亚洲元素

·东方平面设计·

王绍强　编著

北京出版集团
北京美术摄影出版社

图书在版编目（CIP）数据

亚洲元素：东方平面设计 / 王绍强编著. 一北京：
北京美术摄影出版社，2020.10

ISBN 978-7-5592-0367-0

Ⅰ．①亚… Ⅱ．①王… Ⅲ．①平面设计—作品集—世
界—现代 Ⅳ．①J534

中国版本图书馆CIP数据核字(2020)第149580号

责任编辑　　耿苏萌

执行编辑　　刘舒甜

责任印制　　彭军芳

翻　　译　　冯慧敏

亚洲元素

东方平面设计

YAZHOU YUANSU

王绍强　　编著

出　　版　　北京出版集团
　　　　　　北京美术摄影出版社
地　　址　　北京北三环中路6号
邮　　编　　100120
网　　址　　www.bph.com.cn
总 发 行　　北京出版集团
发　　行　　京版北美（北京）文化艺术传媒有限公司
经　　销　　新华书店
印　　刷　　天津图文方嘉印刷有限公司
版 印 次　　2020年10月第1版第1次印刷
开　　本　　787 毫米 × 1092 毫米　1/16
字　　数　　120千字
印　　张　　15
书　　号　　ISBN 978-7-5592-0367-0
定　　价　　128.00元
如有印装质量问题，由本社负责调换
质量监督电话　　010-58572393

前 言

1983ASIA

　　人们总给自己创造的东西赋予某些特定的含义，这种做法在亚洲尤为普遍。比如在李安（Ang Lee）的电影中，一件老衬衣可以承托人们对某人深深的思念之情；而金基德（Ki-duk Kim）喜欢在他的电影中用沙滩和河流隐喻一些东西。在西方的文化语境中，蝙蝠如同吸血鬼，让人想起邪恶；而在中国，因汉语中"蝠"与"福"同音，蝙蝠往往象征吉祥。同样地，日本人喜欢用"干草叉"作为新年装饰，因为日语中的"草叉"听起来像"熊掌"，有"抓住好运"的意思。

　　在印度的婚礼中，新娘的手上绘满传统图腾：鸟象征着男性生殖力旺盛，鱼象征着女性生育能力强，这些图案都是"祝福新婚夫妇多子多孙"的意思。在中式婚礼中，新郎新娘会穿龙凤褂，这寓意着"龙凤呈祥，金银满屋"。亚洲人喜欢用隐喻的手法，所见所闻所想皆可用隐喻的方式记录成故事，在世间流传。亚洲的故事令人着迷，随着现代文明的发展，这些故事逐渐变成古老的传说，尽管这些隐喻看似晦涩，无法让外部世界的人简单地理解更深层次的内涵，但仍然展示了东方人独特的思考方式和文化符号。

　　设计师就好像译者一样，他们都是为了表现事物的根源和思想的起源，只是译者使用的是语言，而设计师使用的是视觉的方式。整个世界就像是一个充满文化冲突的平台。虽然我们使用不同的语言，具有不同的文化背景，但都可以通过视觉来获得信息、捕捉灵感。我们通过阅读一些国外经典文学译著，并对外输出中国的文

化作品，使不同语种和文化背景的人互相了解。不同文化之间的交流需要文本翻译，当然，也需要视觉翻译——这就是设计师的职责与使命。

设计与现代商业不可分割，商业又与个人生活息息相关；而文化是设计的根基。这几个因素之间相互影响，密不可分。如何平衡这三对关系，是设计师亟须解决的问题。

每个设计师都有表现自己文化根源的冲动，最直接表达这种冲动的方式，就是对自己文化根源的解读和诠释。每个民族的文化符号和故事并非只存在于历史中，而早已成为流动在我们血液里的文化，它日日如新，永远存在于我们的生活中。

《亚洲元素：东方平面设计》以视觉的形式展现东方元素，诠释现代设计理念。这既是挑战，也是责任；既延续了东方故事的传播，也为我们呈现了一个更美好的世界。我们相信，这是另一种传承文化的方式。

亚洲面积辽阔，人口众多，拥有丰富的资源，不同地域的文化各放异彩。谨以此书细述亚洲多样的文化元素。

目　录

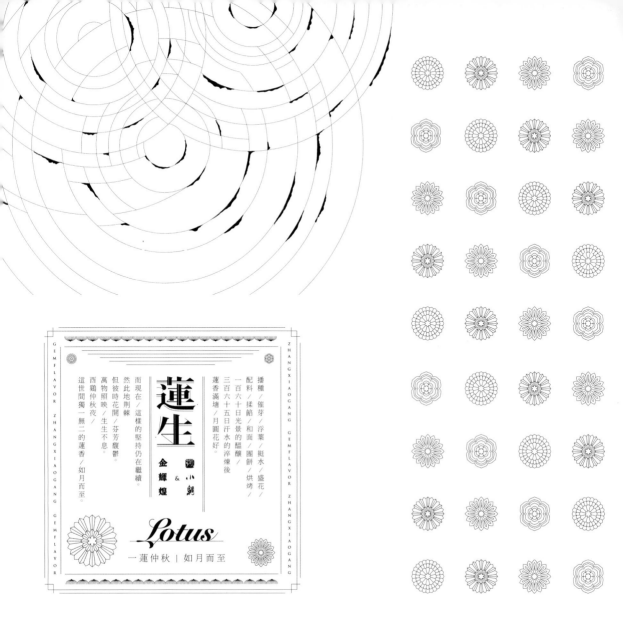

莲生

设计：1983ASIA

* 这个设计的起点是金辉煌食品和著名画家张小纲的跨界合作。张小纲擅长绘莲，其笔下的莲花千姿百态，各具神韵，反映了他不同的心路历程。这个月饼外包装的设计旨在表现张小纲的画作魅力，并呈现出中国文化概念下的莲花形象——优雅、端庄。

金辉煌食品是一个专营传统食品的品牌。它秉承质量为先的理念，赋予产品一种生命力。正如世界万物紧密相连，生生不息，在这个项目中，品牌、消费者和艺术家三者亦是互相照映的关系。

对于 1983ASIA 而言，"独创性"与"原创性"就像两颗执着的心，惺惺相惜，以彼此为镜，就像莲花陶醉地望着水中的月亮和自己的倒影，跨越时空完成了心灵的照映。为此，1983ASIA 创作了一个"场景"：沐浴着月光，莲花在静谧的水面上亭亭绽放；莲花和月亮都找到了自己灵魂的另一半。

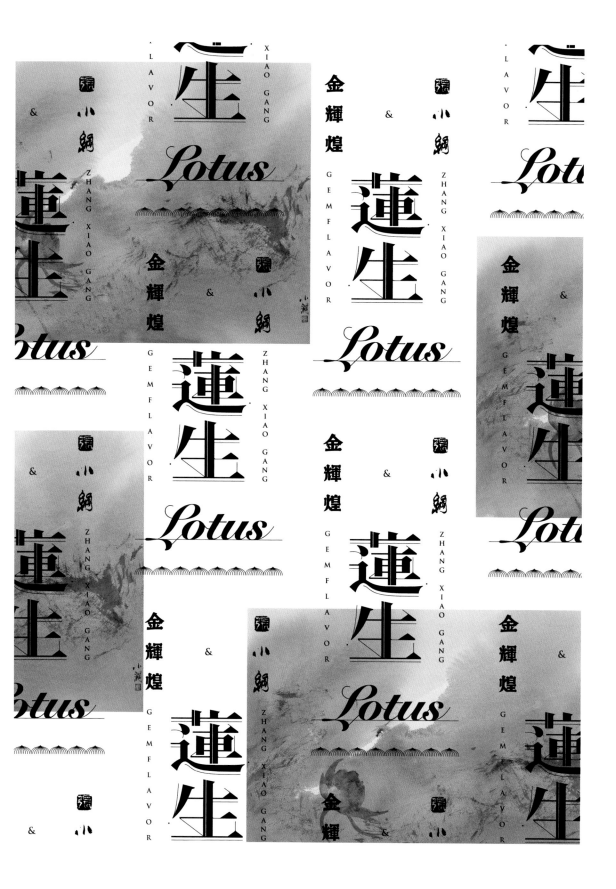

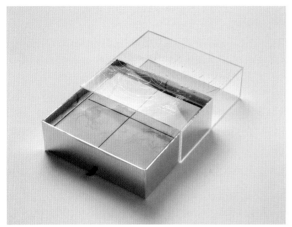

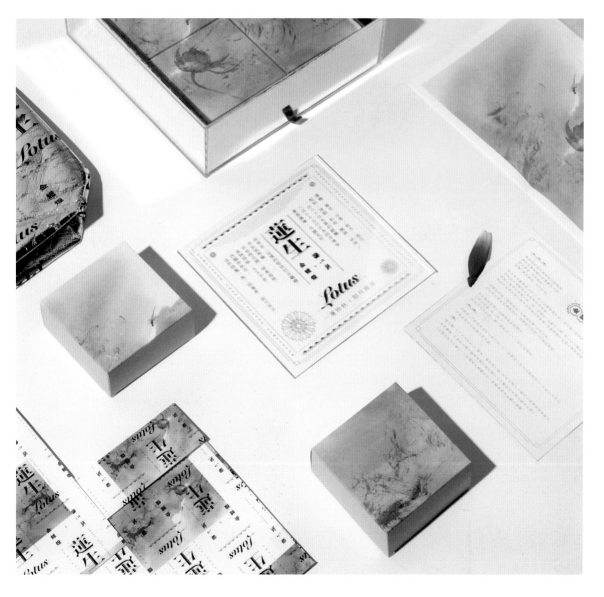

采芝斋

设计：李佳灵（Jialing Li）

* 人们读到的大多数有关古典苏州园林的描述多出自文人墨客之手，园中景观多模仿自然风光：岩石、流水自然地铺展开来，亭台楼阁依势而建，错落有致。这些元素都是中国古典园林设计的重要标准和特征。

此作品为苏州传统点心的礼盒包装设计，特别之处在于二维图案和三维结构的巧妙结合。白墙黛瓦，乃古典苏州园林的标志。礼盒的包装设计正是采用这个经典元素，旨在唤起顾客的回忆，引起共鸣。此外，插画中还可以看到孩童在园林间嬉戏，此设计的灵感来源于设计师对儿时捉迷藏的回忆。

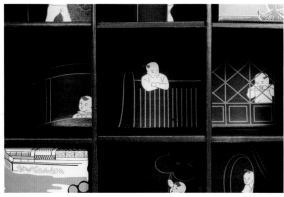

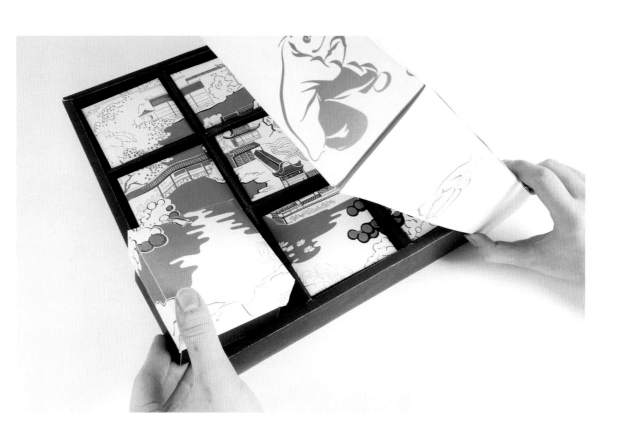

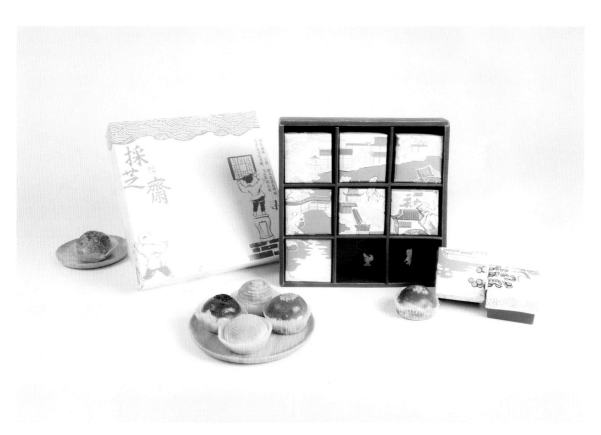

小东京

设计：KittoKatsu 设计公司

..

* 该设计选用日本传统的"招财猫"和德国西部莱茵兰地区的经典产物"老啤酒"（Altbier）作为主要元素，并将两个元素图形化，以强烈的对比色着色。

德国杜塞尔多夫市是欧洲较大的日本人聚居地之一。小东京社区是该市日本文化和生活社区中心。项目旨在为这个社区打造一个视觉识别系统，赋予这片地区强烈而独特的声音。设计师把日本文化的传统元素"招财猫"和德国西部莱茵兰地区的经典产物"老啤酒"相结合，呼应了该地区特有的德日文化融合。大胆的配色加上抢眼的文字设计，让这个作品既生动有趣，又不失对文化和传统的尊重。

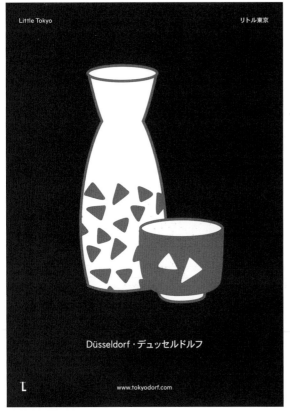

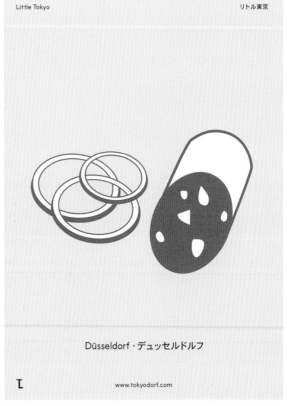

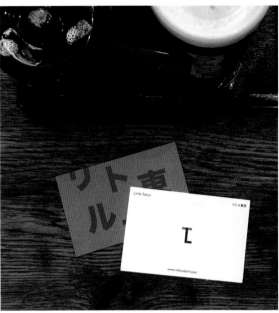

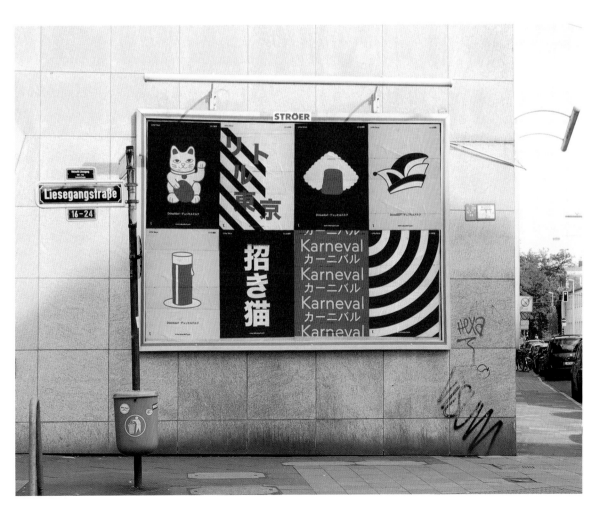

圆：满月节

设计：Hoa Nguyen（AJ）

* 这个产品名字中的"Viên"在越南语中是"圆"的意思，出自词语"ĐoànViên"，表示"团圆"的意思。"Viên"不仅代表圆形的事物，如月亮、蛋糕、灯笼和圆桌等，还表示完整性、整体性和统一性。

设计师用圆形图案来代表人的一生中不同的时刻，也象征着在满月节人们会举行的一些活动。圆：满月节（Viên – Full Moon Festival）包装变成一种媒介，"圆"无处不在，代表着团聚，维系着越南人的亲情。因此，每当人们看到圆形的图案，就会自然想起家人、团圆和彼此之间的爱。

锦囊密码

设计：妙手回潮（Miao Shou Hui Chao）

*在中国战国时期，香包是随身携带的饰品，用作吸汗、除虫和辟邪。发展到汉代，男孩和女孩都佩戴香囊。到了唐宋时期，香包渐渐只受女性的青睐。在清代，香包成了爱情的信物。

设计团队整理了古代香囊上常出现的图案，发现香囊上的图案因佩戴者而异。所以设计团队按长者、儿童、男子和女子这四个群体，归类了香囊常用的图案。香囊上的图案也传递着不同的信息，比如，在远古时代，"蜜蜂"象征着男性，因此，男性用的香囊往往会绣上蜜蜂的图案。

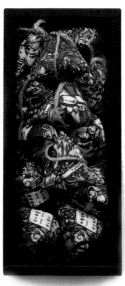

双皮奶

设计：And A Half 品牌设计
工作室（And A Half Branding
and Design Studio）
摄影：塔里什·萨莫拉（Tarish
Zamora）

..

*** 设计采用了一些老式的插图
和经典的图案，其灵感来自传
统的中药包装。**

双皮奶（Milk Trade）是一家
甜点店，专门经营正宗的中国
香港街头美食，主打不同口味
的双皮奶、港式鸡蛋仔和奶茶。
这个品牌的视觉设计借鉴了旧
时代的艺术，使用了不同朝代
的画像，整个画面充满吉祥感，
给人留下深刻印象。富丽堂皇
的中式美感结合了香港的街头
风情，展现了中华美食的文化
底蕴。

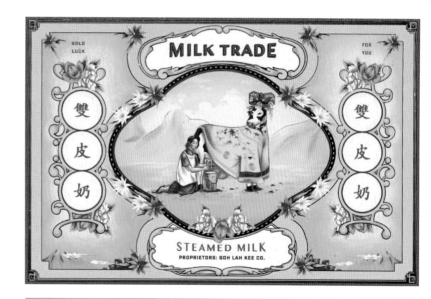

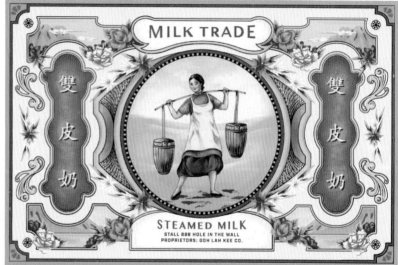

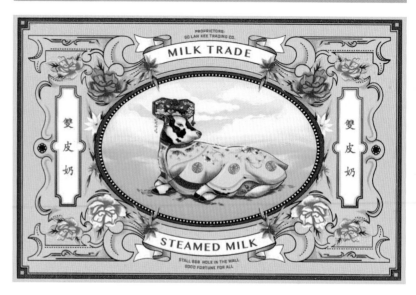

Chang

设计：Estudio Yeyé 设计工作室
摄影：拉乌·比利亚洛沃斯（Raúl Villalobos）

* 作品混合了来自亚洲的各种元素，如泰国的佛教形象、日本动画、中国名人等。

Chang 是一家融入了其他风味的泰国餐厅。为彰显其多元口味的风格，Estudio Yeyé 设计工作室将散落在亚洲各个角落的视觉元素串联在一起——灯光、老虎、特色习俗和多元口味结合起来，营造出独特的氛围。Chang 将带领食客尝试不同的新口味，开启一场味蕾之旅。

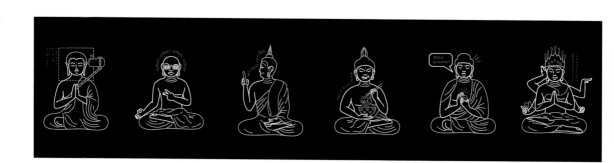

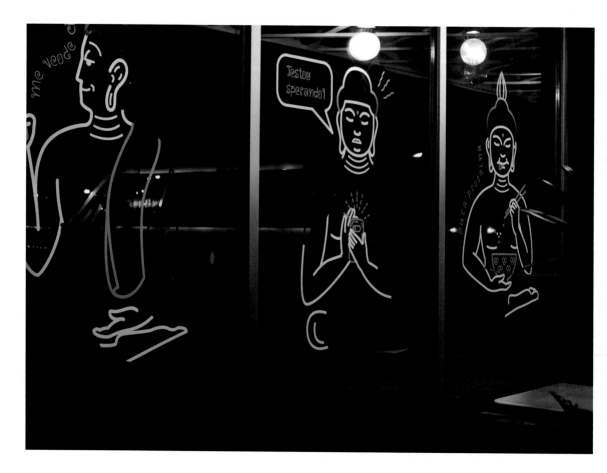

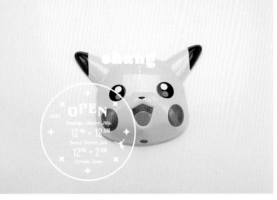

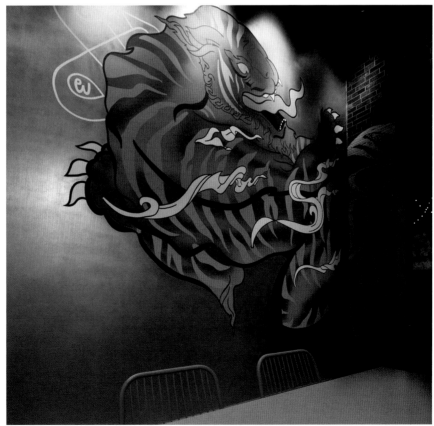

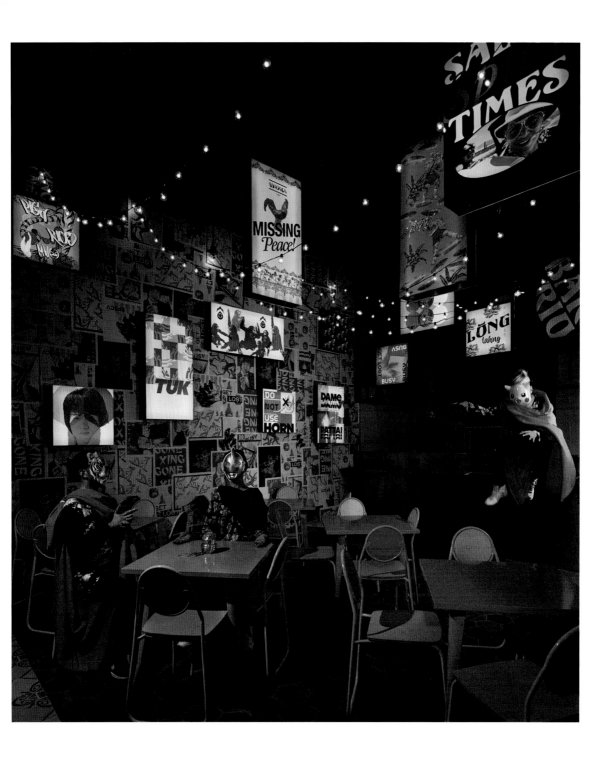

旬拉面馆

设计：Hue 设计工作室（Hue Studio）

*本作品以日本书法和海浪图案为主要设计元素。

秉承日本传统，旬拉面馆（Shyun Ramen Bar）的品牌视觉识别系统融合了日本手绘的彩绘刷，居酒屋的风格让人觉得休闲惬意。"旬"在日语中表示"季节"的意思，象征着店家的承诺：在制作拉面时，只使用最新鲜的时令食材。

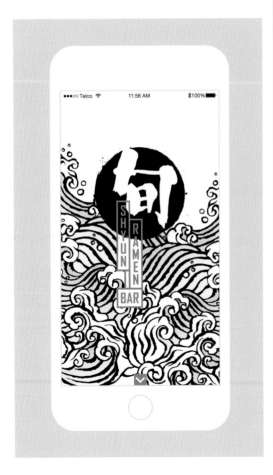

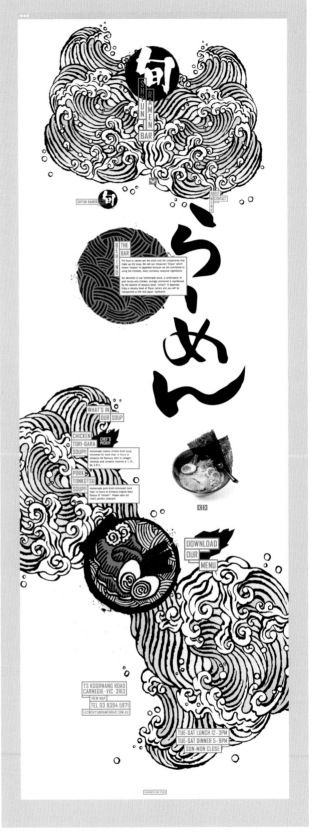

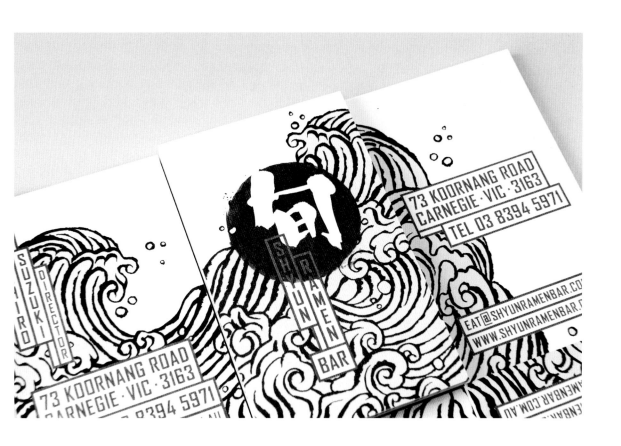

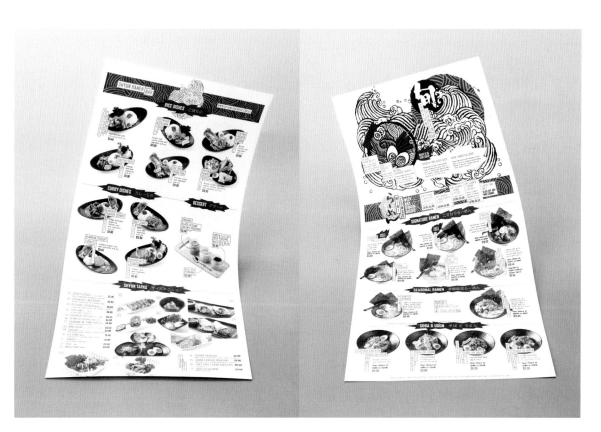

油纸伞

设计：**李宜轩**（Yi-Hsuan Li）

* 油纸伞是一种起源于中国的纸伞，随后传播到亚洲，遍及日本、韩国、越南、马来西亚、泰国和老挝等国家。在当地，经过人们的不同改造，形成了各具特色的油纸伞。

油纸伞精致而唯美，其历史源远流长，已经积淀成为一个中华文化符号。此作品中，设计师用色简约，旨在与油纸伞的简约风格相呼应。设计师选用了"Adobe Ming Std L"和"AR Roman"两款字体作为主字体，并进行了微调。这两种字体笔画精美、曲线迷人，更能体现出油纸伞的格调优雅、构造精致。配色上，设计师采用了蓝、橙、黑三色。设计师解释道，天蓝色和太阳橙是中国台湾高雄市美浓区的象征色，而蓝色中点缀的橘色呈现出更加温暖、活泼的感觉。

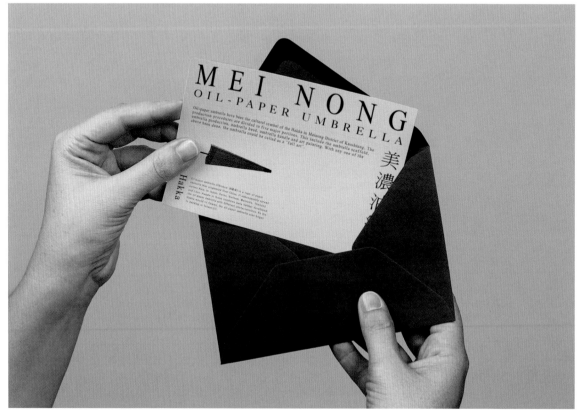

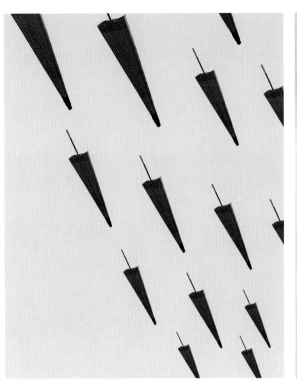

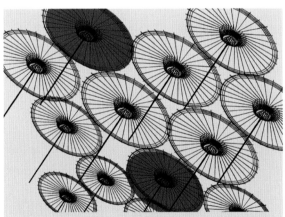

MEI NONG
OIL-PAPER UMBRELLA

Oil-paper umbrella have been the cultural symbol of the Hakka in Meinong District of Kaoshiung. The production procedures are divided to five major portions. This include the umbrella scaffold, umbrella production, umbrella head, umbrella handle and art painting. With any one of the above been done, the umbrella could be called as a "full art".

FIVE STEPS TO MAKE AN OIL-PAPER UMBRELLA

STEP 1 Bamboo is selected.
STEP 2 The bamboo is crafted and soaked in water. It is then dried in the sun, drilled, threaded and assembled into a skeleton.
STEP 3 Paper is cut and glued onto the skeleton. It is trimmed, oiled, and exposed to sunlight.
STEP 4 Lastly, patterns are painted onto the umbrella.

Oil-paper umbrella (Chinese: 油紙傘) is a type of paper umbrella that originated from China. It subsequently spread across Asia, to Japan, Korea, Vietnam, Malaysia, Thailand and Laos. People in these countries have further developed the oil paper umb rella with different characteristics. As the Hakka moved to Taiwan, the oil-paper umbrella also began to develop in Taiwan.[1]

Hakka

美濃油紙傘

MEI NONG
OIL-PAPER UMBRELLA

ABOUT THE MEI NONG OIL- PAPER UMBRELLA

Oil-paper umbrella have been the cultural symbol of the Hakka in Meinong District of Kaoshiung. The production procedures are divided to five major portions. This include the umbrella scaffold, umbrella production, umbrella head, umbrella handle and art painting. With any one of the above been done, the umbrella could be called as a "full art".

Oil-paper umbrella (Chinese: 油紙傘) is a type of paper umbrella that originated from China. It subsequently spread across Asia, to Japan, Korea, Vietnam, Malaysia, Thailand and Laos. People in these countries have further developed the oil paper umbrella with different characteristics. As the Hakka moved to Taiwan, the oil-paper umbrella also began to develop in Taiwan.

Hakka

美濃油紙傘

风鹤

设计：1983ASIA

. .

*中华文化中，"风"被赋予了特殊的感情色彩。
"鹤"在东方文化中具有崇高的地位，尤其是
丹顶鹤，它象征着长寿和吉祥。丹顶鹤曾被誉
为神仙，也称"仙鹤"。

"风鹤"是一个高端的中国家居新品牌。
1983ASIA 通过抽象和具象的表现手法把"风"
和"鹤"两个意象结合在一起。设计团队创作
了一款流畅洒脱的草书字体，并从古画中汲取
养分，重新描绘东方人心中迎风起舞的"仙鹤"
形象，形成一种难以言喻的东方魅力！为了将
艺术和文化融合到品牌中，设计团队做出了大
胆的尝试，希望通过设计语言打造"书中有画，
画中有书"的意境，此外，也在古风设计中融
入了一些简洁的现代文字设计。

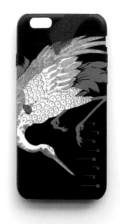
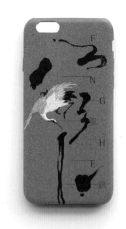

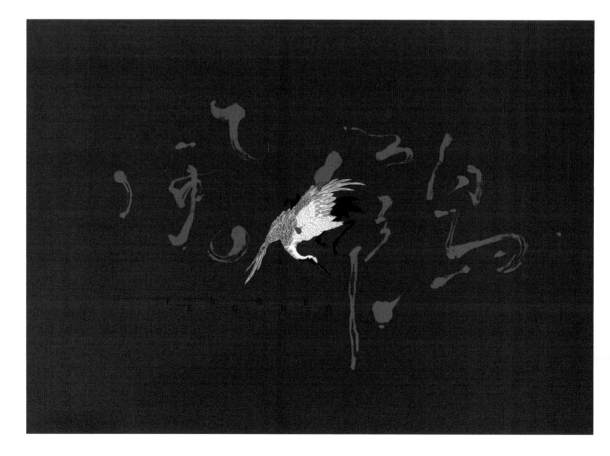

莲花茶

设计：GM Creative

*** 作品展示了越南的采茶业和传统茶文化。**

自古以来，莲花茶（tra sen）就被认为是越南人的文化象征，至今仍在世界各地流行。越南茶文化中，莲花茶在哲学层面具有精神意义，代表一种礼仪与尊重。

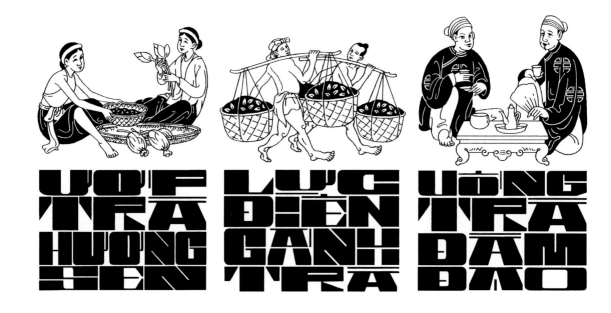

GÁNH TRÀ LÀ NÉT ĐẸP LAO ĐỘNG, THỂ HIỆN SỨC MẠNH HÌNH THỂ CÙNG NHƯ TINH THẦN LAO ĐỘNG CẦN CÙ CỦA NGƯỜI DÂN VIỆT. VÌ VẬY UỐNG TRÀ KHÔNG CHỈ LÀ NÉT ĐẸP THƯỞNG THỨC MÀ CÒN LÀ SỰ HƯỞNG THỤ THÀNH QUẢ CỦA SỨC LAO ĐỘNG, LÒNG QUYẾT TÂM, SỰ KIÊN NHẪN TRONG MỖI CON NGƯỜI.

LỰC ĐIỀN
GÁNH TRÀ

翠华茶餐厅

设计：张嘉恩（Margaret Cheung）

* 作品的设计要素包括中国香港的怀旧文化和中华传统美食。

翠华茶餐厅历史悠久，见证了香港 50 年来的变化。设计师选取具有旧时香港特色的元素，并通过照片拼贴的方式进行创作。作品中使用了大量的粤语俚语，港味十足。该设计完美地诠释了香港茶餐厅文化，洋溢着怀旧感。

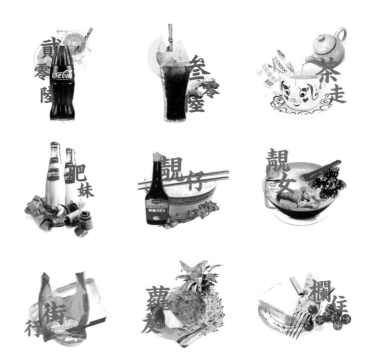

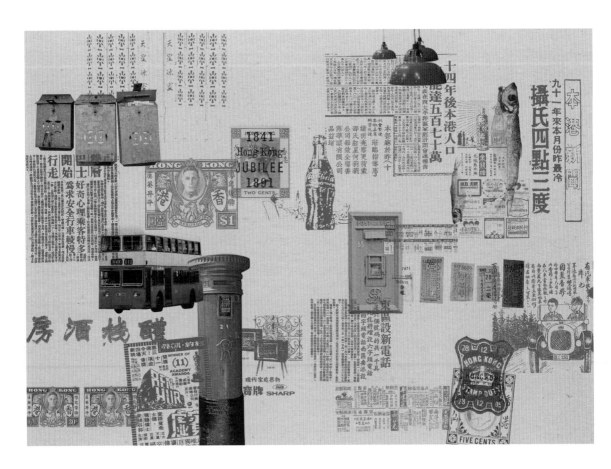

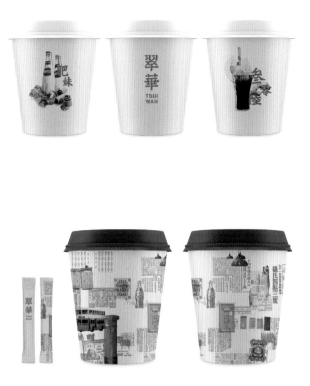

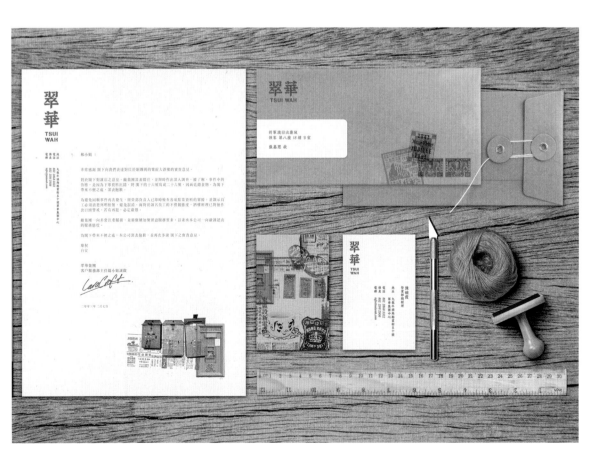

全球合作伙伴论坛

设计：Paperlux 工作室（Paperlux Studio）
创意指导：马克西·屈内（Max Kuehne）
摄影：迈克尔·普法伊弗（Michael Pfeiffer）

*** 作品的设计元素包括麻将、剪纸以及北京、西安和上海的地标性建筑。**

2016 年，全球合作伙伴论坛（World Partner Forum）邀请 Paperlux 工作室前往北京、西安和上海，为其宾客打造独特的视觉体验。作品的视觉重点在于模板化设计，整个行程有一个总设计方案，具体到每个城市也有与城市特色相匹配的设计方案。戴姆勒金融服务公司（Daimler Financial Service）的顾客将收到一封独特的邀请函，是用一张纸裁剪而成的立体邀请函，上面是中国的特色景点，预示着这次旅行的文化背景。旅行指南上印着标志性的用语"很高兴认识您"。宾客抵达入住酒店后，还会发现房间配有精心设计的"请勿打扰"吊牌、晚安信函、菜单卡和小礼品。无论是对宾客还是主办方来说，这次行程都将是终生难忘的。

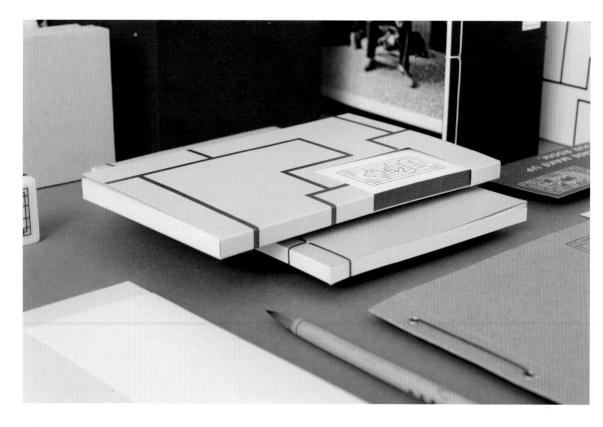

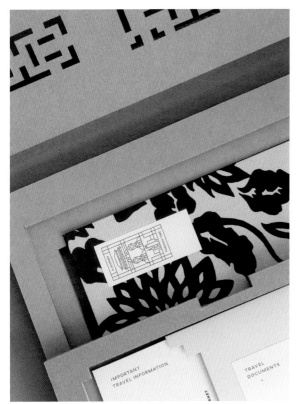

IMPORTANT
TRAVEL INFORMATION

TRAVEL
DOCUMENTS

A JOURNEY
THROUGH TIME

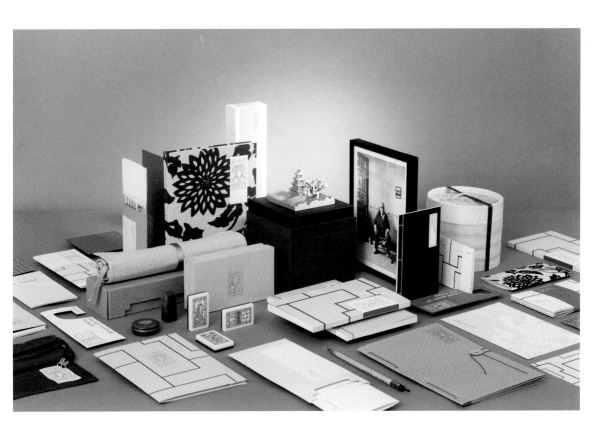

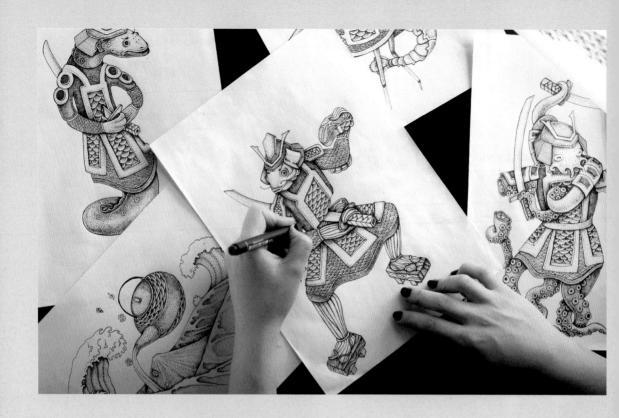

日本武士料理

设计：MAROG 创意事务所（MAROG Creative Agency）
摄影：阿诺·马尔季罗相（Arnos Martirosyan）

*武士是日本自10世纪到19世纪的一个阶级。自江户时代以来，武士的价值观被系统化，并逐渐成为了具有代表性的日本文化符号。

设计团队设计出了切腹自尽的"武士鱼"这一角色。这种独特的日本仪式和日本料理启发了设计团队，为此，他们创造了 4 个有自我牺牲精神的鱼类角色。西文字体融合了日本风格，与日本书法产生了视觉联系，由此传递日本风味。配色上，蓝色代表鱼的新鲜度；黑色和灰色则体现了该品牌质优价廉的特点。

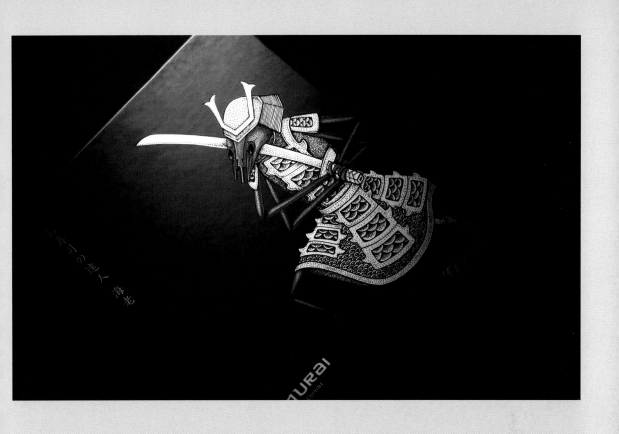

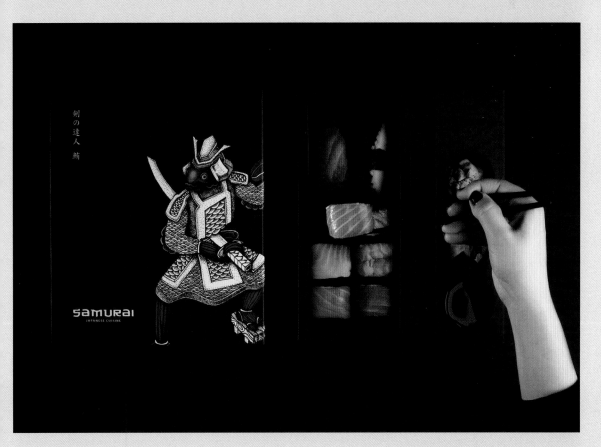

太金

设计：奥斯卡 • 巴斯蒂达斯（Oscar Bastidas）

* 日本民间传说中的妖怪，是一类超自然生物、神灵或恶魔。

日语中的"太金"（Taikin）表示"财富"的意思，它也与狸猫（Tanuki）相关。这个词在太金餐馆的视觉识别中是主要平面元素，连同丰富的插画和设计细节，一起阐述这个品牌的故事。对于日本妖怪，人们曾做过很详细的调查。这些神话角色在日本文化中存在了几个世纪，它们的故事非常有趣，并对日本的社会和文化产生了深刻影响。

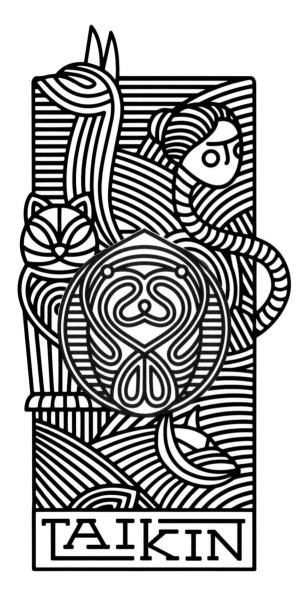

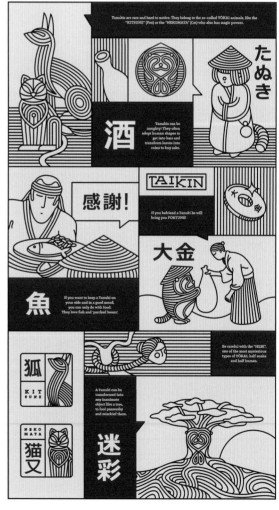

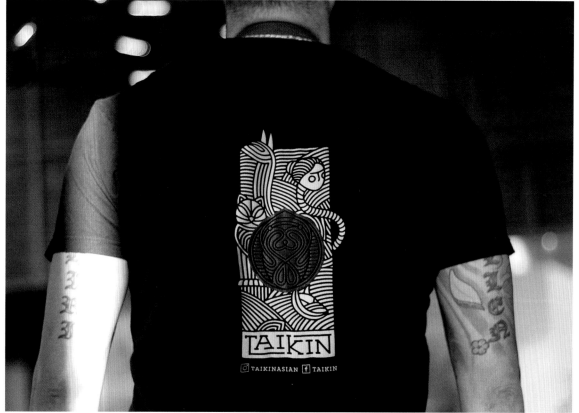

福忠字号

设计：美可特品牌设计有限公司（Victor Branding Design Corp.）

* 眷村是中国台湾为安置从大陆迁徙而来的军人及其家眷而兴建的村落，承载着许多人的成长记忆和生活体验。历经岁月，眷村已经成为宝贵的文化遗产。

福忠字号（Fu Chung）用食物来表达军人及家眷对故乡菜肴的思念。设计初衷是强调这个品牌在中国人心中的分量。设计师运用筷子的意象，撑起最家常的眷村饮食风味，更以红砖色为主色，辅助图腾展现眷村生活轨迹，描绘出眷村的样貌，每一笔每一画都是老家的味道。从最终的设计方案可以看出，设计师打破了中、英文常用的版式，左右对齐的文字设计给观者一种一致感。

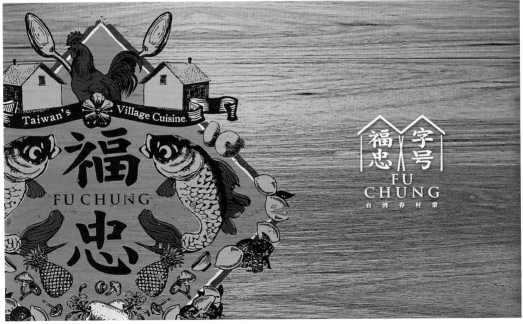

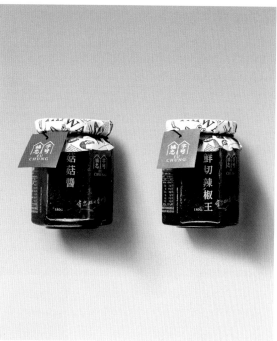

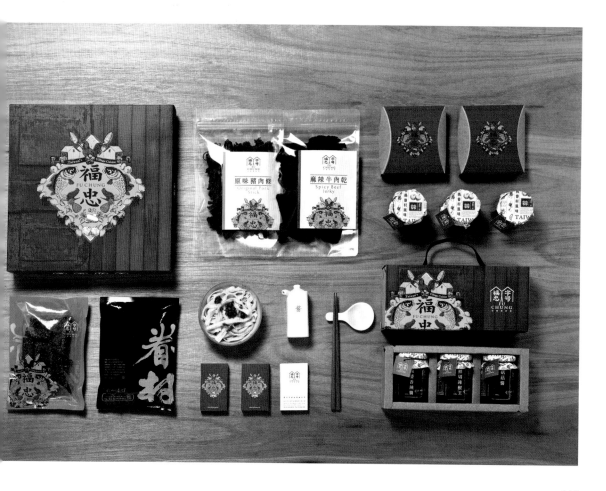

筑鸟

设计：TICK.DESIGN

* 日式餐厅筑鸟（Tsutori）的设计灵感来源于日本最具代表性的建筑——鸟居。这是一种日本神社的附属建筑，代表神域的入口，是用于区分神域和世俗界的"结界"。

从品牌形象到店面的室内设计，整个设计都弥漫着日本风。品牌图案由不同风格的鸟居构成，并印在店内不同的物料和物品上，其精致而独特的日式风格瞬间吸引了顾客的眼球。品牌视觉识别的整体效果很融洽，并体现了注重细节的工匠精神。要体验地道而有特色的日本料理，筑鸟将是你的首选——匠心打造，令君满意。

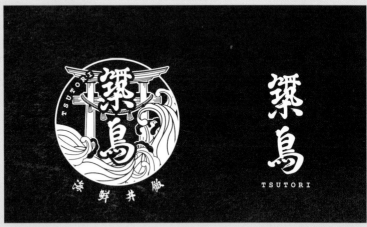

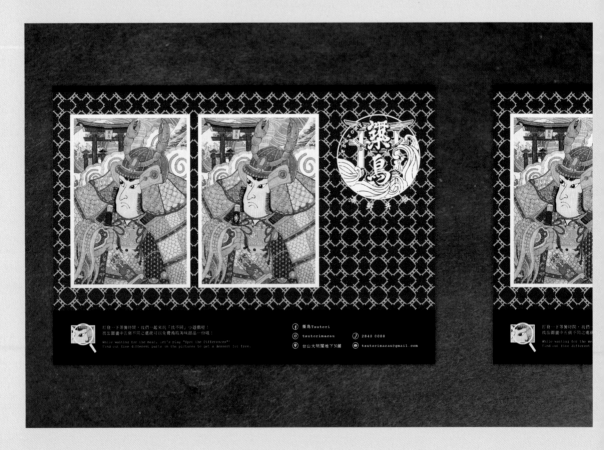

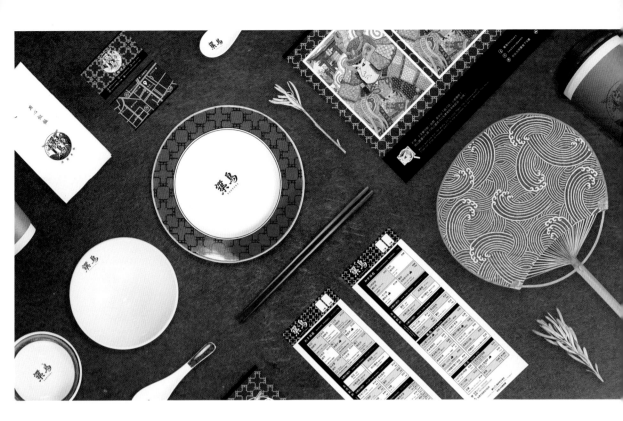

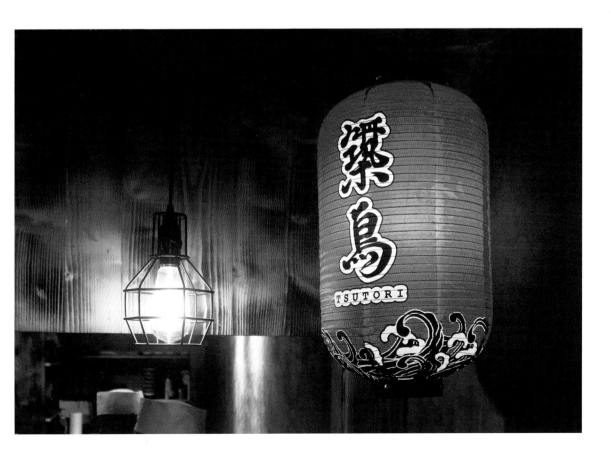

《以天地之法存气》

设计：Ta Quang Huy

* 传统中医是基于中华民族 2000 多年来的医学实践而建立起来的，包括各类草药使用、针灸、按摩、理疗和食疗等治疗法。

生活的逐渐西化，导致亚洲人的进食量和睡眠时间增多。生病后，人们会服用大量药物进行治疗，长期下去，会导致致病源对抗生素产生耐药性。《以天地之法存气》（*The Method of Heaven & Earth to Restore Lost Qi*）旨在让读者了解中医，更确切地说是研究两个哲学概念，即"阴阳"和"无形"。古代圣贤曰："正气内存，血气调和，则邪不可干。"

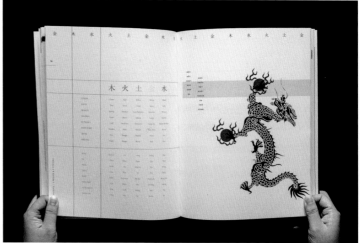

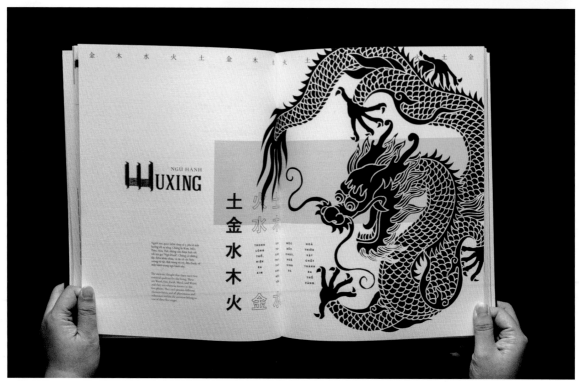

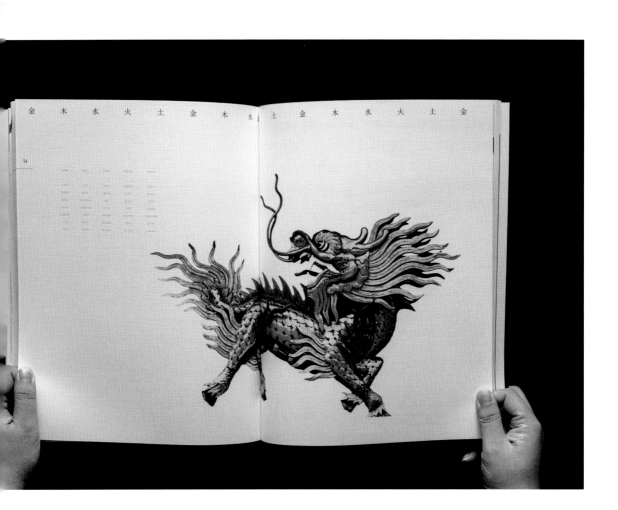

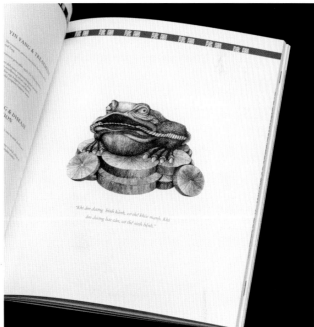

陕拾叁

设计 : 美可特品牌设计有限公司

* 设计师参考陕西的农业发展设计出友善交易品牌，并开发出十三朝古都的悠久糕饼食品文化。西安从秦汉时期到现今，共跨越 10 多个朝代，奠定了超过 1000 年的古城之称。设计师团队深入探访陕拾叁所在地的景观，如钟楼、古城墙、大雁塔等，在设计中保留了品牌发迹地所蕴含的深厚文化，并结合当代美术思维，糅合新旧元素，塑造出崭新的陕拾叁品牌风格，建构出形象与包装的整体感。

"秦酥／秦黄酥"系列包装设计旨在表现风土民情始于四季变换。包装设计中除了古都建筑、名胜景观的嵌入，也带入了四季缩影，以抽屉盒的方式隐藏城墙的巧思带来惊喜，并延续城墙绵延的历史壮丽感，注入强烈艺术文化气息，活化品牌价值。"核桃仁"系列的单盒包装轻巧便利，在提把上以城墙的造型延续设计，建立品牌的识别性，礼盒采用的砖墙红色，饱含喜气感的同时亦带有西安砖墙强烈的色彩印象。透过包装材料的减量选用，在品牌专属美学、环保与便利性上达到最佳平衡。

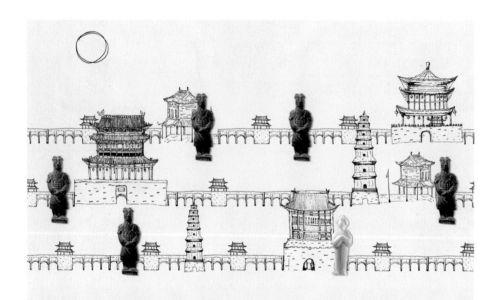

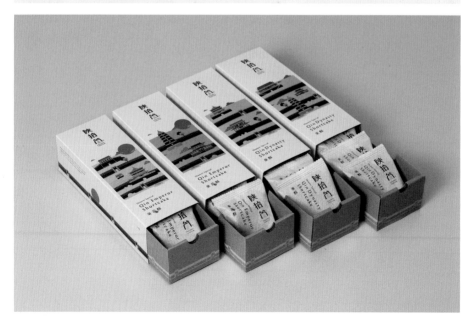

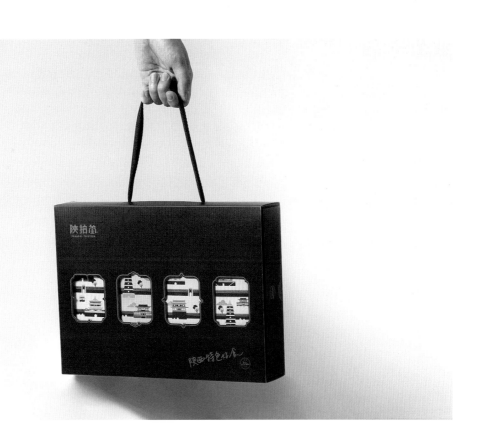

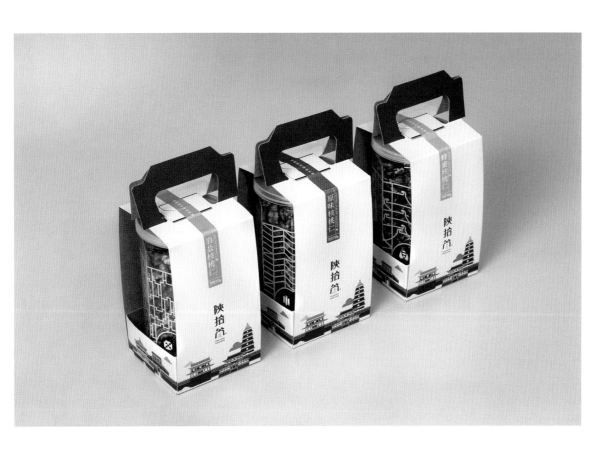

鵸鵌

冉遗魚

鯈魚

耳鼠

山海药酒

设计：刘小越（Xiaoyue Liu）

*《山海经》是中国的志怪古籍，汇编了民间传说中的地理知识、远古神话传说和寓言故事。

药酒是指通过特殊工序在酒中添加某些中药而制成的饮品。关于药酒最早的记录可追溯到商代，甲骨文上有所记载。中国各朝代的医生都非常重视药酒的酿制和使用。今天，许多药酒配方仍在治疗一些疾病中被使用，或被当作保健品。山海药酒的包装设计的灵感来自《山海经》，不同怪物的插图对应不同药酒的独特疗效。

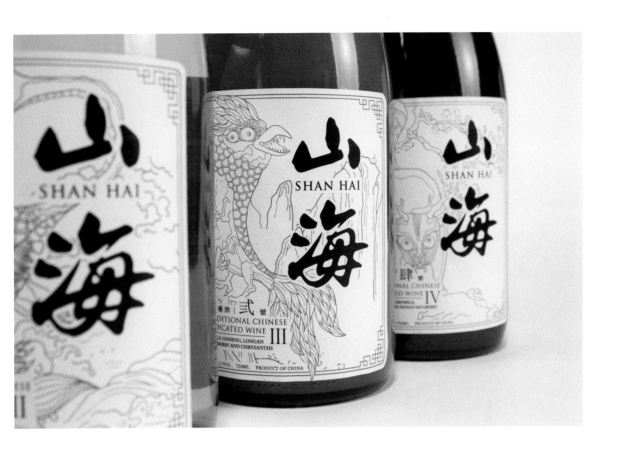

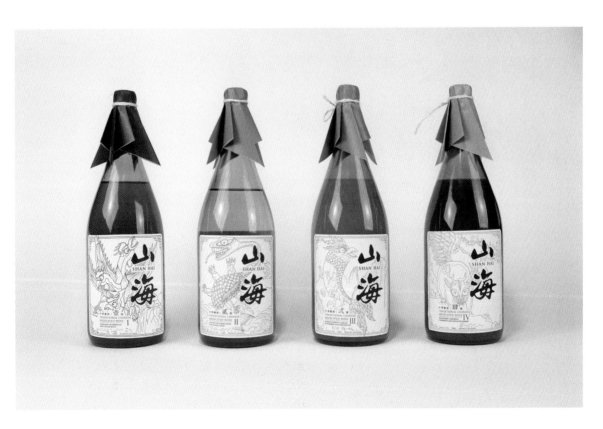

2016 中国新年贺卡

设计：李杰庭（Chieh-ting Lee）

* 设计师将新年卷轴、鞭炮和灯笼作为设计
方案的标志性符号。

为迎接猴年，设计师将猴的形象融入了"猴"这个汉字及辅助插画中。在中国文化中，金色和红色代表着好运即将到来。但是，在亚洲的某些地区，它们具有不同的含义。设计师尝试使用了不同颜色的纸张，如黑色、白色、橙色纸张，然后选用烫金工艺印制图案，突显作品本身。

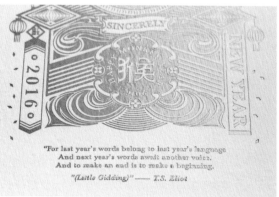

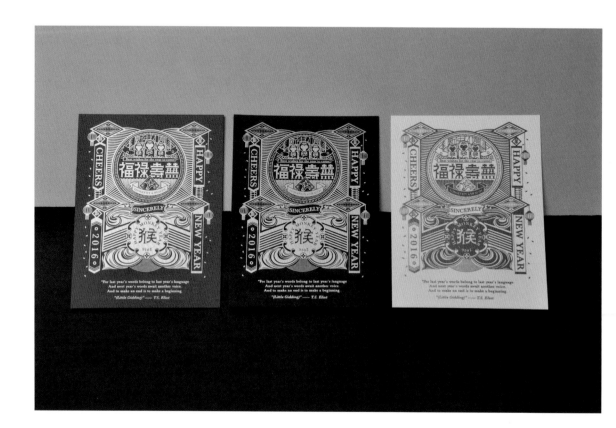

侗寨大米

设计：张晗（Han Zhang）

..

* 侗族又被称为康族。其祖先可追溯至百越以及隋唐五代时期的"僚人"，主要分布在中国南方地区。

侗寨大米是一个创立于贵州省黔东南都留河畔的本土大米品牌。时至今日，这个品牌仍推广侗族传统的耕作方式，希望让更多人认识侗族大米及其发源地。产品的包装风格简约，手工版画描绘的是侗族人的各种生活场景。

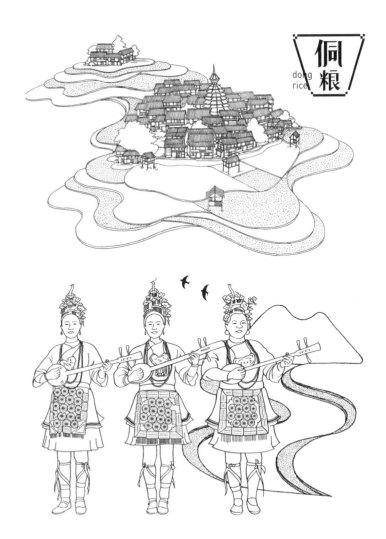

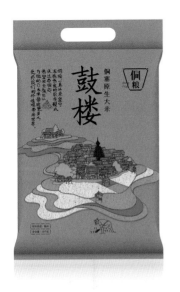

一印火锅

设计：张晗

..

*** 作品的灵感来自重庆火锅。**

一印火锅品牌一直秉承"纯手工制作，原汁原味"的理念。设计师希望让顾客领略到该品牌对食材的那份坚持。重庆是山城，食材和基础原料都是每天空运送达，到达店里后再进行处理。线描插画所呈现的视觉效果恰到好处地把食物风味与人的感官串联起来。

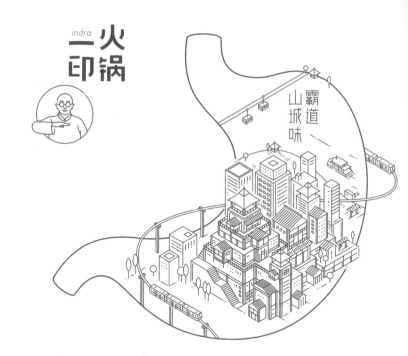

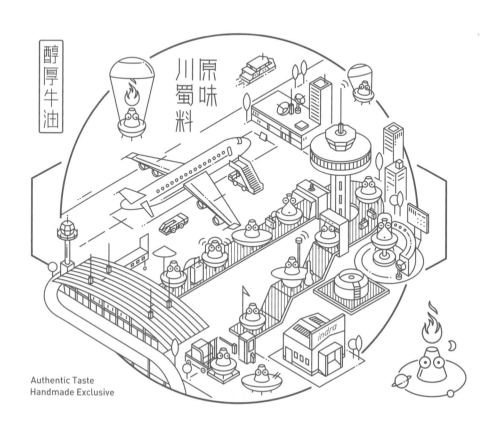

Authentic Taste
Handmade Exclusive

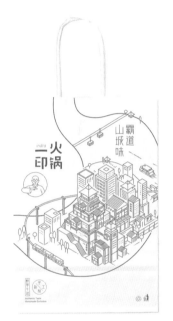

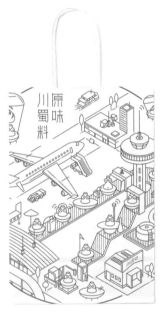

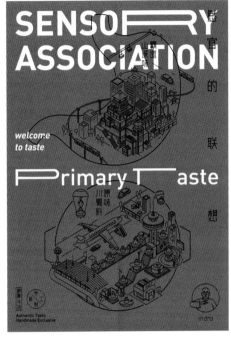

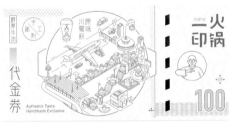

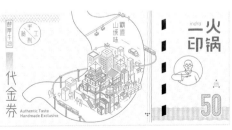

四世同堂

设计：容品牌（Rong Brand）

*"四世同堂"指的是祖孙四代共同生活，也是大家理想中的幸福家庭。它寓意着"幸福"、"富裕"、"长寿"和"欢乐"，其相应的代表果实分别是石榴、葫芦、桃和柿子。另外，"四世"在汉语中发音和"四狮"相仿。

四世同堂取"四世"的谐音"四狮"，设计师挑选了狮子这个形象，并用四种代表性果实，即石榴、葫芦、桃和柿子进行设计。不断重复的图案象征着万家灯火。设计师还增加了成语接龙式的标语，以及一些牌匾元素的图案。容品牌一直致力于打造充满中国特色的顶级餐饮品牌。

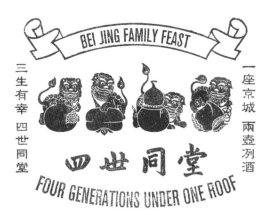

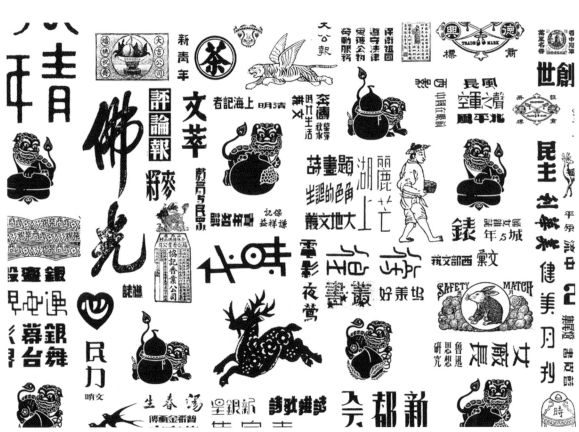

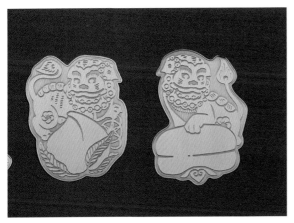

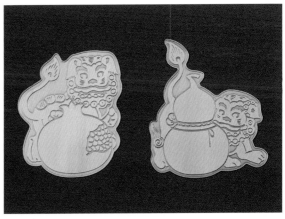

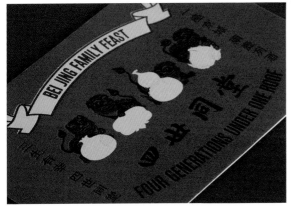

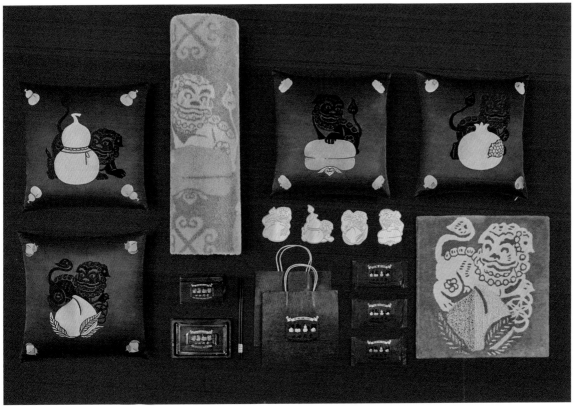

"齐天大圣"大礼包

设计：妙手回潮

* 齐天大圣即孙悟空，是中国明朝经典小说《西游记》中极具传奇色彩的角色，故事的背景设在唐代。

设计师在对联的背景图案设计中融入了《西游记》中孙悟空"大闹天宫"的场景，文字设计上采用了"合体字"。对联的外包装是一个形如如意金箍棒的圆柱盒，连同日历和红包放在同一个礼盒里，礼盒用齐天大圣的形象做盒面图案。和齐天大圣一起迎猴年，贺新春吧！

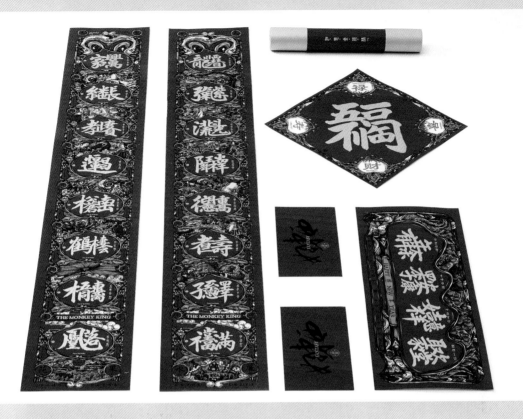

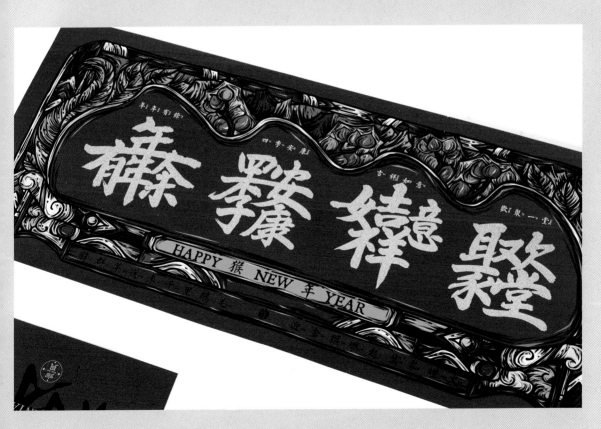

红包

设计：九乘九设计（9×9 Design）

* 通过有趣和现代的排印方式，作品巧妙融合了一些中国传统的图案，如喜鹊、扇子、花草、四边形。

新年礼盒不仅是一种祝福，更是传达品牌文化的重要途径。作为品牌升级后的新形象，ALT 品牌的新年礼盒在传统材料上演绎出极具时尚感的设计，实现时尚与传统并存。配色上，明亮的红色与蓝色搭配镭射工艺，让设计更添时尚感和科技感。

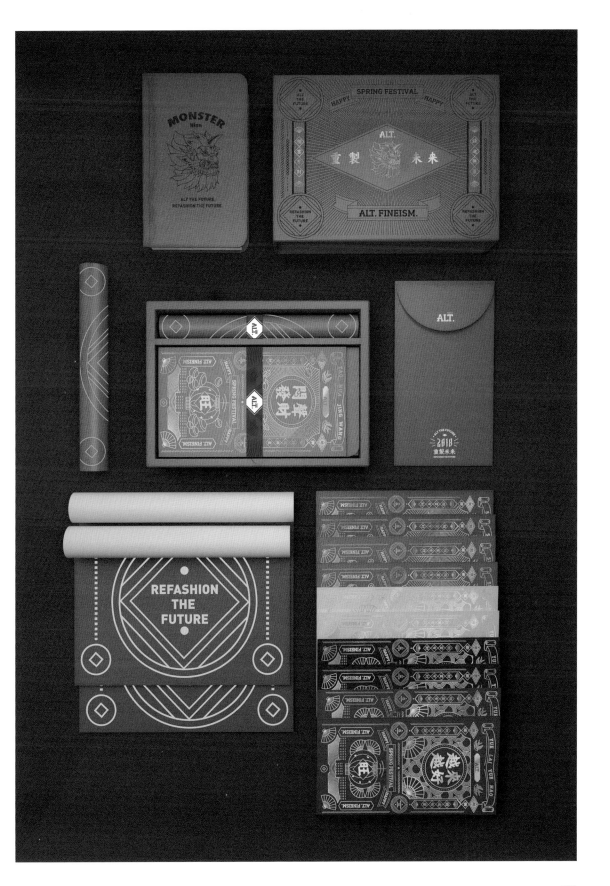

45 种符号

设计：李杰庭

* 在泛神论的观点中，万物皆神。

这个项目旨在将传统的神仙与人们的日常生活相结合，并说明各位神仙的职能。这样，人们就可以"对号入座"，拜神祈福。

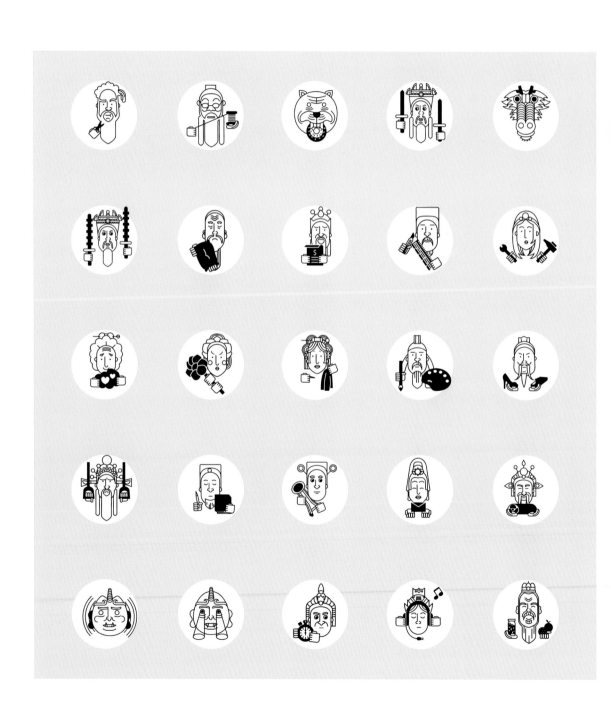

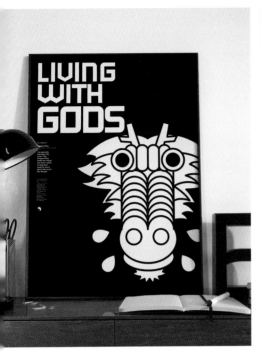

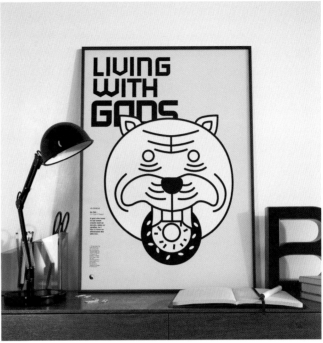

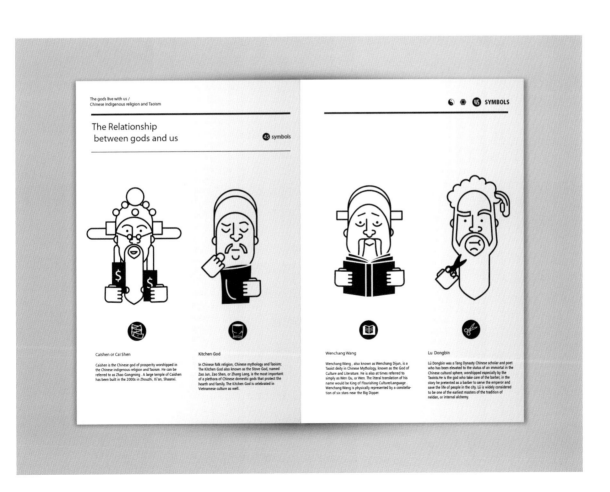

The gods live with us /
Chinese indigenous religion and Taoism

The Relationship between gods and us

45 symbols

Caishen or Cai Shen

Caishen is the Chinese god of prosperity worshipped in the Chinese indigenous religion and Taoism. He can be referred to as Zhao Gongming . A large temple of Caishen has been built in the 2000s in Zhouzhi, Xi'an, Shaanxi.

Kitchen God

In Chinese folk religion, Chinese mythology and Taoism; The Kitchen God also known as the Stove God, named Zao Jun, Zao Shen, or Zhang Lang, is the most important of a plethora of Chinese domestic gods that protect the hearth and family. The Kitchen God is celebrated in Vietnamese culture as well.

Wenchang Wang

Wenchang Wang , also known as Wenchang Dijun, is a Taoist deity in Chinese Mythology, known as the God of Culture and Literature. He is also at times referred to simply as Wen Qu, or Wen. The literal translation of his name would be King of Flourishing Culture/Language . Wenchang Wang is physically represented by a constellation of six stars near the Big Dipper.

Lu Dongbin

Lü Dongbin was a Tang Dynasty Chinese scholar and poet who has been elevated to the status of an immortal in the Chinese cultural sphere, worshipped especially by the Taoists.He is the god who take care of the barber; in the story he pretended as a barber to serve the emperor and save the life of people in the city. Lü is widely considered to be one of the earliest masters of the tradition of neidan, or internal alchemy.

勤劳毛巾厂

设计：容品牌

* 此包装设计的一大亮点是采用了中国古典园林窗户作为素材。

设计团队旨在打造民国时期旧工厂的复古视觉效果，所以此品牌视觉识别系统的标志图案是中国古典园林的窗户形状。品牌标志是妇女工作时的背影图，寓意着劳动人民才是这个工厂的代言人。

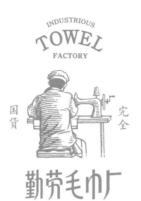

狗脑贡茶

设计：大家创库（UNIDEA BANK）
摄影：陈悦，黄仁强

* 相传，神农是上古时期一位贤明的部落首领，他亲自尝试各种草药来检验它们的毒性。

品牌形象引用了"神农尝百草"的典故，以麒麟犬口含茶叶的生动形象，反映了狗脑贡茶的深厚文化底蕴。麒麟犬口含茶叶的神态，再加上经典的配色，整体设计给人耳目一新的感觉，让人过目不忘。

西凤酒

设计：大家创库　　　　摄影：陈悦，黄仁强

* 凤凰是东亚神话中的神鸟，是百鸟之首。

西凤酒原产于陕西省凤翔县，这里相传是曾出凤凰之地。产品的包装设计以凤凰为主视觉元素，搭配优雅简洁的插图，讲述了"筑巢引凤凰"的故事。不同于讲究复杂包装的传统白酒，西凤酒的设计简约大方，清新脱俗，使它在同类产品中脱颖而出。

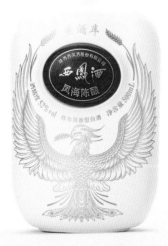

黔八方

设计：上行设计（Sun Shine）

*作品的灵感来自贵州当地建筑和风景名胜。

黔八方专注于贵州的地道美食。它的海报设计中融合了贵州当地的风景名胜，收纳了各种地道精品美食，赋予了该品牌强烈的地方特色。品牌标志形象化了极具贵州特色的甲秀楼和鼓楼。从整体上看，整个标志就像一个"黔"字，右边巧妙融入"八"和"方"二字，以提高品牌知名度，让人印象深刻。

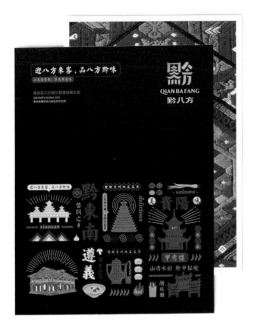

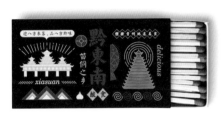

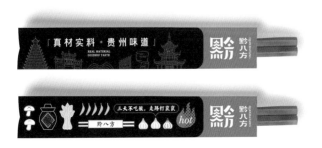

宝岛曲思——中国台湾歌谣意象

设计：炉宏文（Hong-Wun Lu）

* 作品的灵感来自中国台湾的民谣，融合了琵琶、灯笼和牡丹等多种元素。

设计师以"思"为设计理念，通过视觉设计来传达一系列中国台湾早期歌谣带来的心理感受，将早期中国台湾住民对生活和情感的寄托通过"可视化"的画面来省思。这些情感不同于现代，它们是原始的，也是纯粹的。

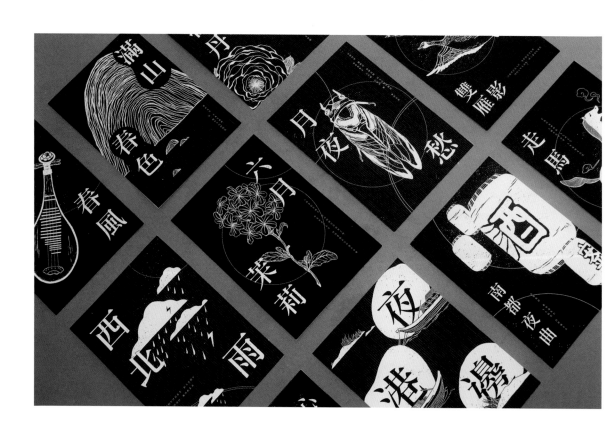

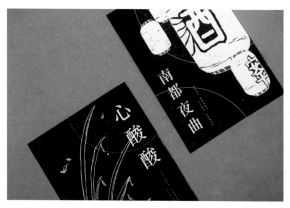

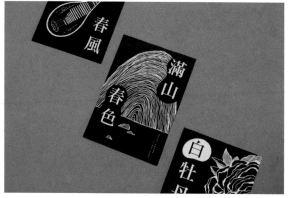

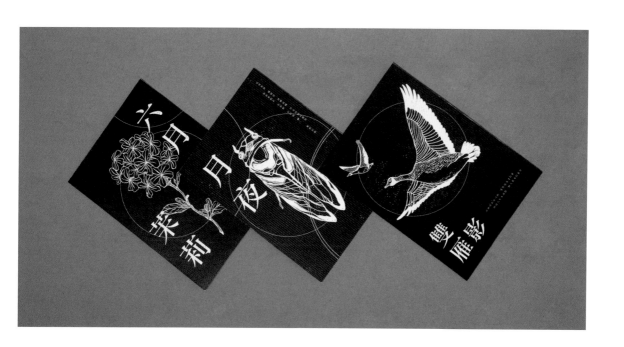

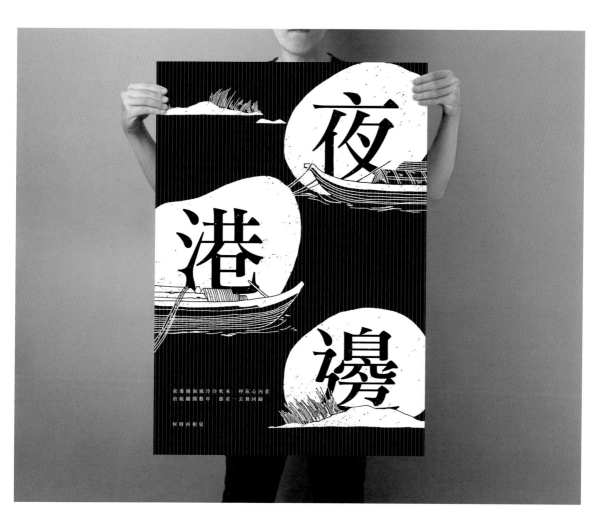

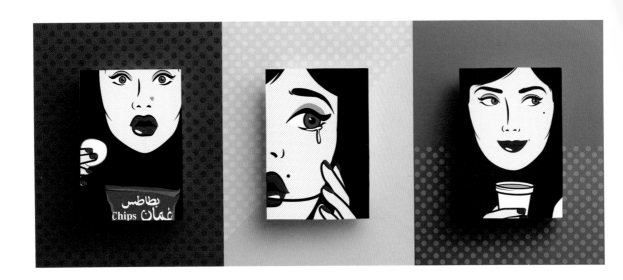

卡拉克戏剧系列

设计：La Come Di 品牌工作室

* 阿联酋人物形象是这个项目的主题。

卡拉克戏剧系列（Karak Opera）出自迪拜 La Come Di 品牌工作室。设计师捕捉到了独特的爱情时刻，运用波普化的艺术风格来演绎阿联酋文化，非常具有戏剧性。

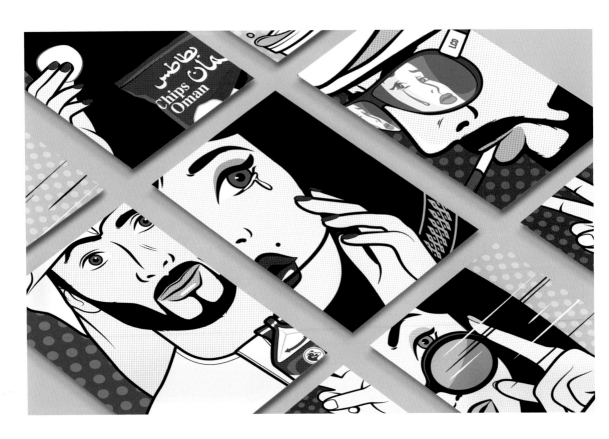

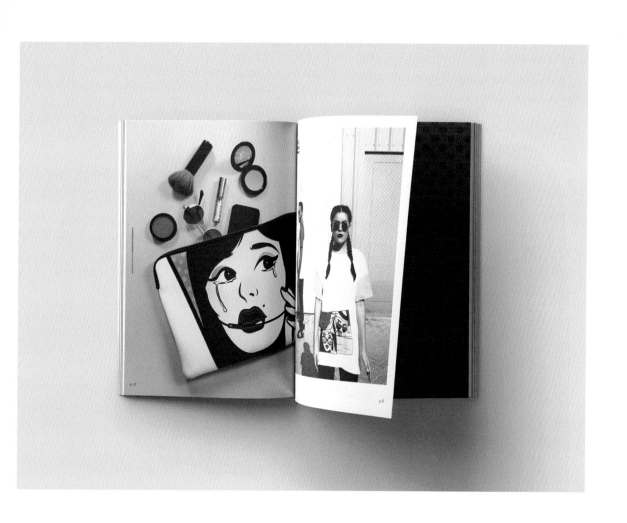

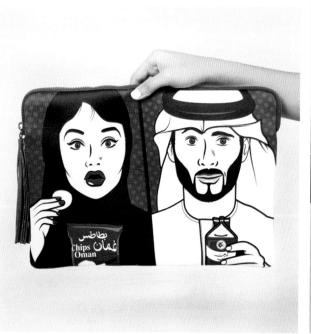

石丐茶铺

设计：美凯诚创（MC Brand）

*** 中国传统图案和建筑元素是本作品的主要特色。**

石丐茶铺这一品牌推崇品质至上的理念。受众多老字号店铺的启发，美凯诚创将中国古典图案融入品牌标志中，并添加了大街小巷和老店柜台等建筑外观作为辅助插图。紫蓝色、复古米色和中国红的配色散发出老店的气息。走进石丐茶铺，映入眼帘的是一面陈列着许多茶罐的墙壁，店长称茶，店员在一旁包装……一系列的场景给观者带来丰富感官体验，仿佛一下子回到了旧时茶馆。

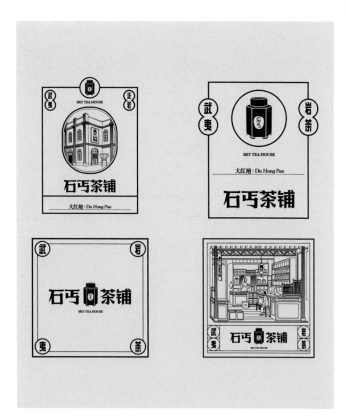

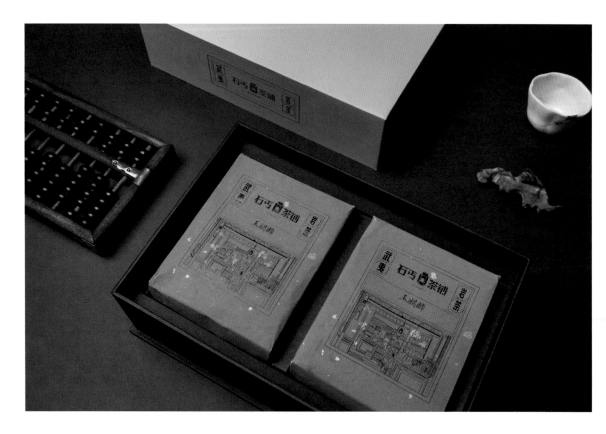

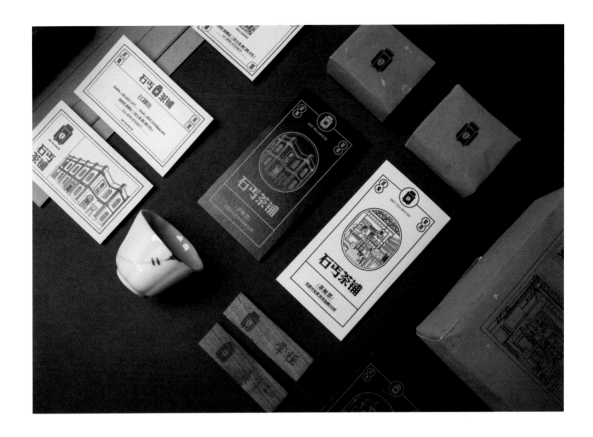

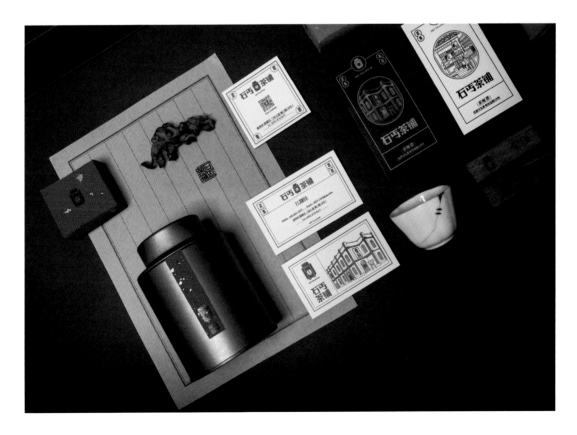

日本 2020

设计：山崎雄介（Yusuke Yamazaki）

..

*** 本作品使用了包含日本地标建筑、经典人物和传统吉祥物等形象的插画。**

这是为 2020 年东京奥运会做准备的"日本文化信息计划"。它以一种易于理解的方式直观地介绍了日本文化，并使用了许多具有强烈视觉效果的插画。

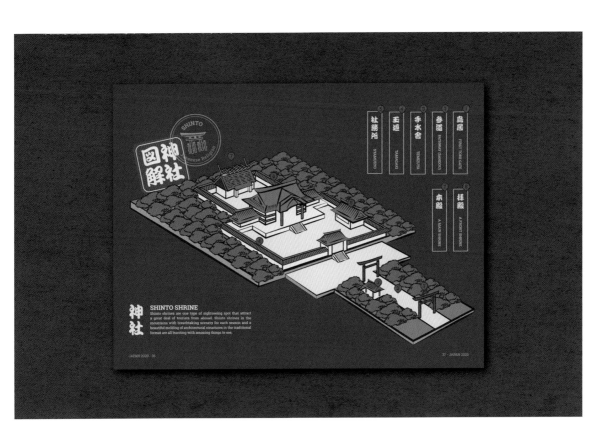

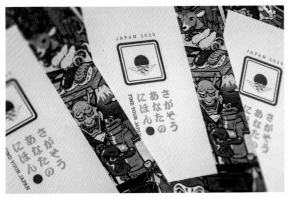

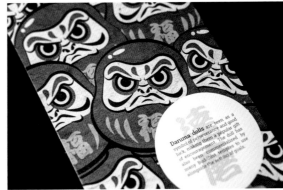

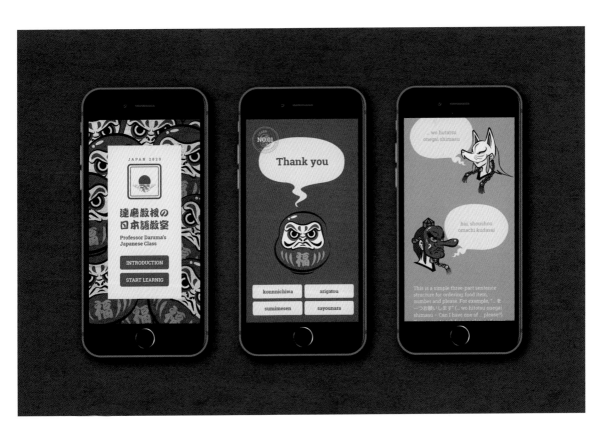

2018 春节礼品盒

设计：东方典范概念（Dong Hoa Concept）

..

* 铜钱寓意富有，数字"8"代表 2018 年，寓意永恒和无限。图案的灵感来自中国古代皇宫。

农历新年是一年中的盛事，越南人会举行热闹的活动来庆祝新年。为了传递"永远繁荣昌盛"的概念，东方典范概念工作室设计的包装产品造型古典又散发着现代气息。

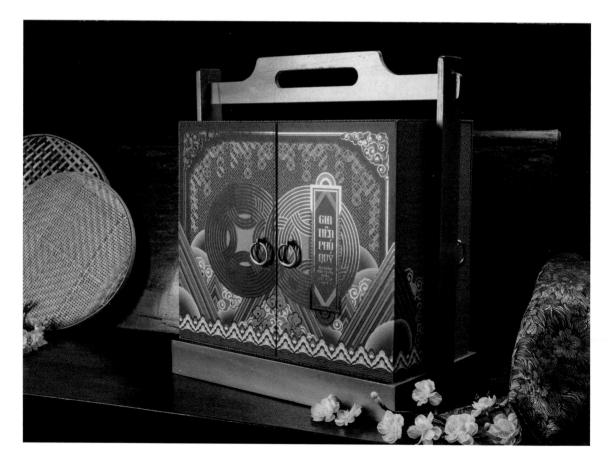

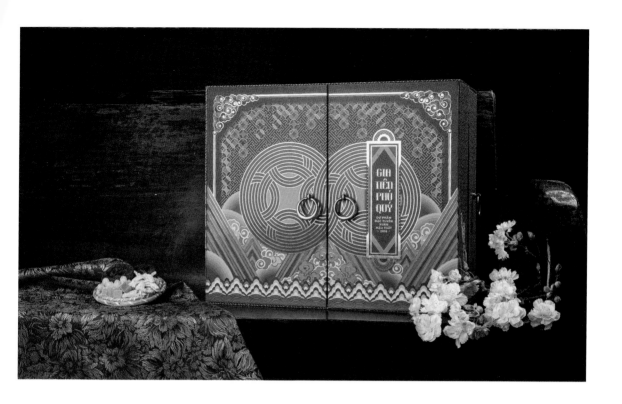

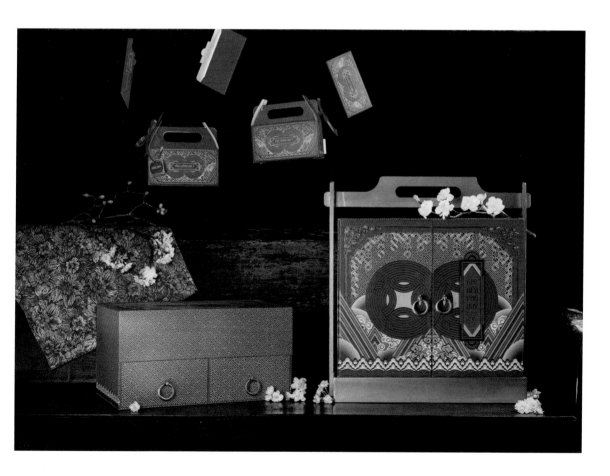

石门风味

设计：荣誉品牌策略
（ROYU Brand Design）

......................................

*** 石家庄是中国河北省的省会和最大城市，旧称石门。**

石门风味旨在唤起人们对 20 世纪 80 年代生活的回忆，将往日的生活气息重新带回人们的生活中。作品添加了许多传统元素，从而让顾客感觉到昔日石门的风情：旧巷子里洒满阳光，空气中荡起童谣，里里外外都散落着美食小摊……

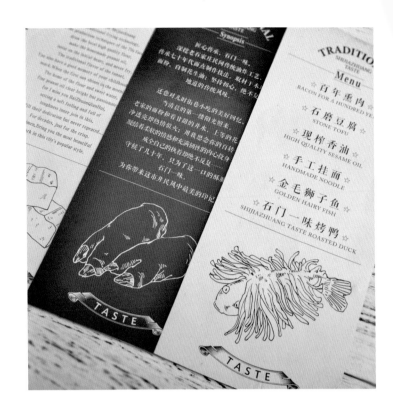

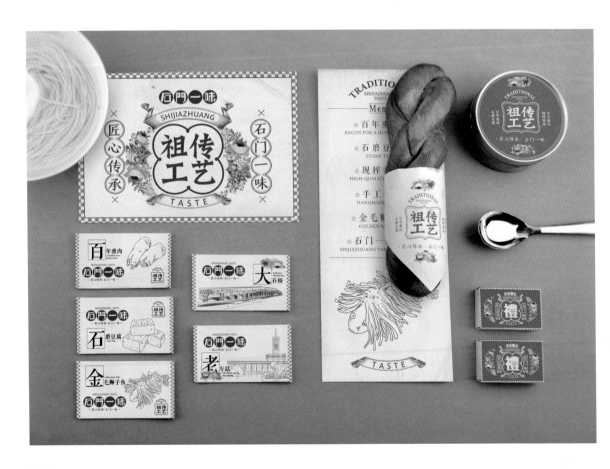

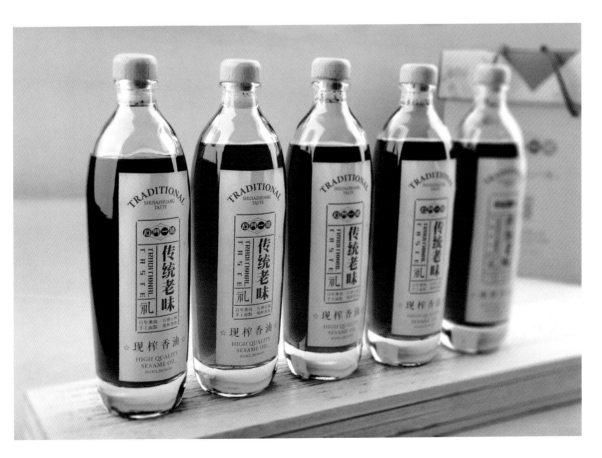

道家二十八星宿创新图

设计：张昊成（Haocheng Zhang）

* 古代人们为了观察日、月、星的运转，把星空划分为了四宫，每宫都包含了七个星宿，历史上称为道教二十八星宿。"宿"（xiù），原本是夜间休止的意思。二十八星宿自西向东运动，与日月的运行方向相同。

设计师用符号化的图像语言进行创作表达，让符号、视觉、文字三者产生视觉交互作用，符号也是形态、色彩、空间、图像、规律的展现。观察每一个星宿的独特形象，建立起有序规律的符号设计系统，设计师提炼出每一个星宿对应的符号图像，让星宿特征完美应用于设计之中。

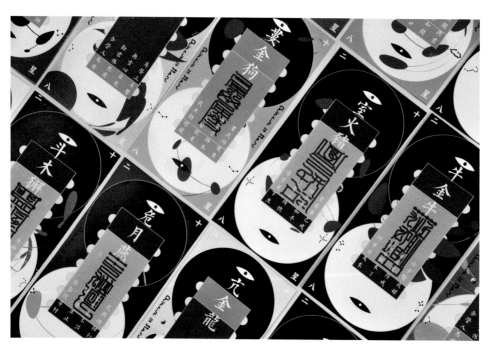

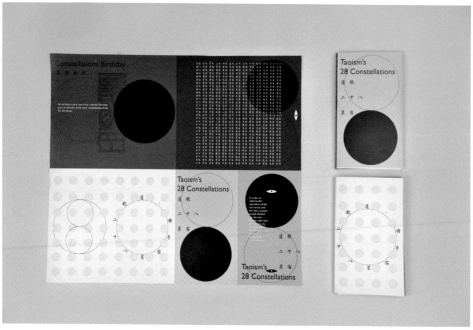

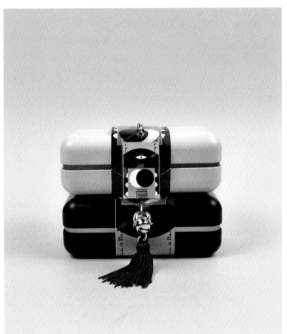

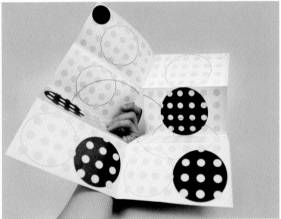

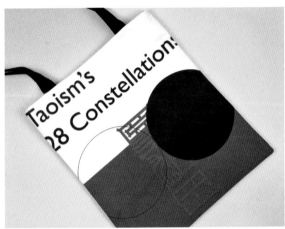

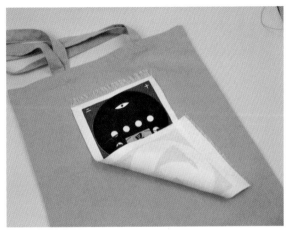

武夷瑞芳茶包装

设计：之间设计（One & One Design）

* 作品的灵感来自民国时期的字体设计。同时，这次设计也受到中国传统茶罐的启发。

瑞芳茶馆由著名画家江泰源于 1899 年创立，它是清末著名的茶馆。瑞芳茶馆在其鼎盛时期开设了许多分馆，它那陈旧的茶罐、泛黄的账簿和账单上都留下了历史的痕迹。之间设计沿用了瑞芳茶罐原来的形状，并将其与民国时期的字体融合。新的包装设计既反映了品牌的历史底蕴，也诠释了品质的传承。

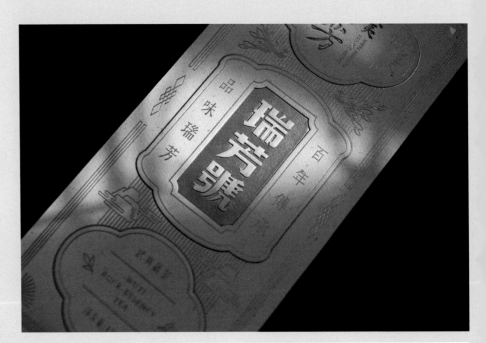

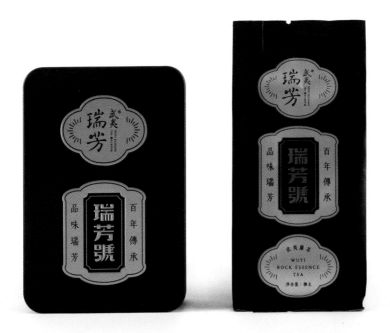

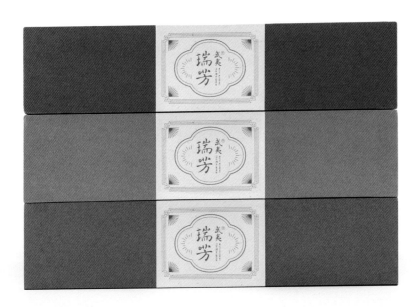

litchi > benefit

pineapple > thriving

persimmon > good thing

fish > surplus

sheep > lucky

bat > good fortune

普洱茶饼

设计：黄郁芳（Yu-fang Huang）
客户：松云草堂茶艺工作室

*** 设计元素来自中国谐音吉祥语、传统图案和书法。**

设计师在保留中国传统文化的同时，尝试通过添加一些现代元素来超越传统的茶饼包装。设计灵感来自中国谐音问候语。设计师选用一组对比色、六种中国吉祥语，配以寓意深刻的传统图案、书法。设计师挑选朴实的原色宣纸并采用简约的印刷工艺，最后加上生动的插画，使得每一块普洱茶饼都极具特色。如此一来，茶饼体现出更多的文化价值，更值得收藏。

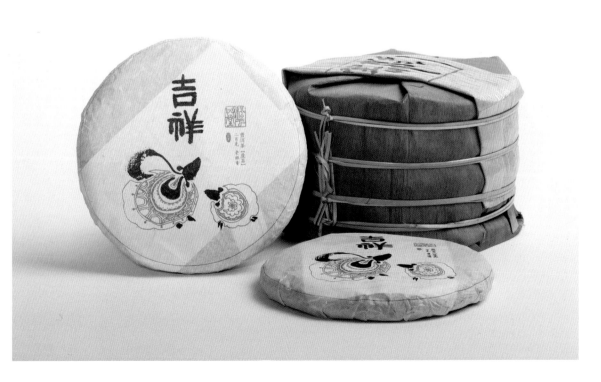

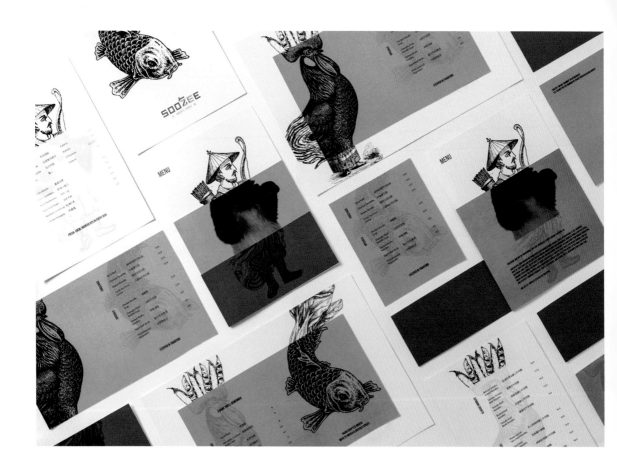

Soo Zee 23

设计：The Creative Method

...

*** 作品的设计元素包括传统的盔甲、古代名人的服装、十二生肖以及东方美食等。**

Soo Zee 23 是中国台湾传统牛肉汤面品牌。"Soo Zee"在四川话里的意思是"数字"，而数字"23"代表着他们制作招牌肉汤所需的 23 种香草和香料。"吃"和"二""三"这几个汉字也运用到了品牌视觉设计中，以加强其特色菜的真实性。

The Creative Method 受邀为 Soo Zee 23 创作品牌视觉识别系统、辅助图形设计、服饰、菜单、餐具、网站和包装等一系列设计，将 Soo Zee 23 的故事带到生活中。设计团队将 Soo Zee 23 角色化，代表着把 23 种香草和香料融为一体的艺术，而这种艺术的成果就是一碗令人终生难忘的正宗牛肉汤面。

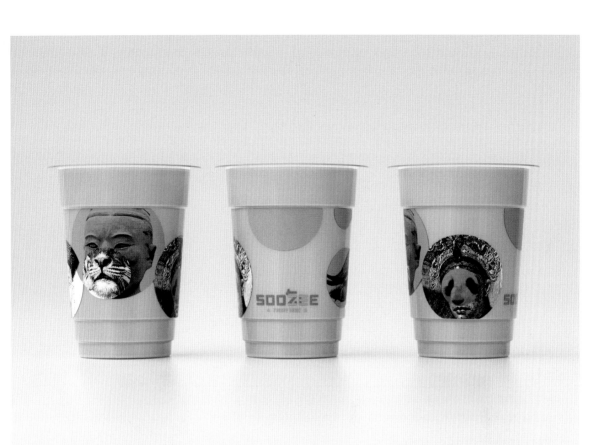

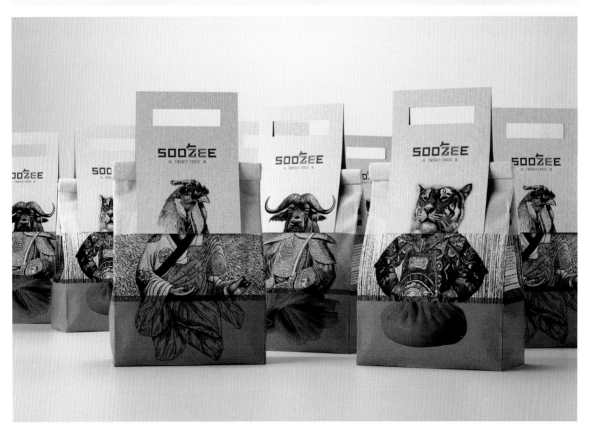

《衣时日纸》

设计：范瑞麟（Shuilun Fan）

* 纸钱是特制的纸或者纸制品。中国有烧衣（烧纸钱）来祭奠祖先的习俗。例如在清明节或者在一些特殊的场合，人们会烧衣去拜祭已故的家庭成员或亲戚。

如今，仍然有很多人沿袭烧衣的习俗，尽管他们不了解这背后的含义。当人们从纸扎祭品商店购买纸钱时，纸钱上并没有提供太多的说明或指南向人们介绍这种烧衣文化。这本书中收集了 9 个传统节日的故事，读者可以通过文字和图片，加深对每个节日与纸钱之间的关系的了解。

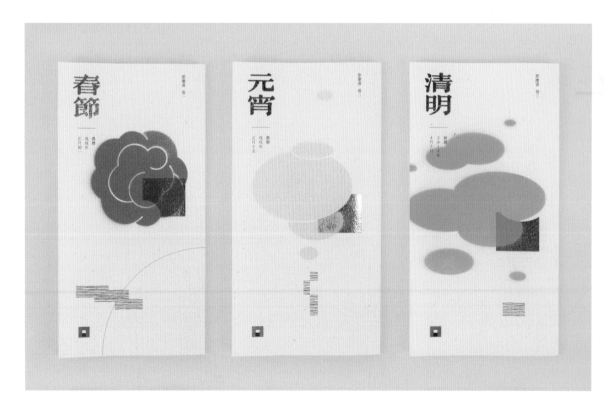

聲衣寶教學。

大元實十六百糧片

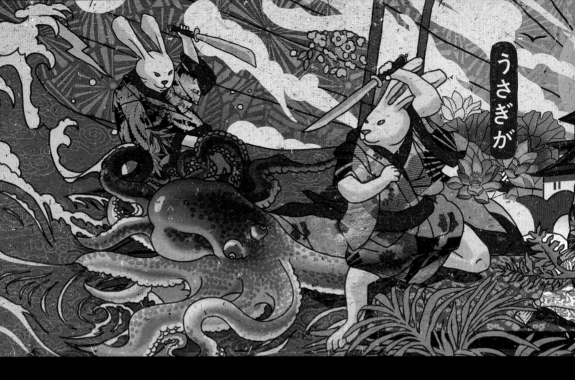

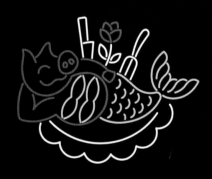

兔子猎人

设计：Asthetíque 设计集团（Asthetíque Group）

* 该作品体现了日本都市生活与地下文化的融合。

兔子猎人餐厅专注于传统的日本料理，在摆盘设计上，多选用稀有天然石、古铜色金属和高档织物等物件做衬托，营造一种独特、诱人的氛围来吸引食客。餐厅内昏暗的灯光极具格调，一些特色装饰在光线下尤其引人注目。餐厅里的艺术品更是让人忍不住拍照留念。Asthetíque 设计集团为兔子猎人这个品牌打造的视觉形象，旨在让食客以平民价格享受到独特、精致而有趣的用餐环境。高品质的用餐体验不应该是富人和成功人士独有，而应该是全民乐享的。

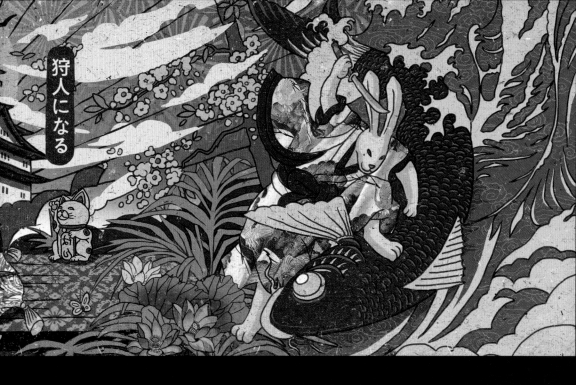

月饼盒包装设计收藏版

设计 : Andon 日常设计公司（Andon Design Daily Co., Ltd）
摄影 : 奥特·约桑达拉库（Oat Yossaundharakul）、帕里尼亚·考斯里托（Parinya Kawsrito）

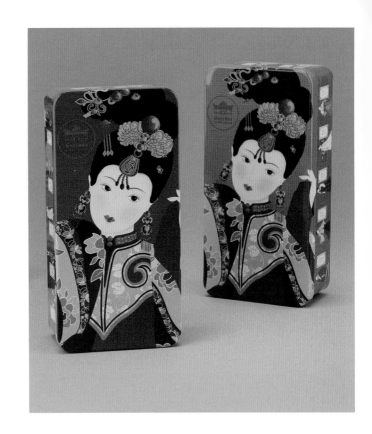

*** 设计元素包括仙鹤、牡丹、莲花、寿桃、龙和宫女等。**

收藏版系列中每盒的包装设计都很独特，有趣而时尚。因为月饼是中秋节的吉祥糕点，所以月饼包装设计都有一个共同点，那就是一定要传达出吉祥的寓意。

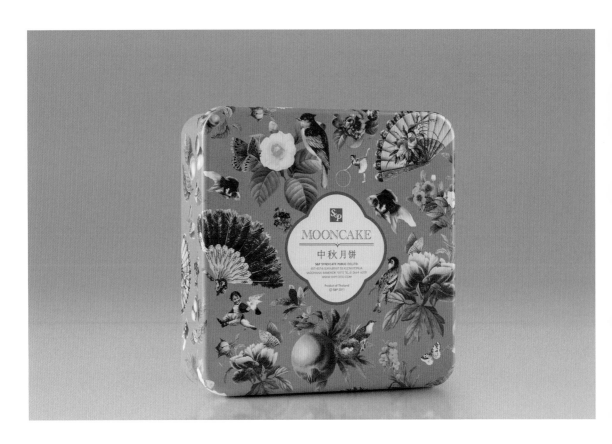

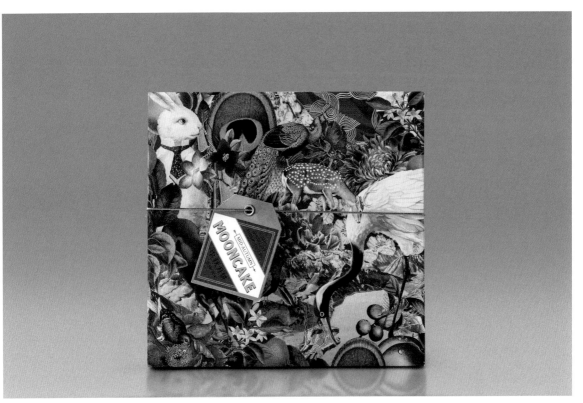

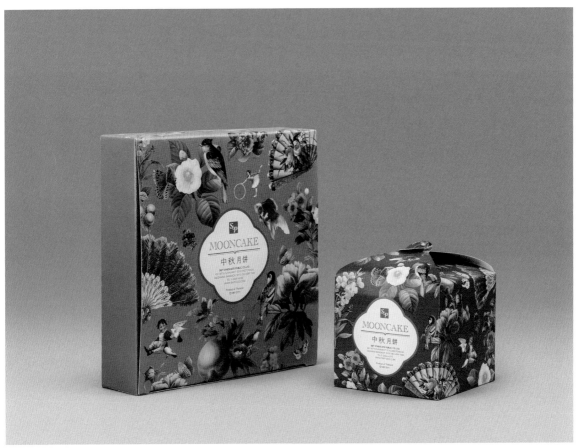

中国新年

设计：鲁奇舫（Qifang Lu）

* 中国神话里，年兽是生活在海底或深山里的野兽。每年农历新年初，年兽都会出来觅食。它会吃掉庄稼，甚至还会吃村民。年兽惧怕巨大的噪声，遇到红色或火花就会惊窜奔逃。

春节是中国一年中最重要的节日。这一天，一家人相聚一起用餐，放鞭炮吓跑年兽。2018 年是中国狗年。狗是人类最亲密的伴侣，它们能看家护院。

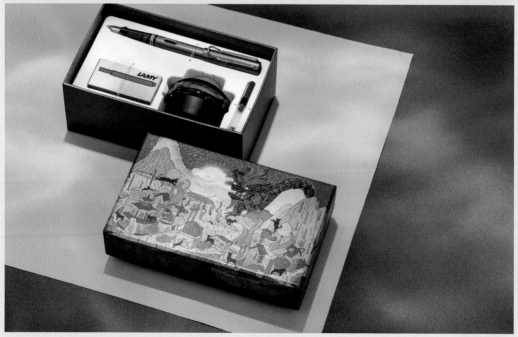

GDC 设计奖：
西安展

设计：见山文化传播有限公司
（Hill Culture Communication）

＊作品中应用的元素包括龙、凤凰和喜鹊。

GDC 设计奖是中国最具影响力的专业设计奖项之一。该活动的目的在于反映中国设计行业的现状，促进交流，多角度关注中国设计的现在与未来。它为参与者们搭建了一个自由互动的知识共享平台，激发新思潮，深化图形设计价值观，激发设计的潜在力量。

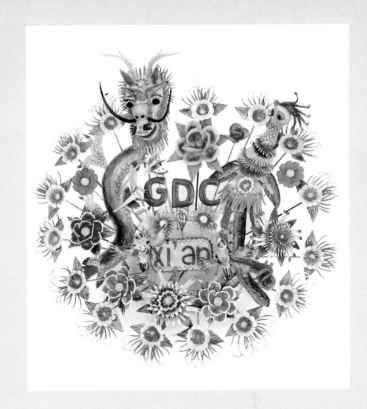

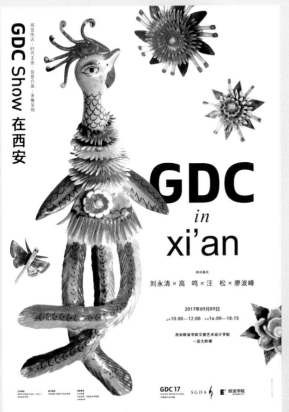

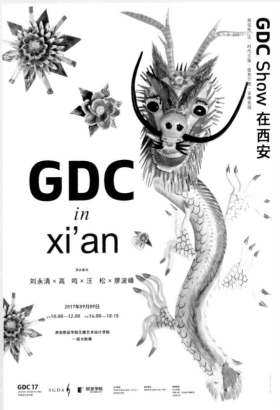

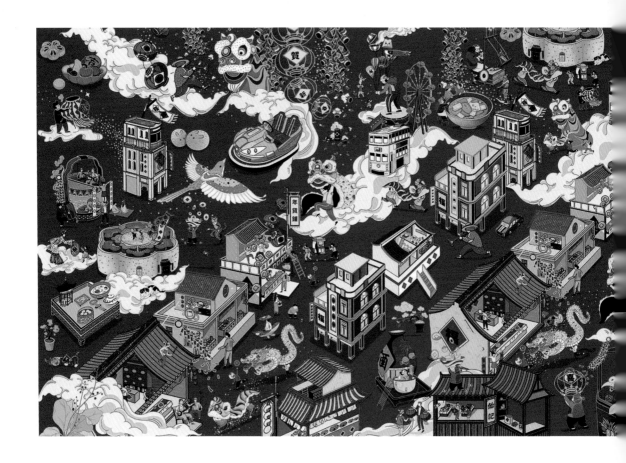

年在一起

设计：有礼有节™（YOULIYOUJIE™）

··

* 这个新年礼盒的灵感来自中国春节
的花街。经典的卷轴画将旧时代和现
代生活紧密联系在一起。

"年在一起"新年礼盒包括三部分："集
欢喜"主题挥春——它融合了许多古
典元素，呈现出中国新年花街的热闹；
"齐欢庆"主题红包——以"年夜饭"
为主基调，添加了以"合欢宴"、"屠
苏酒"、"积香果"与舞狮、鞭炮以
及戏院等为元素所创作的系列作品；
"聚欢颜"主题新年桌游——一家人
围坐一起玩游戏，其乐融融。

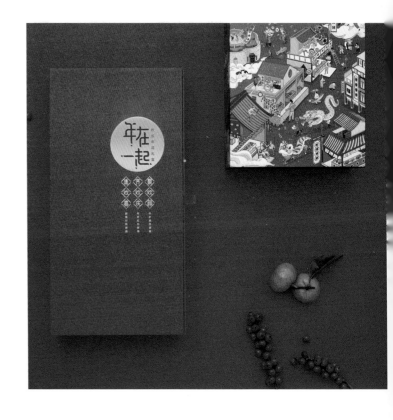

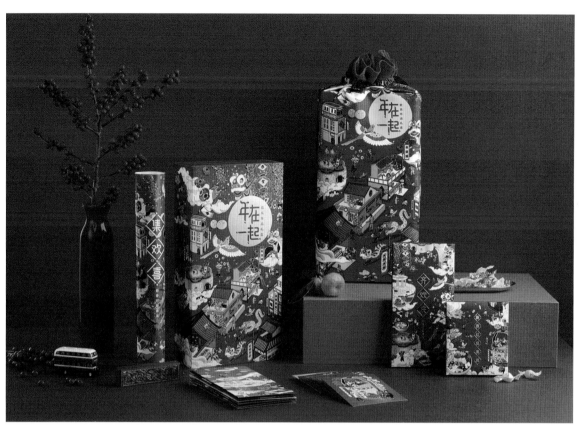

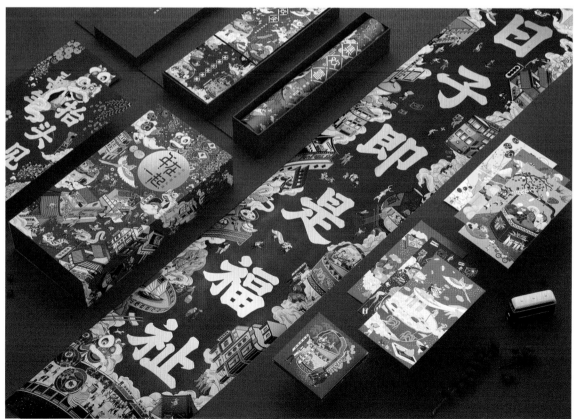

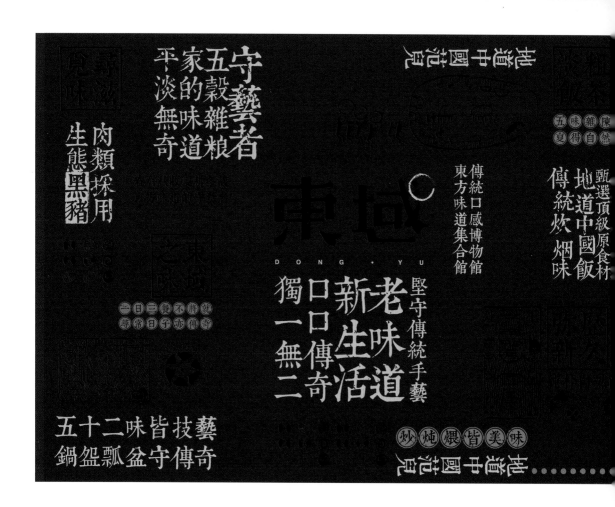

东域餐厅

设计：徐瑞（Rui Xu）

* 在中国民间宗教、神话传说中，厨房之神
又称"炉灶之神""灶君""灶神"。灶君
是中国众多神祇中最接地气的，可以保佑家
宅平安。

东域餐厅的营销核心是情感。设计师塑造了
灶君这一形象，并在线上线下的推广中均以
灶君的口吻来写宣传文案。这样不仅增加了
趣味，也拉近了品牌与消费者的距离。设
计师为品牌选用了红、黑和黄的经典配色。
神秘的符号，辅以独特的图形，营造出浓郁
的中国风味，增强了品牌的知名度。

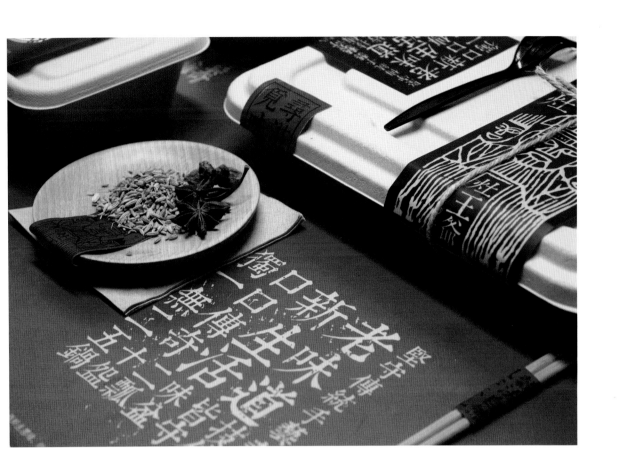

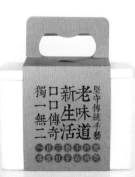

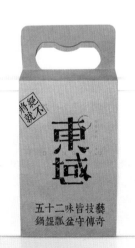

宝岛渐忘症

设计：胡梦嘉（Mengchia Hu）

..

* 设计的主基调是中国台湾的日常风景。

中国台湾是一个美丽的岛屿，四周环海，四季分明，被誉为"福尔摩沙"，源自葡萄牙语"美丽"一词。随着时代的变迁，中国台湾文化的独特性逐渐消退。人们像患上健忘症一样，不再记得这个岛屿的与众不同。此作品旨在唤醒人们的回忆，让大家记起中国台湾昔日的风采——她曾经是多么美丽动人。

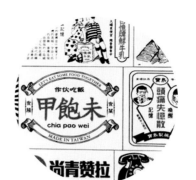
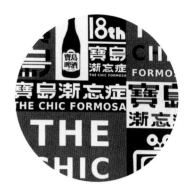

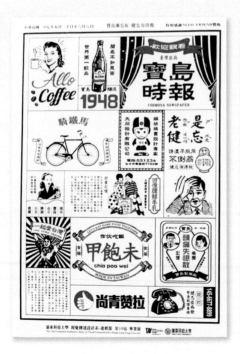
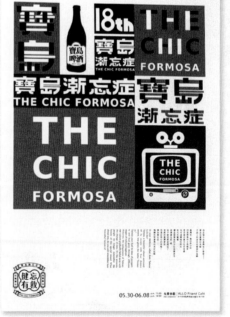

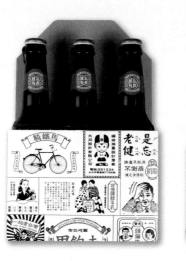

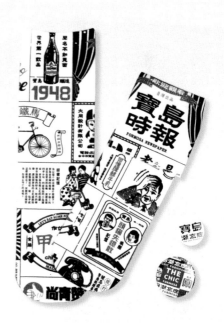

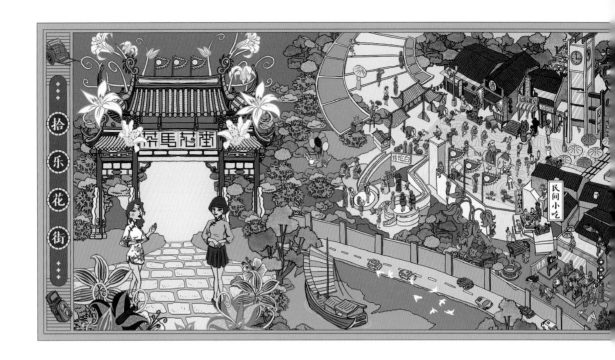

茶马花街

设计：应时发生品牌管理有限公司（YINGSHI & FASHENG）

* 茶马古道是过去的一条贸易路线，是连接中国和南亚的复杂交通系统的一部分。该作品展现了云南的茶马文化。

茶马花街是云南省昆明市打造的一个特殊旅游体验区。它包含了云南美食、手工艺品、新文学创作、百乐剧院和主题酒吧。

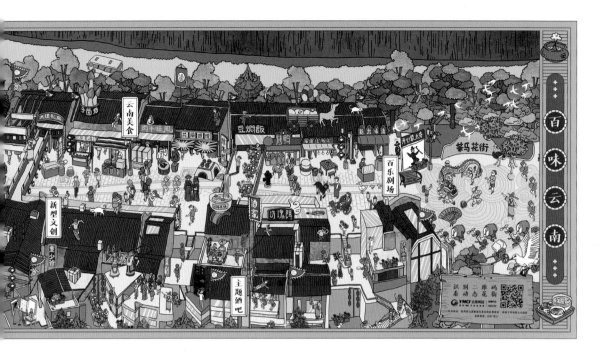

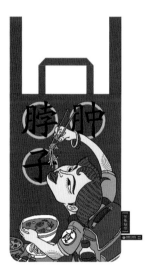

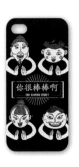

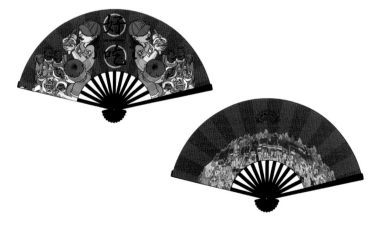

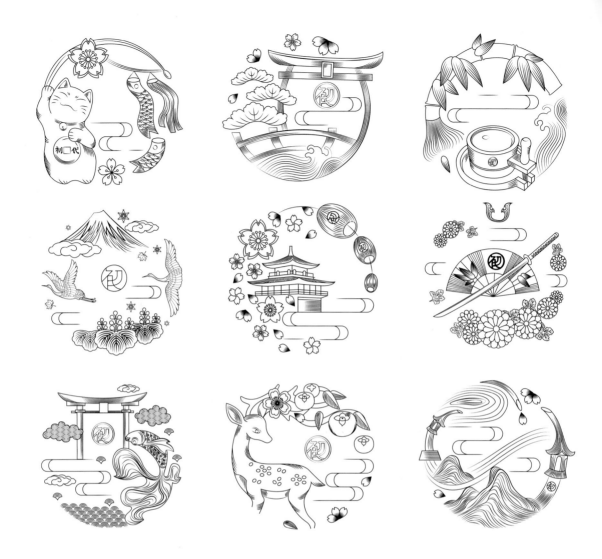

初代

设计：蜜蜂设计（Bee Design）

...

*** 抹茶是经过特殊研磨和加工而成的绿茶粉。抹茶这种特殊的粉状形式，使得它与茶叶或茶包的食用方式有所不同。人们经常会把抹茶添加到水或牛奶中食用。现代抹茶行业中，日本位列榜首。**

"初代"是指第一代的意思。该品牌在中国开展业务的初衷有两个：其一，让抹茶回到其发源地唐朝古都长安，即现今的西安市；其二，保持品牌的优良品质。这次的品牌视觉识别系统升级是为了强调它不忘初心，始终如一。在品牌升级的同时，也创造了独特的文化美学体系——现代风格中融入了历史悠久的唐朝古风，恰到好处地传达了品牌文化精神。

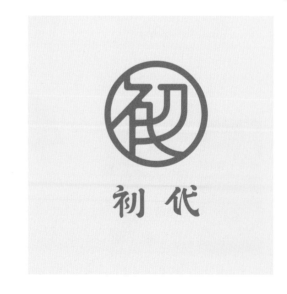

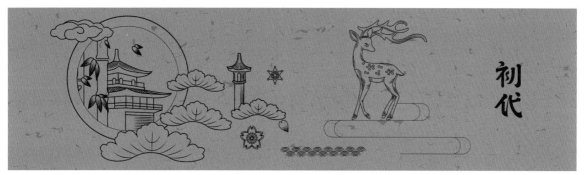

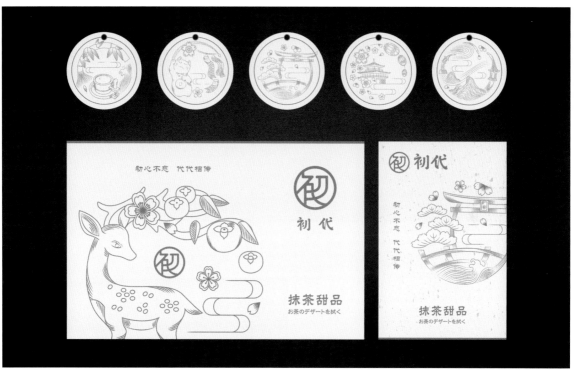

黄金丝绸之路

设计 : 石川设计事务所
（Tomshi And Associates）

..

*** 丝绸之路是连接东西方的古老贸易路线。千百年来，它对于区域之间的文化互动至关重要。**

沙漠和丹霞地貌记录了地球的脉动。丝绸之路不仅联结了不同的人，也联结了他们的精神财富，《心经》便是这种联结的产物。人们渴望相互联结带来的精神转化。丝绸之路也很自然地为人们留下了历经岁月淘洗的痕迹。

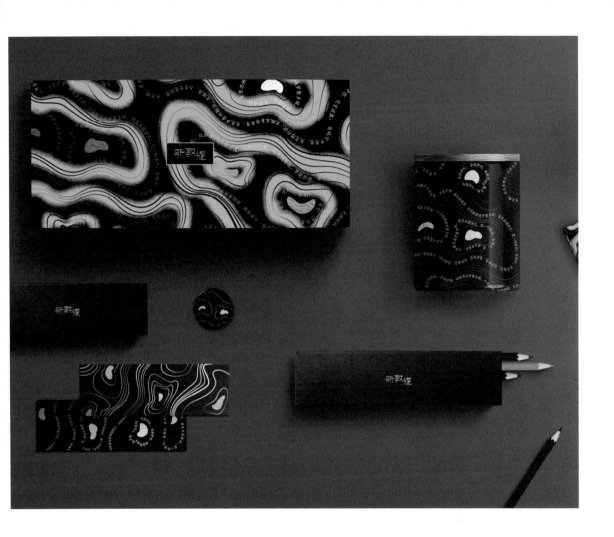

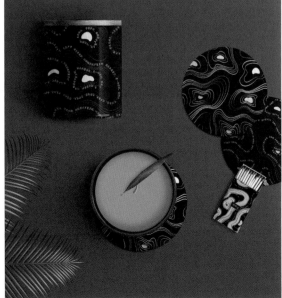

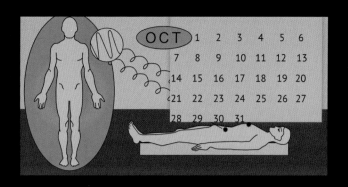

2018 自身修炼日历

设计：杨灿（Can Yang）

..

* 道教是中国传统宗教，强调与自然和睦相处。"道"是道家的基本思想，它表示一切存在的本源。

此日历的设计源于设计师的好奇心，他试图找回道教的炼金术，并从"去文化"的角度看待炼金术，欣赏其对社会和历史的影响。人们眼中迷信的、充满危险和不道德行为的"旧"世界其实和追求文明和信仰的"新"世界一样，自成体系。在相信自我救赎的社会，人们内心的冲动、需求和向往与整个社会息息相关，就像早期宇宙论认为宇宙、社会和个体是紧密联系的一样。

学位项目——
怪力乱神

设计：杨灿

...

*** 这个项目从多维的角度探索"隐藏的"中国传统文化和中国现代性。**

设计师结合了民间禁忌、民俗和商业的语录，并试图消除传统文化对经济发展的顽固阻碍。在这里采用"现代性"一词表示一种更为清醒、反思和批判的立场。

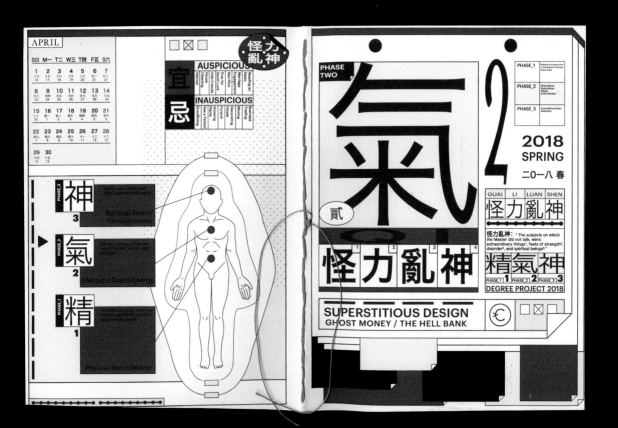

澎派，2016 百人木琴演奏会

设计：李宜轩
书法：吴睿哲

* 书法，是中国特有的一种
传统艺术，是一种文字美的
艺术表现形式。书法被誉为
无言的诗，无行的舞，无图
的画，无声的乐等。

"澎派"为朱宗庆打击乐团在 2016 年举办的百人木琴演奏会的名称。该平面设计的视觉主轴突出琴槌及木琴的形体及结构，彰显乐器的形态之美。三张海报以琴槌为主轴，分别呈现了琴槌敲击时的动态感画面，琴槌敲击于木琴上之瞬间，最后则是大量琴槌并置的壮阔画面。主视觉使用了笔触狂野的书法，中英文正文文字体均选择了纤细的衬线体，以字体之对比表现木琴演奏的细腻之感。视觉动线则以乐器形态、标题、内文的顺序来排布，既互不干扰，又突出画面层次。营造出动而不闹，寂静而唯美的音乐会形象。

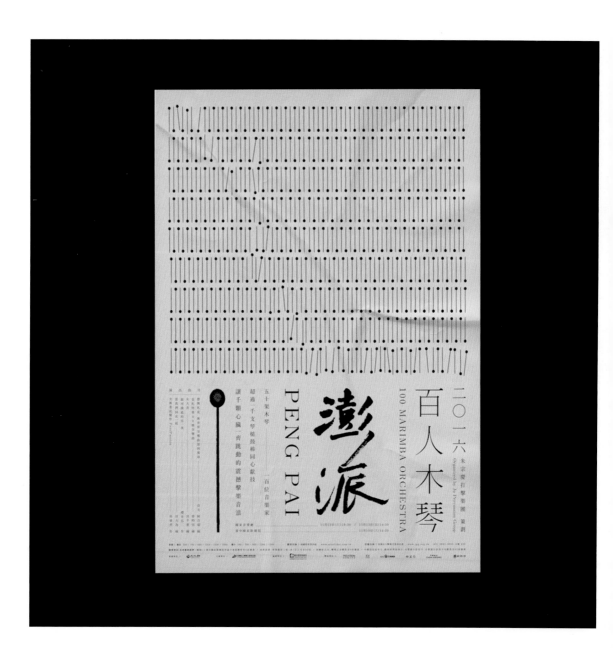

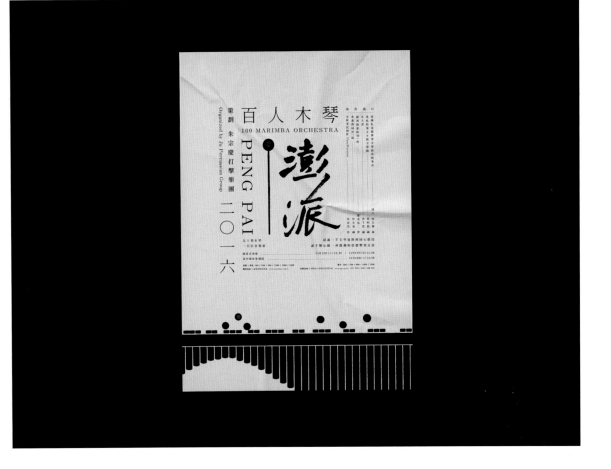

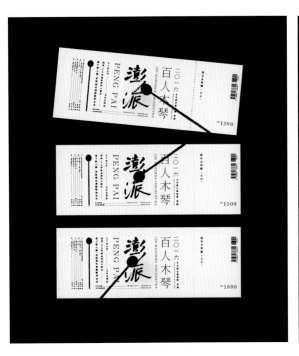

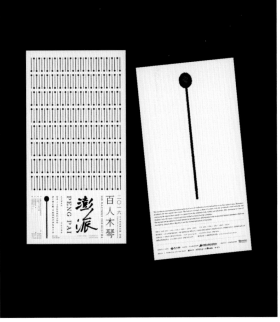

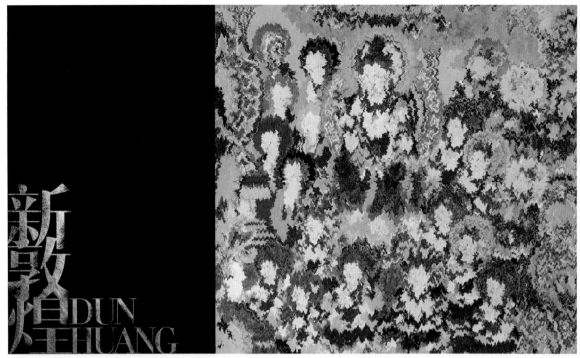

敦煌印象

设计：石川设计事务所

* 敦煌是中国甘肃省西北部的一个县级市。敦煌在古时被称作"沙洲"，是古代丝绸之路的一个重要驿站，因敦煌莫高窟而闻名中外。

经过岁月的洗礼，敦煌壁画更是美得让人神往。"敦煌印象"在设计时回归传统文化，通过印象派绘画手法来展现抽象的敦煌佛像和风景——画像重新上色，金色观感令人耳目一新，颠覆了人们对敦煌壁画的传统印象。

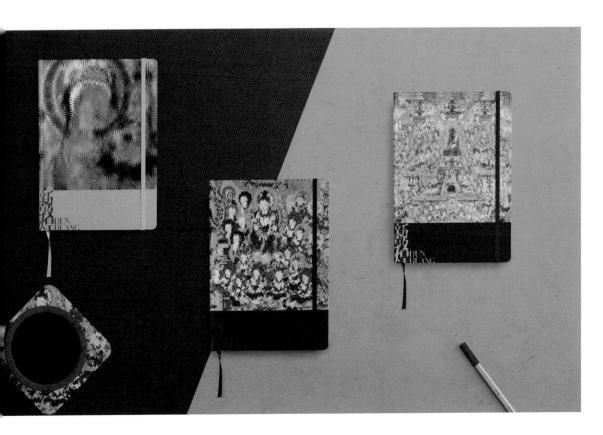

人生何處不尷尬

"好間界"系列產品設計

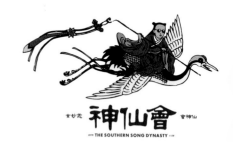

神仙会

设计：王富贵工作室（Wang Fugui Design）

* 在南宋，人们过着幸福而随和的生活。他们热衷于不同的聚会。如此惬意的生活，让人觉得自己置身于极乐世界，因此他们把这样的生活称作"神仙会"。

人们总是热衷于探寻长生的奥秘，并始终相信生活可变得更美好。设计师博览群书并不断思考，从古代绘画中获得设计灵感，继而以更复杂的手法进行创作，为观者揭开中国传统文化的面纱。

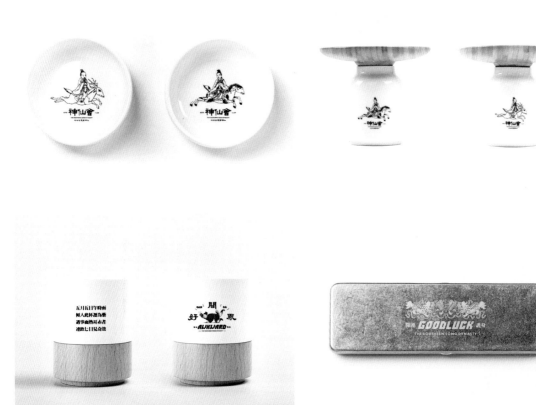

兰芳园

设计：ABCDESIGN

..

* 20 世纪 50 年代的中国香港设计师擅长将西方元素与香港当地文化相融合，创造出极简风格的视觉效果图。此作品借鉴了中国香港 20 世纪 50 年代的经典设计风格。

兰芳园（Lan Fong Yuen）于 1952 年开张，是中国香港的老字号餐厅，主打中国香港传统地道的饮食。ABCDESIGN 受邀为其更新品牌视觉识别系统，打造符合品牌形象的图形，用于餐厅的室内装饰和产品包装等物料上。他们借鉴了中国香港 20 世纪 50 年代的经典设计风格，打造了现代化的视觉识别系统，同时又保留了中国香港的传统风格。

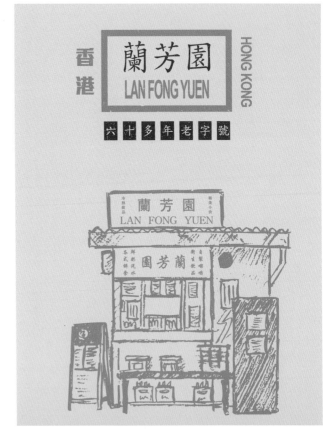

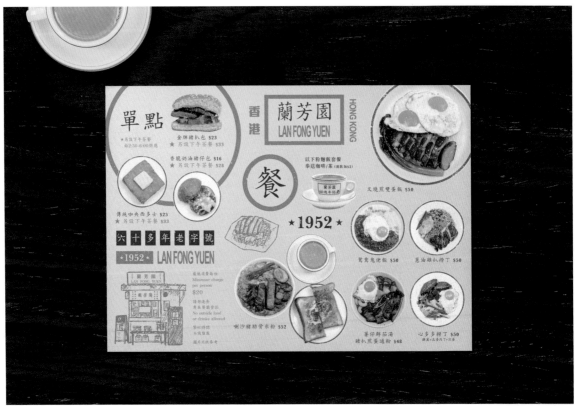

中国皮影戏新年礼盒

设计：石川设计事务所

..

* 皮影戏又称"影子戏"，是一种古老的
叙说故事及娱乐的传统表演艺术。表演者
手持关节可动的镂空的平面影人，把影人
放在光源和半透明的屏幕或布帘之间，一
边操作影人，一边讲述故事。

皮影戏是一种传统的中国民间文化，现在
已逐渐淡出人们的生活，留下一种过时的
印象。石川设计事务所选择复兴这个民间
艺术，为其赋予了一种新的视觉语言，并
用作庆祝新年的礼盒设计。

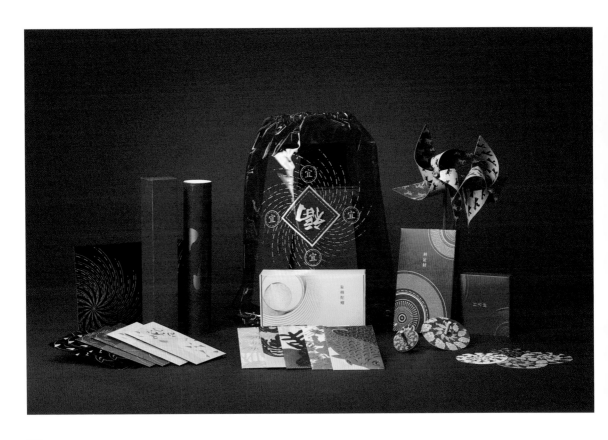

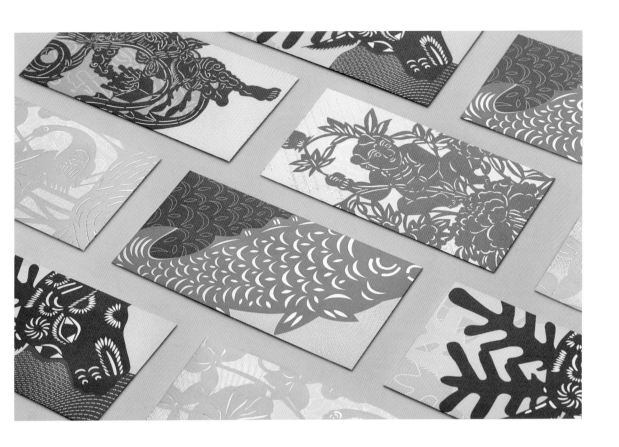

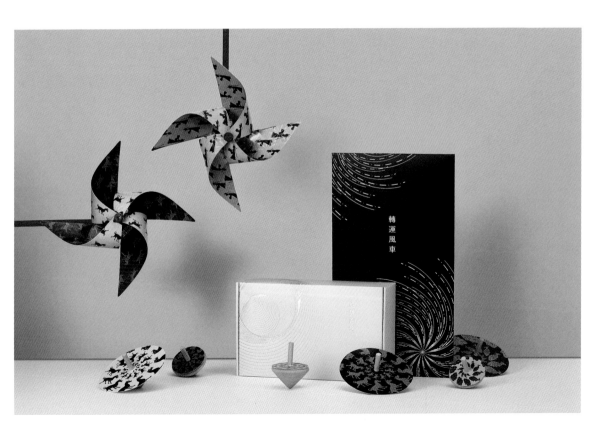

旅笼屋利兵卫

设计：SAFARI 设计公司

..

* 江户文字泛指江户时期的手写广告字体，主要字体有角字、勘亭流、寄席文字、笼文字、髭文字和提灯文字。

SAFARI 设计公司选取了旅笼屋利兵卫甜品店的名称的四个首字母"RIHE"，用方正、稳重的角字风格设计了这四个字母，作为商店的品牌标志和主图形元素。角字字体在江户时代主要用于广告和印章。

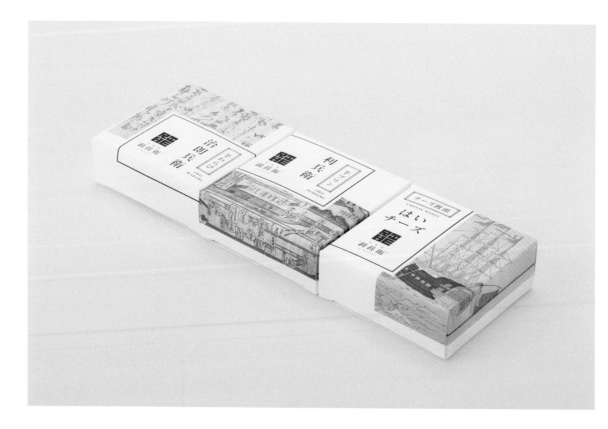

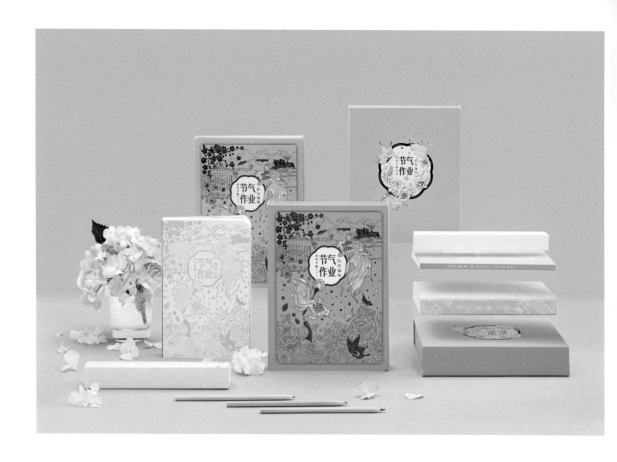

节气作业

设计：有礼有节™

..

* 节气指中国古代传统历法中的 24 个特定节令。节气与农耕文化密切相关，古人观察天体运行，总结一年中时令、气候、物候的变化，从而形成一套顺应农时的体系。

节气作业是一本涂色手账。有礼有节™以二十四节气为基础创作出这本手账。它有精美的插画、简洁的文字和精致的卡片，向使用者展示每一个节气诗情画意般的生活。它不仅能解读一些节气常识，还是一本"减压神器"，是一本名副其实的"国民手账"。

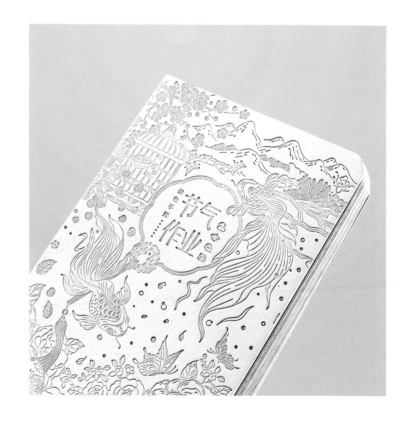

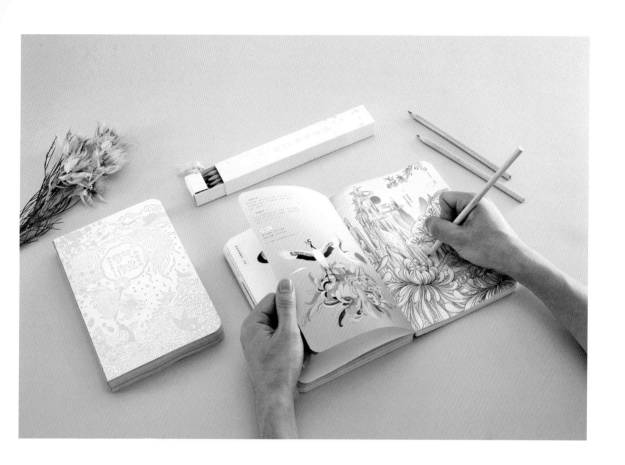

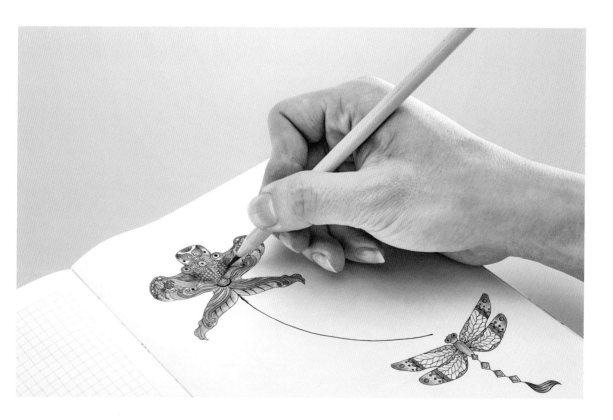

喜丰香饼家

设计：两只老虎设计工作室（2TIGERS Design）
摄影：汪平

* 该品牌视觉元素组合有：芙蓉花与桂花、红线和福联、绳结和喜鹊。芙蓉花与桂花组合起源于中国吉祥画《夫荣妻贵》，寓意夫妻共荣，夫妻和谐，生活才富裕；红线和福联组合则蕴含着一种中国传统感；古人以绳结记事，有约定与记录重要事情的意思，喜鹊则象征着好运和福气。

喜丰香饼家位于中国台湾台中市沙鹿区，开业至今已有30多年。它继承和推广汉饼这种台湾美食和文化，提醒人们重拾日渐淡化的人情味。喜丰香的第二代接班人坚持在市区里开店，并对其进行了创新改革。新店将主推拥有深厚文化底蕴的汉饼，以及一些在传统口味基础上有所改进的小糕点，从而在传统与创新之间取得平衡。

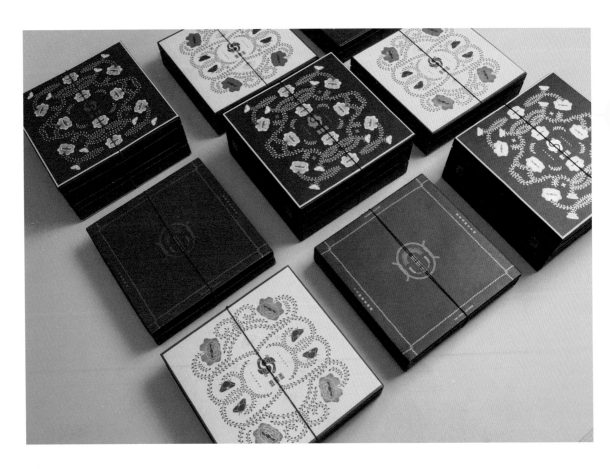

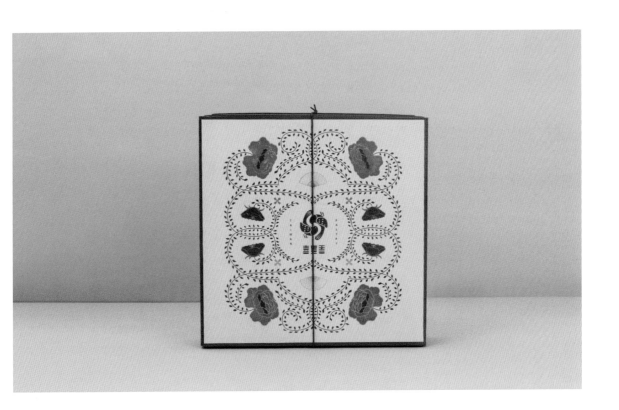

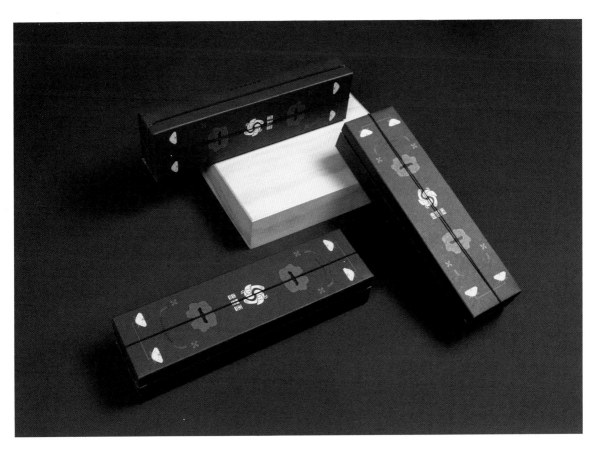

中侨参茸

设计：两只老虎设计工作室
摄影：白伟奇

* 创作的灵感来自哲学思想里的"圆润"和"中庸"，设计出"方中带圆，一分为二"的视觉形象，并用诚心诚意、生生不息的理念持续传承，新旧交织的中侨品牌就此诞生。

中侨参茸中国有限公司于 1950 年在中国澳门成立。该品牌旨在弘扬中国传统的中医药养生保健。中侨参茸推崇"老品牌年轻化"的策略，同时也保留祖训的美德。新颖的粉红色与传统的中国红搭配，搭配合宜，相得益彰。

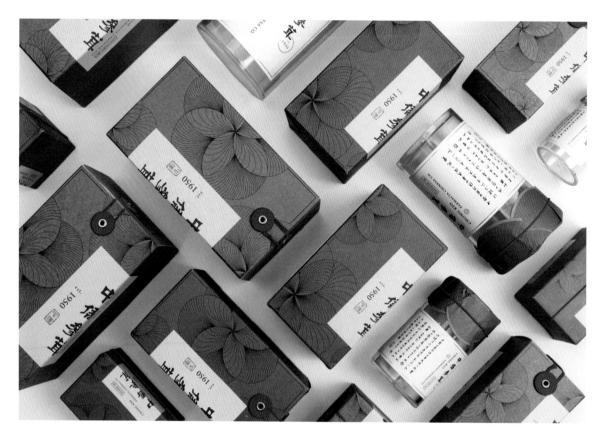

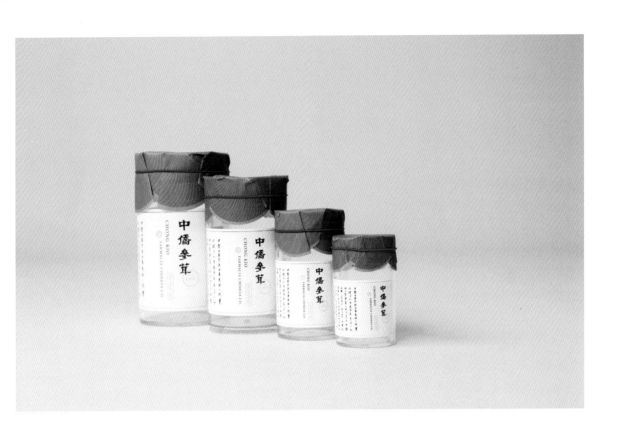

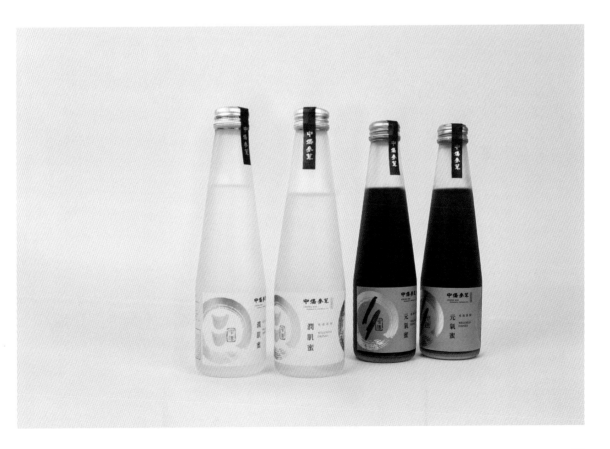

瑞和普洱茶：
佛家五元素

设计：参冶创意（SanYe Design Associates）

..

* 作品融入了印度佛教中的五种元素：土、水、火、风和空间，分别象征着毅力、稳定、温暖、流动性和虔诚的心。

为了使瑞和普洱茶在同类茶商品中脱颖而出，设计师融入了印度佛教中的五种元素：土、水、火、风和空间，反映出茶叶不同产区和不同品种的特性。

品牌标志是窗棂状的剪纸图形，结合上述五种元素，代表品牌源自东方。金色与白色的搭配低调谦虚，又显大气精致。包装采用简单的上下盖结构，可以摊平叠放，便于运输和存放。茶盒内部采用分隔设计，根据茶罐数量来选择合适的茶盒。

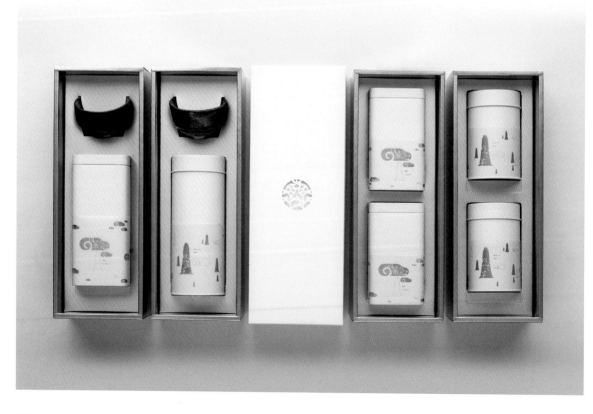

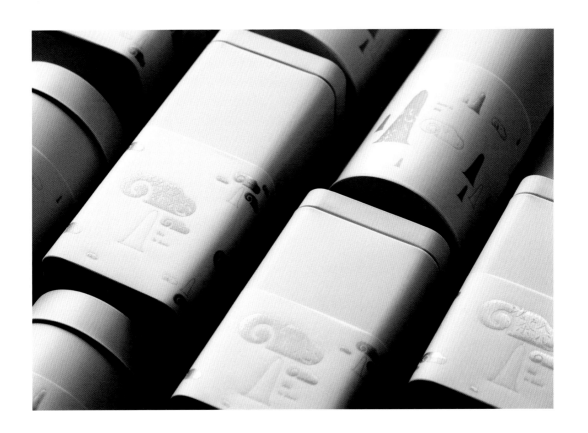

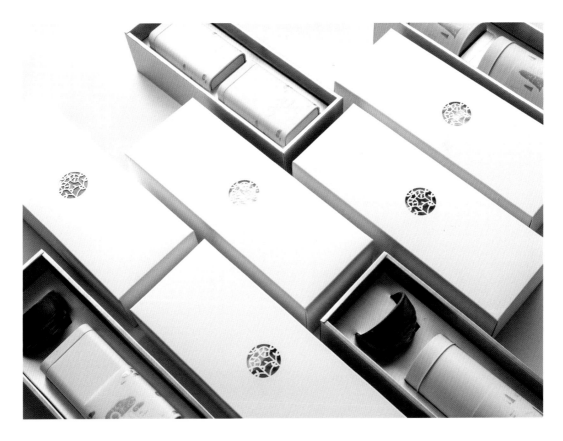

卤味研究所

设计：亚洲吃面公司（Asia Chimian Company）
设计师：Johnny，啊淼　　文案策划：狐狸　　摄影师：KM

* 炖是一种混合烹饪方法，广泛应用于亚洲美食的烹调中，尤其是中国美食和越南美食。酱油是炖菜中的主调味料。

卤味研究所是第一个专研炖菜制作的品牌。该品牌完全体现了"研究所"的精粹，品牌视觉识别系统由数据分析、实验分区、表格与图标等设计元素组成，红色搭配黑色，打造出一个专业的餐饮"机构"形象。此外，设计师也使用了许多有趣的素材，比如文本、符号和算法。

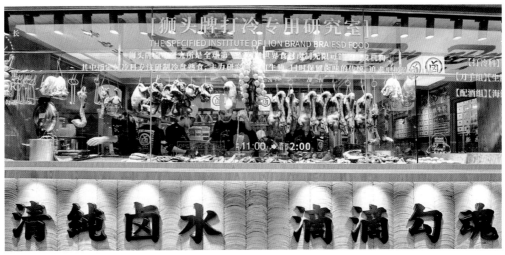

琼琼杵尊

设计：Estudio Yeyé 设计工作室
摄影：Estudio Yeyé 设计工作室

..

*** 在日本神话中，琼琼杵尊是天忍穗耳尊的儿子，天照大神的孙子。**

在为琼琼杵尊餐厅进行品牌形象设计时，Estudio Yeyé 设计工作室以琼琼杵尊的神话故事为蓝本，并将故事融入到产品包装、多媒体和室内设计中。餐厅位于港口城市，设计师巧妙地在设计中结合了港口文化、日本的精神和日本能剧（Nó）的元素。能剧是日本独有的舞台艺术，表演者佩戴面具演出。餐厅简朴而优雅的风格，再加上独特的面具设计，完整地展示了日本的特色文化——在礼节和精细中发现美。

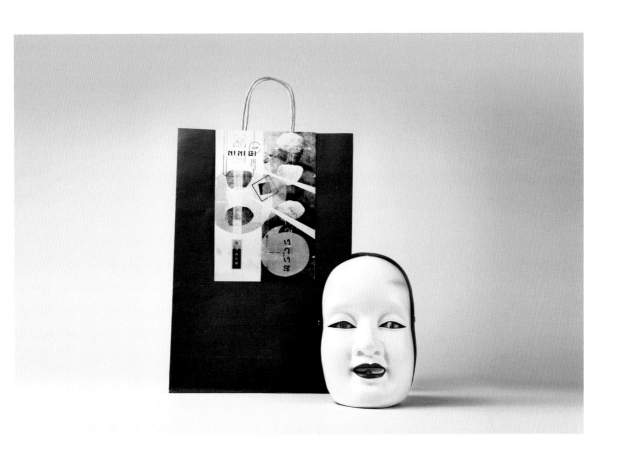

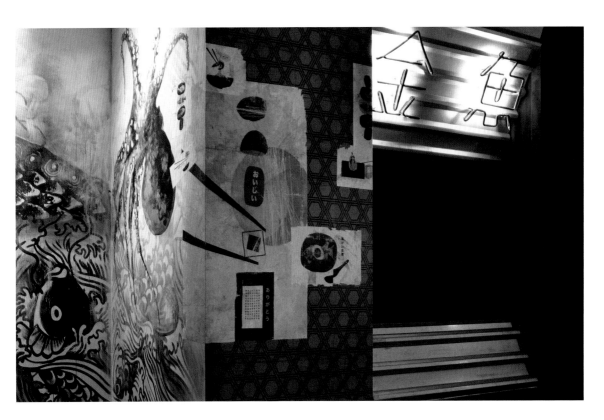

旅程餐吧

设计：Thinking*Room

..

*《西游记》是中国明朝时期的小说，为中国文学四大名著之一。小说讲述了玄奘远游至"天竺"（即现今的中亚地区和印度），途中历经九九八十一难，最终取得佛教神圣经书回到大唐的传奇故事。

旅程餐吧（Journey Oriental Kitchen & Bar）是印度尼西亚泗水一家当代中式餐吧，也提供各种点心。"旅程"这个名字源于中国文学四大名著之一《西游记》。品牌标志中的"J"和"O"取自"Journey Oriental"中的英文字母。受到《西游记》的启发，设计师创造了该品牌概念及其视觉形象系统，使《西游记》中的四个角色鲜活起来。设计师还为四个角色创作了真人等比的雕塑，放在餐吧周边。雕塑手里拿着厨具，散发出智慧与幽默的气息。

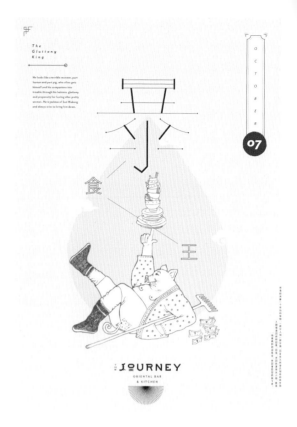

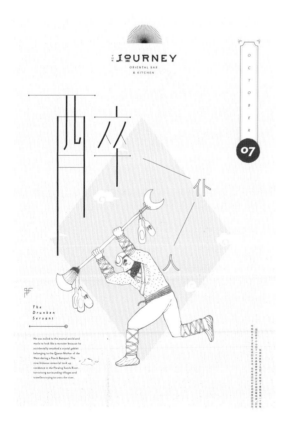

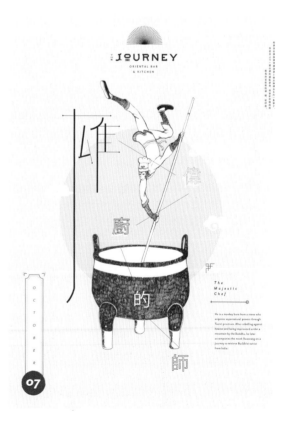

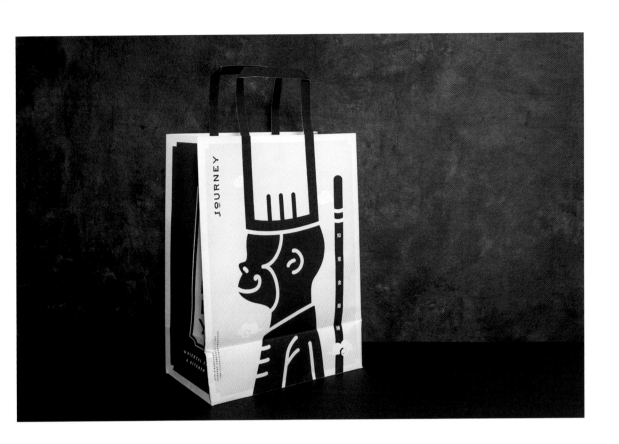

《为无为》

设计：李宜轩

* 在中国哲学中，阴和阳是相互补充、相互联系和相互依存的。当两者合而为一时，甚至会相生相长。

谢英俊是一位致力于自然灾害后重建建筑物的建筑师。《为无为》一书展现了谢英俊的灾后重建实践及一些理念。该设计由阴和阳（暗与亮）构成，视觉呈现上一半是重复且直而不平的长线，另一半是铅笔反复涂画形成的大面积阴影，笔触粗糙且不利落。前者是为地震灾民所勾勒的线条，也反映了谢英俊的"带着灾民亲手建造自己的房屋"这个理念，同时也暗示着谢英俊所致力推广的钢构建筑；后者，即铅笔涂抹的色块，则代表着土地与环境。

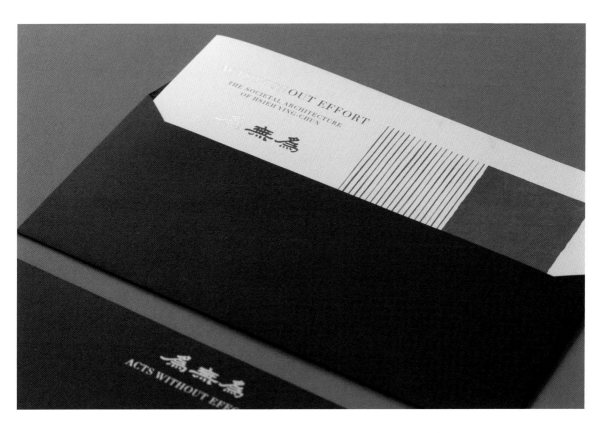

解毒

设计：邱薇瑜（Lilly Ark），周焦百合（Atcharani Thanabun），
江佩璇（Jiang Pei-Xuan），李姿萱（Li Zi-Xuan），
高俪庭（Gao Li-Ting），徐思颖（Xu Si-Ying）

* 作品的灵感来自中药。

设计师描绘了一些美丽但又具有致命毒性的花朵，如马钱子和野棉花等。从中医上来看，这些花的入药部分对人体大有裨益。设计师将这些花朵分为两个不同的特征：冷和暖，并分别将它们收集到两本小册子中，还写下了有毒花的药用部分和药用特性。设计师选择了一些经典的对比色来突出主题。此外，他们试图用一些瓶瓶罐罐来包装药物，使用不同的包装来区分不同的药效，方便患者按需服药。

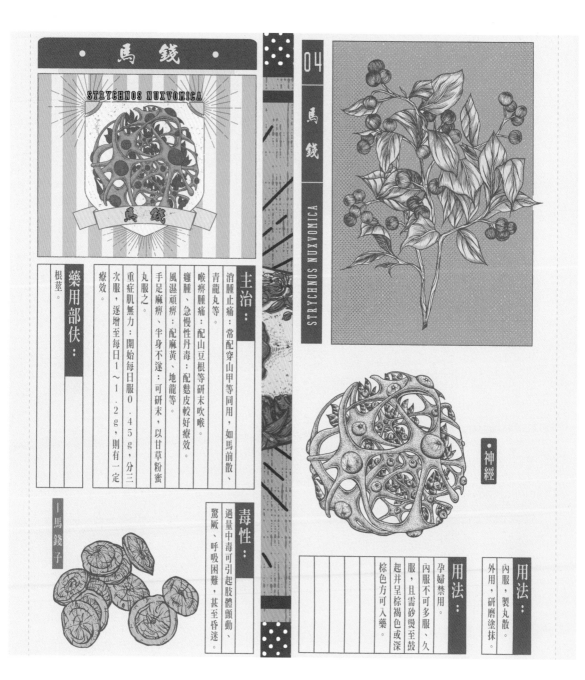

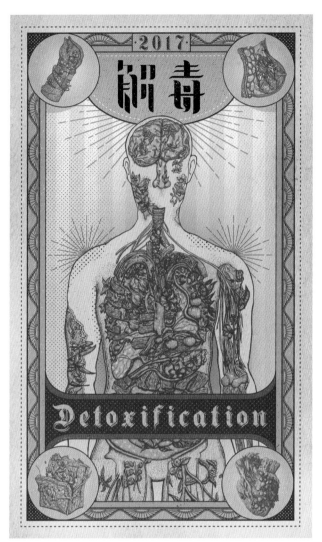

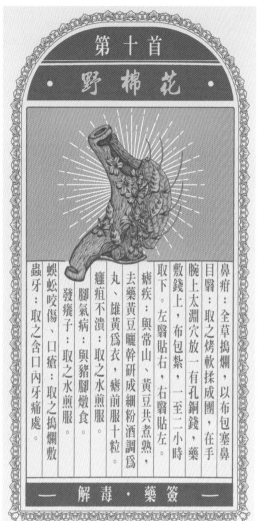

鼻瘡：全草搗爛，以布包塞鼻

目翳：取之烤軟揉成團，在手腕上太淵穴放一有孔銅錢，藥敷錢上，布包紮，一至二小時取下。左翳貼右，右翳貼左。

瘧疾：與常山、黃豆共煮熟，去藥黃豆曬幹研成細粉酒調為丸、雄黃為衣，瘧前服十粒。

癰疽不潰：取之水煎服。

發癢子：取之水煎服。

腳氣病：與豬腳燉食。

蜈蚣咬傷、口瘡：取之搗爛敷

蟲牙：取之含口內牙痛處。

145

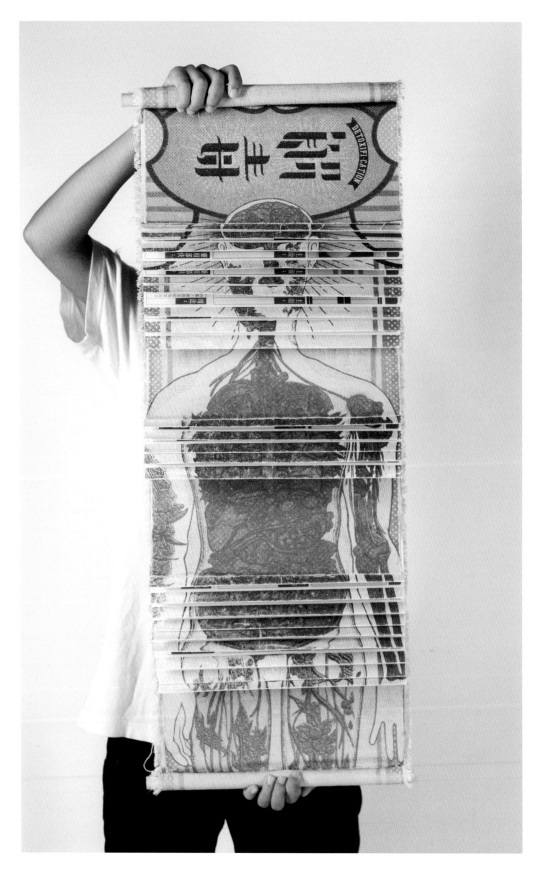

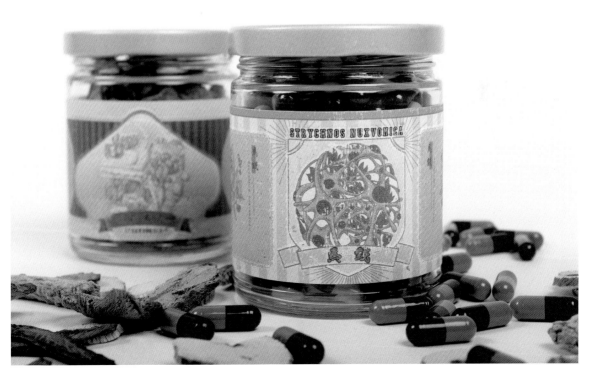

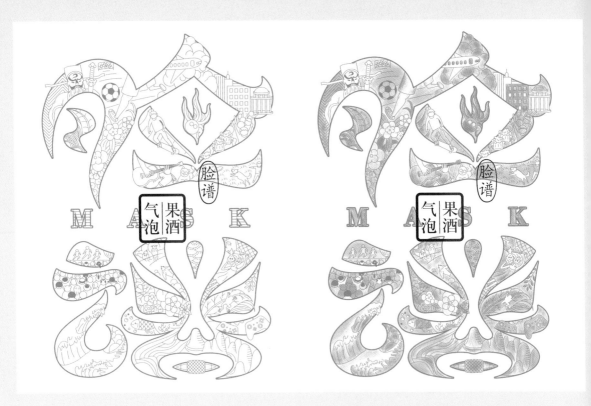

面具水果酒

设计：张晓宁（Xiaoning Zhang）

...

*中国戏曲是世界上最古老的戏剧艺术之一。
在中国戏曲中，面具对于呈现表演者或戏中
角色的个性、情绪尤其重要。

全世界各个文明都有使用面具作为戏剧道具
的传统，面具被用作表达情感的通用语言。
面具下的角色其实可以千变万化。面具水果
酒面向中国当代生活不同需求和喜好的年轻
消费者，特别针对年轻的女性而打造。因此，
产品的整体风格偏向简洁新鲜。

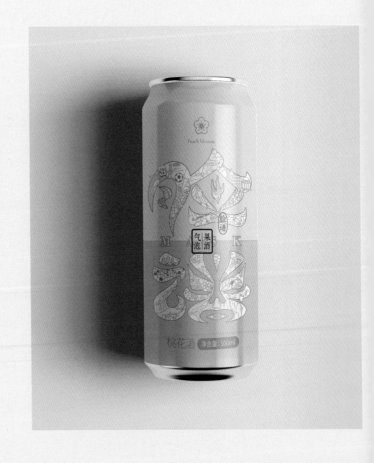

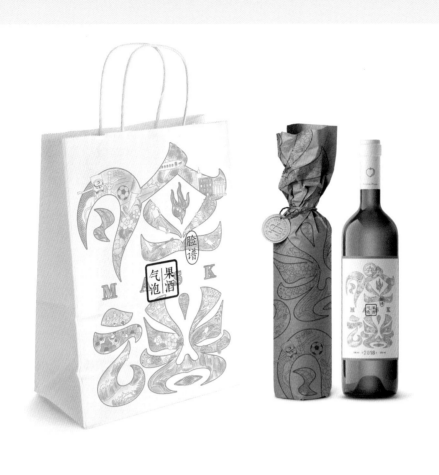

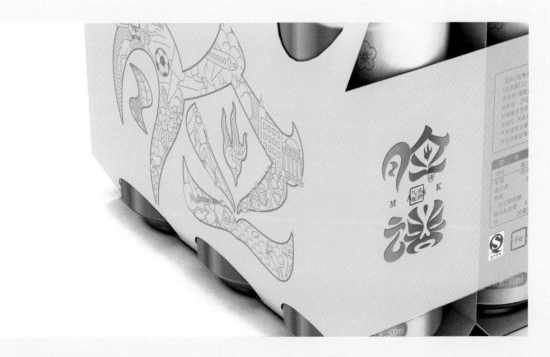

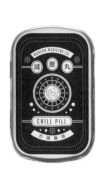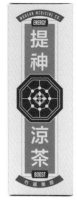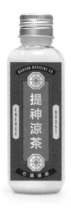

冇遁药房

设计：阿德里安·休斯（Adrienne Hugh）

* 设计灵感来自中药包装。

冇遁药房（Modern Medicine Co.）是一家受传统中药启发的手工制药公司。该设计借鉴了中国香港中药包装独具一格的视觉文化。设计师希望在传统中药包装上增加现代感。其中，某些中药的包装上针对困扰着香港居民的社会和环境"疾病"，印有一些对"疾病"的评论。

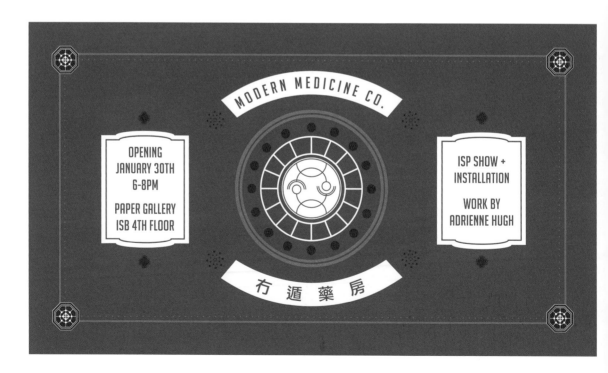

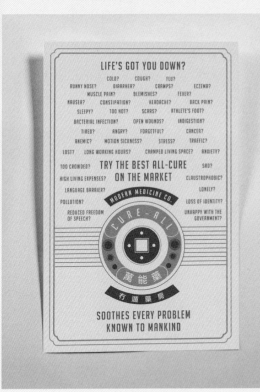

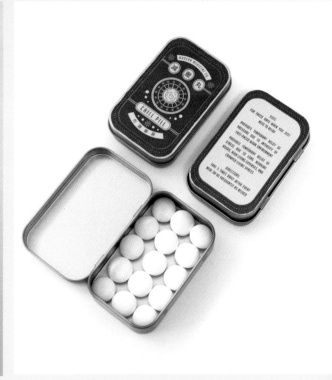

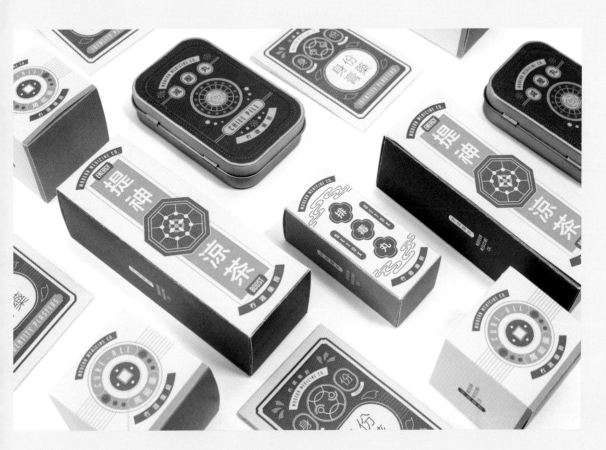

出笼记

设计：上海听者品牌设计有限公司（TOOZ）
设计师：杨全稳（Quanwen Yang）

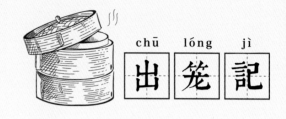

*** 作品的灵感来源于中国传统菜肴。**

出笼记是一家开设在新西兰的中式餐厅。该设计旨在
从生活的方方面面去反映中国传统小吃的特色，比如
和面、擀皮、拌馅、上笼等。

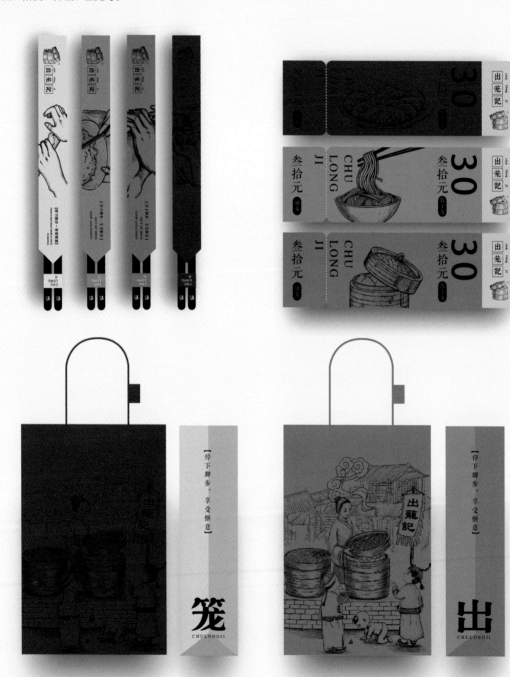

K11 红包

设计：Pengguin

＊作品的图案设计灵感来自中国俗语。

Pengguin 采用传统的新年图案和鲜艳的色彩，制作出一系列具有不同寓意的红包。比如，"花"指花开富贵，意味着吉祥和富贵即将到来；"鱼"指年年有余，代表丰裕；"云"指平步青云，象征晋升；"风扇"指转运，代表机会。

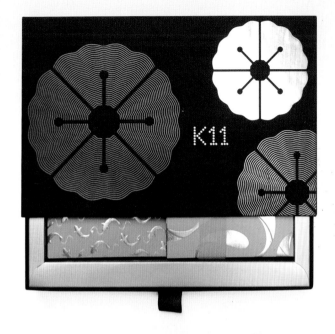

九龙餐厅

设计：just-o 工作室

* 如果要选一件物品来代表中国香港的传统和当代文化，"红灯笼"是首选，因为在香港的大街小巷都可以看到它。

九龙餐厅（Kowloon Restaurant）是越南河内一家香港点心和火锅自助餐厅。九龙餐厅于 2016 年开业，凭借其正宗的香港美食和实惠的价格，迅速受到年轻人和点心爱好者的喜爱。新的品牌标志旨在让顾客第一眼看到就能联想到中国香港。为此，设计师深入研究，寻找最能体现中国香港的独特性的元素——食物、文化、大街小巷的店招等。

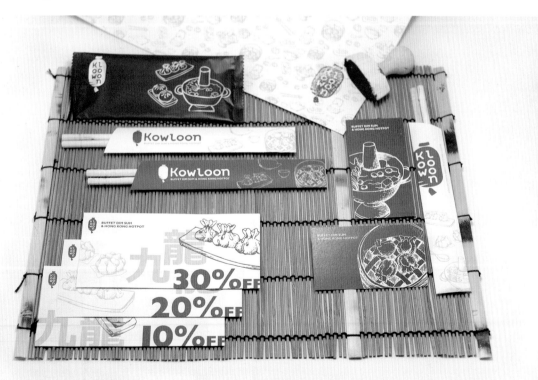

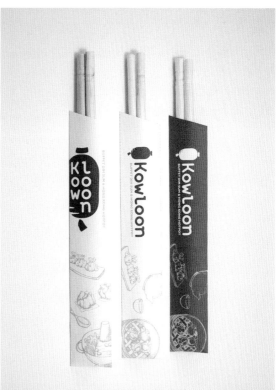

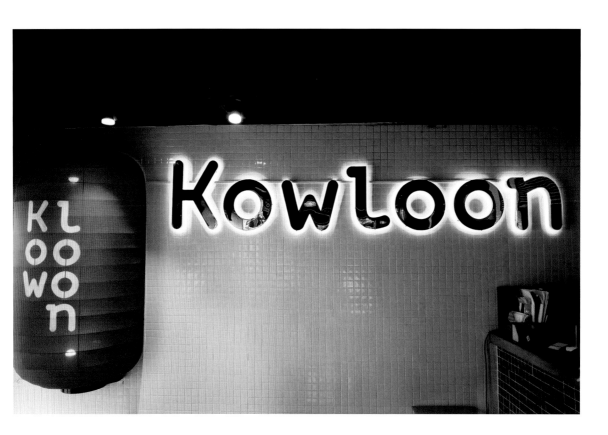

月饼包装设计

设计：新雨创意（xycreative）

...

*** 月饼是一种中国烘焙食品，是中秋节时食用的传统食物。在这个相聚、赏月、感恩的节日，月饼是必不可少的美味佳肴。**

新雨创意围绕着三个主题来展开这次的设计：其一，分享，以满月为主题，制作家庭装大月饼，人们聚在一起分享糕点，这也呼应了中国传统的餐桌礼仪；其二，手工制作，以中国传统手工月饼，呈现南北美食文化的差异以及现今的融合；其三，满月，从诗歌中汲取灵感，创造出纯美的包装。

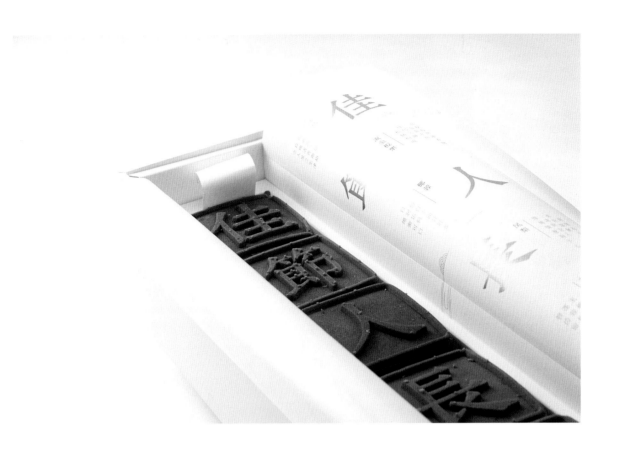

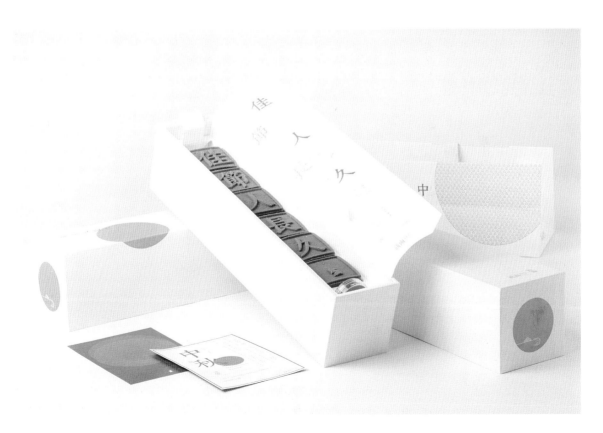

越南河内索菲特
大酒店月饼礼盒

设计：Incamedia
摄影：Incamedia

* 设计灵感来自越南民间游戏和传统的手工艺品。

Incamedia 设计团队与艺术家清风（Thanh Phong）
合作，重新绘制农历八月十五传统满月之夜的全景
图。设计以民间游乐为主题，包装、纹理、材料和
赠品均由 Incamedia 团队精心设计，所选取的传
统元素令人印象深刻。索菲特大酒店月饼盒设计的
特别之处在于它使用了越南传统纸面具的纸张作为
包装材料，这种纸面具是越南人庆祝中秋节的传统
物件。索菲特大酒店月饼盒的每个细节都精心设计，
给顾客带来惊喜的同时又不失该品牌的优雅气质。

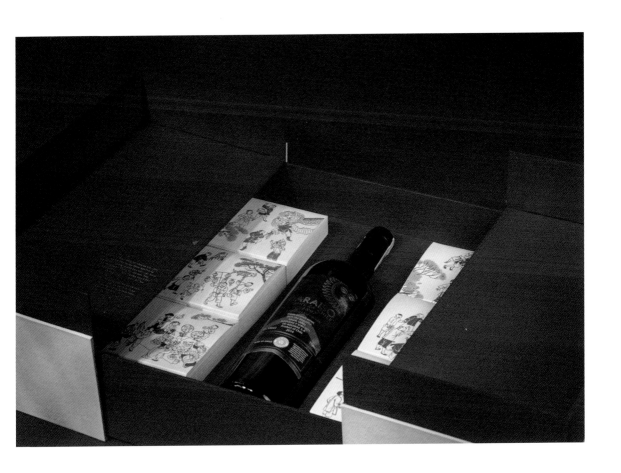

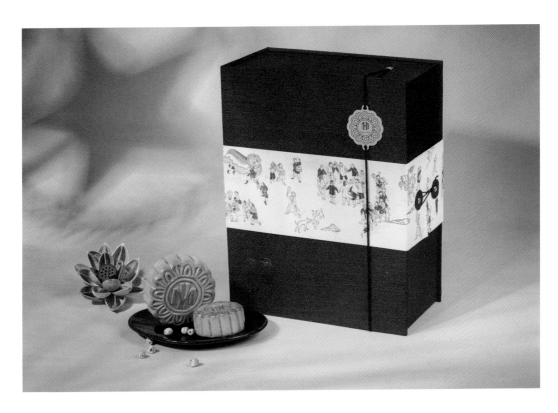

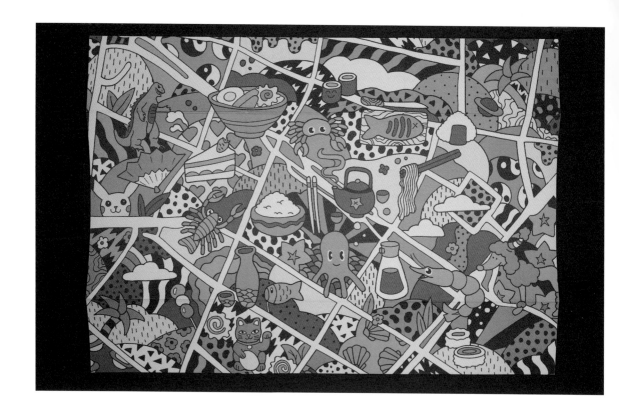

小东京地图

设计 : KittoKatsu 设计公司

...

*** 传统的日本招财猫、刺身、漫画人物在设计中得到了很好的展示。**

杜塞尔多夫是德国的日侨聚集地,有众多知名日本餐馆、商店、烘焙店,日本人需要的商品都可以在这里找到。作品中涵盖了 KittoKatsu 设计公司的设计师拜访过的所有地方,以及他们推荐的、最喜欢的地方。为此,他们十分乐意向大家展示这个小东京地图。

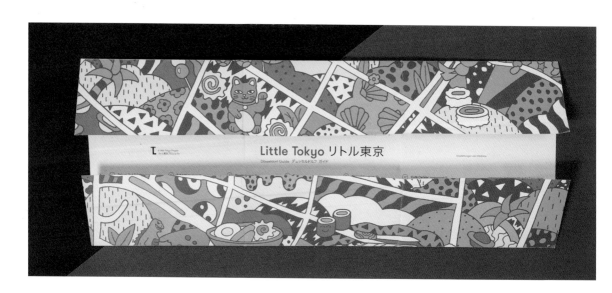

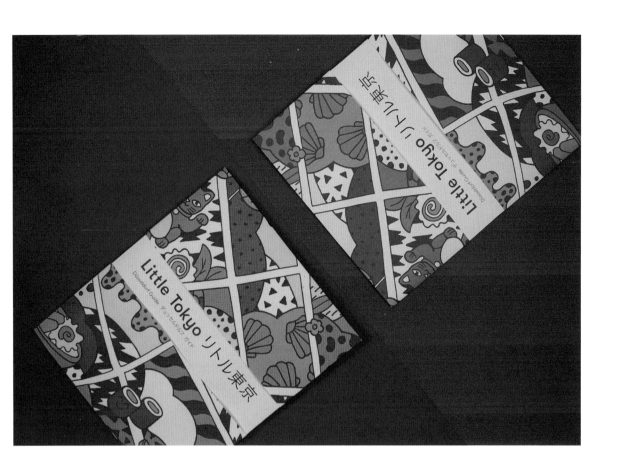

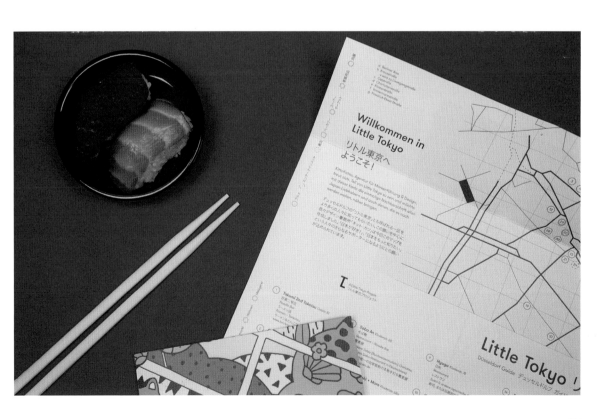

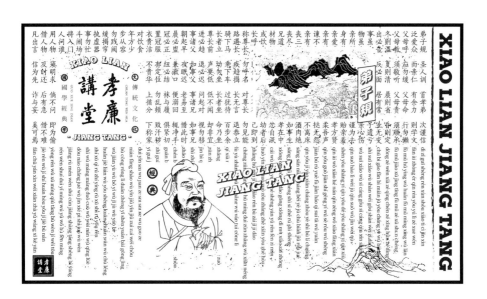

孝廉讲堂

设计：九乘九设计

*"孝廉"指为人孝顺、廉洁，是公元前134年由汉武帝发起的遴选文职官员的标准。在儒家文化中，孝廉也指尊重父母和祖先的美德。

孝廉讲堂是一个促进传统汉语学习的公益学习组织，但是，这个组织苦于难以吸引年轻人加入。因此，设计师以打造时尚品牌的方式来包装中国传统文化，并采用新的文字设计方式，将中西方文化融合在一起，使品牌既保持传统特色又具有时尚感。

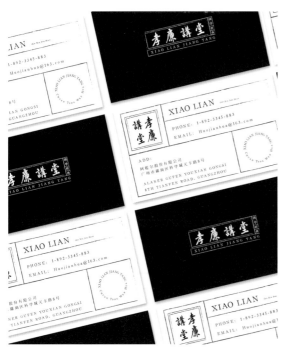

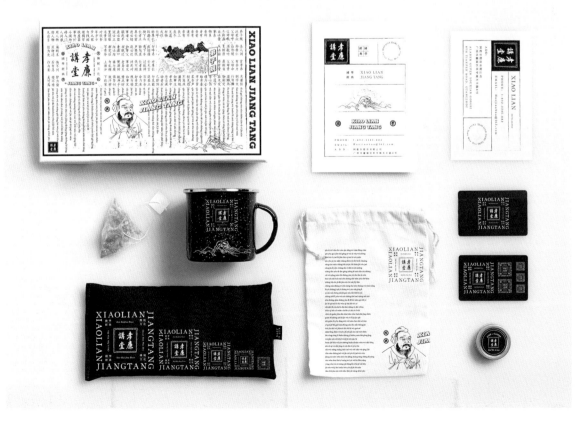

明信片：2017 鸡年快乐

设计：i' ll studio

..

* 中国新年，也称作春节，是中国的一个重要节日，代表辞旧岁，迎新春。根据中国历法里的黄道十二宫，公鸡在十二生肖中排第十位。

鸡年之际，i' ll studio 给顾客们带来了满满一箱来自金鸡的祝福，还附上了明信片、红包和年历。金鸡啼鸣，神采奕奕。祝愿大家新年健康富裕，幸福美满。

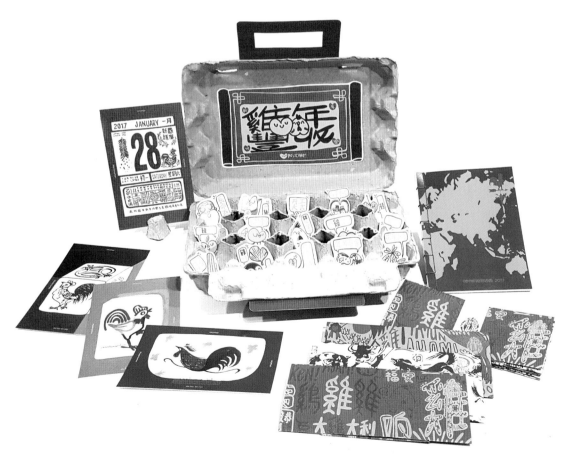

2017 好年好礼

设计：合子品牌设计有限公司（The Box Brand Design Ltd.）
摄影：梁裕霖

* 在中国和其他东亚、东南亚国家，每逢节假日或一些特殊场合，人们会互赠装有钱币的红包。

新年新气象。新年祝福，声声道喜，祝愿来年一片光明。合子品牌设计有限公司把人们的这些愿望都装进红包里，并向人们呈现"金色的年味"和"源源不断的祝福"。设计团队向大家致以问候，愿大家在通往美好生活的旅程中一路畅行。

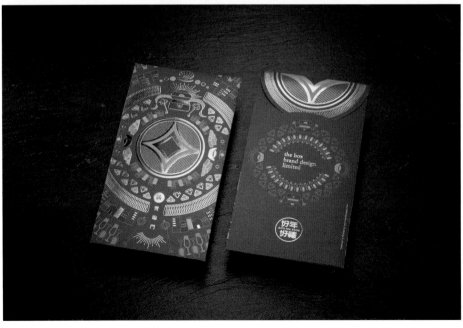

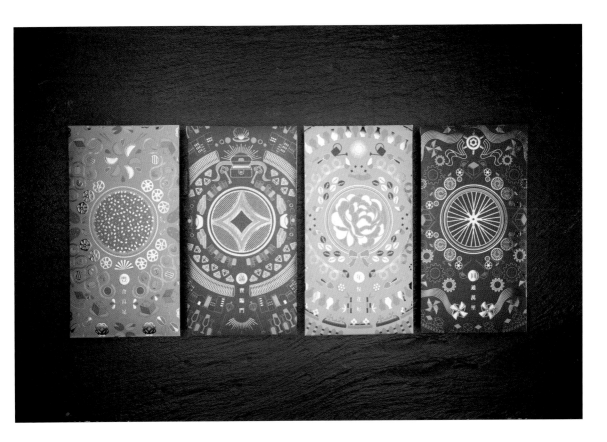

大相藏茶

设计：古格王朝（Guge Dynasty）

* 玛尼石是一种岩石块或者鹅卵石，上面大都刻有梵文经的六字箴言，放置玛尼堆是藏传佛教的一种祈福方式。

商品包装以玛尼石为原型，盒盖上使用击凹工艺印有六字箴言，纹理层次分明。包装风格简约而层次丰富，在突出视觉冲击力和美感的同时，也提升了商品的辨识度。

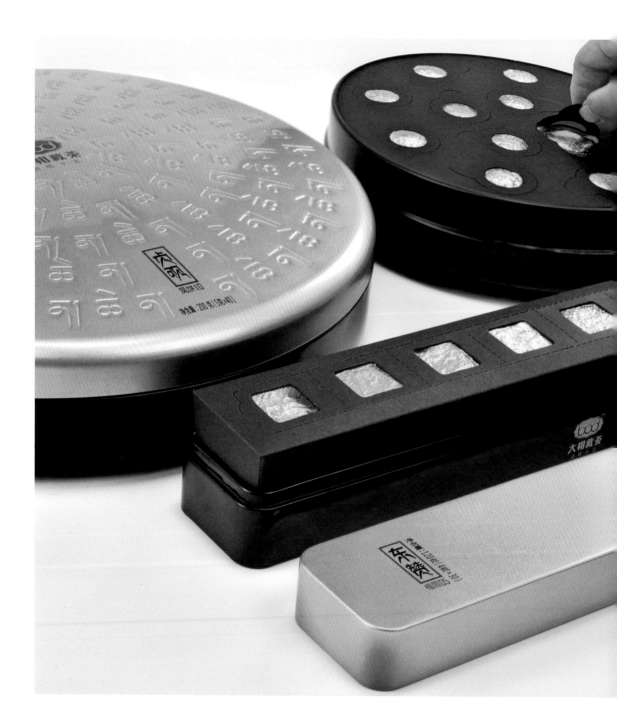

黄山印象

设计：李程（Langcer Lee）

*黄山坐落在中国东部的安徽省南端。黄山以其日落、奇松、怪石、云海、温泉和冬雪著称于世。

黄山印象系列的两款茶叶的包装，分别借鉴了黄山文化中的徽派老街和自然实景中的一些元素，如迎客松、飞来石、云海，并使用手绘插画来表达产品特色。同时，茶盒开口处的造型借鉴了徽派建筑的重要标志——马头墙。茶盒内部装饰插画描绘了安徽老街从古至今的变化，展现了历经沧桑的徽派文化。

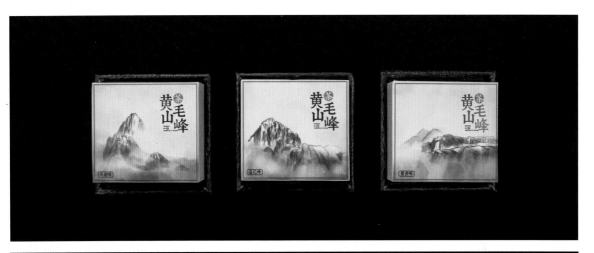

蓝基园茶

设计：合子品牌设计有限公司
摄影：卢伟光

* 该作品中借鉴了中国古风绘画手法和中国
成语元素，如"三羊开泰"，字面意思是阳
光下的三只羊，而"阳"与"羊"同音，寓
意生机勃勃，乃吉祥之兆。

蓝基园茶业有限公司开业至今已有 60 多年
的历史。为了改良传统品牌并使其与众不同，
设计团队采用现代风格来表现茶道精神，突
出品牌特质，反映出传统茶品牌的核心价值。

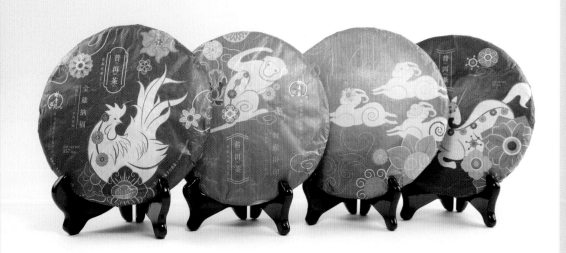

茶籽堂：山茶油礼盒

设计：美可特品牌设计有限公司

* 设计灵感来自中国台湾传统的茶籽油。

茶籽堂山茶油的包装设计在每一处细节都秉承"精心研制，滴滴萃取"的理念。从瓶身造型到滴油嘴再到纯手工打造的玻璃瓶，每处设计都散发着品质精良的气质。

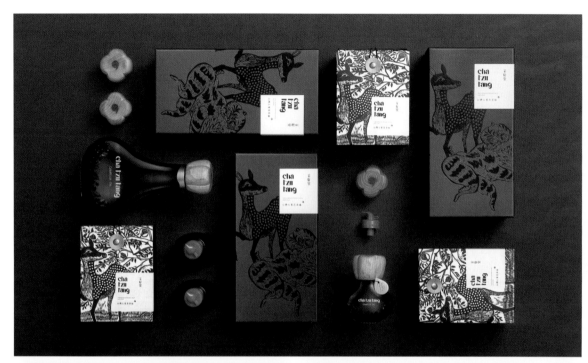

门神啤酒厂包装设计

设计 : 安藤阳介（Yosuke Ando）

* 设计灵感来自中国的藏宝箱。

设计师为门神啤酒厂的 6 瓶装啤酒所做的包装设计，造型看上去就像一个中国宝箱。纸盒上有 6 个镂空的方形，恰好可以看到啤酒标签上 6 个门神的插画，这就好比是 6 扇门，用来迎接 6 位门神。纸盒包装上除了对啤酒的一些说明，还画有一些有中国特色的传统图案做装饰。纸盒采用单色牛皮纸，更加衬托出标签上多彩的插画。

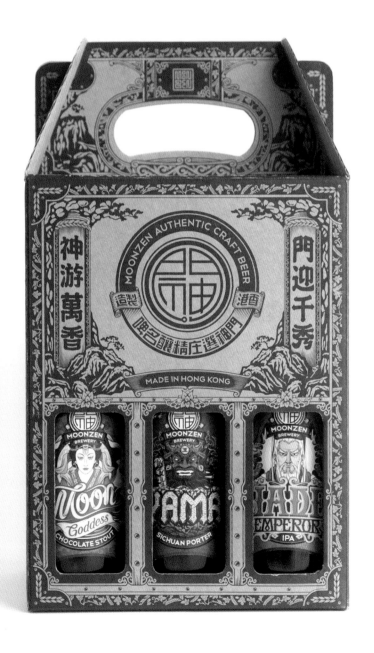

OTO | 音之味

设计：Estudio Yeyé 设计工作室
摄影：Estudio Yeyé 设计工作室

* 葛饰北斋是日本江户时代的浮世绘画家和版画家。葛饰北斋出生于江户（现今东京），是著名的木版画系列《富岳三十六景》的作者，该系列有其成名作之一《神奈川冲浪里》。

OTO | 音之味的设计灵感来自葛饰北斋的浮世绘《神奈川冲浪里》。画家为了捕捉到最真实的形态，经常目不转睛地盯着作画对象，早已练就卓越的眼力。

葛饰北斋的版画描绘出海浪翻涌的瞬间，真实反映出各种植物和动物的形态。设计师受其启发，开发了一种在灯光下运作的装置，以捕捉人眼看不到但却存在于大自然中的运动波。

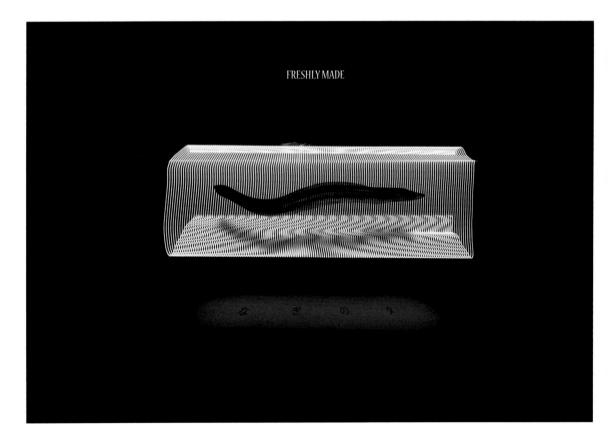

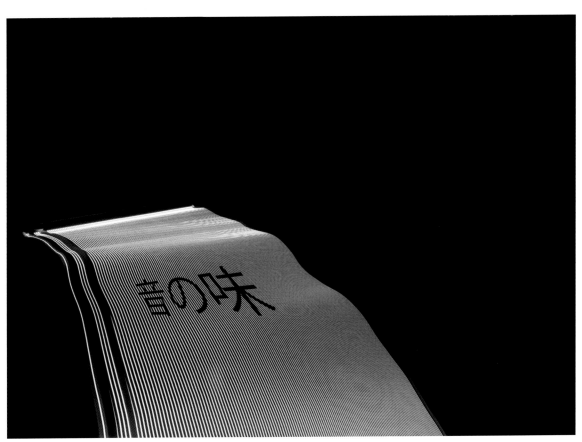

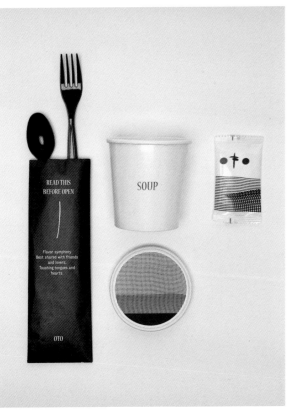

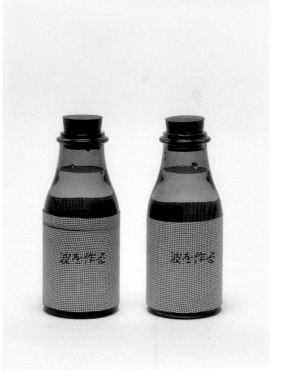

玛卡茶

设计：**荣誉品牌策略**

* **作品的灵感来源于古代图腾。**

玛卡茶是纯正的黑茶。设计师采用神秘的图腾，展现了玛卡茶的神奇药效，反映出该作物种植的悠久历史，以此吸引客户，达到推广目的。

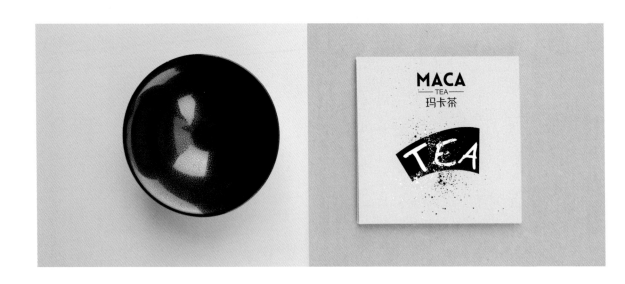

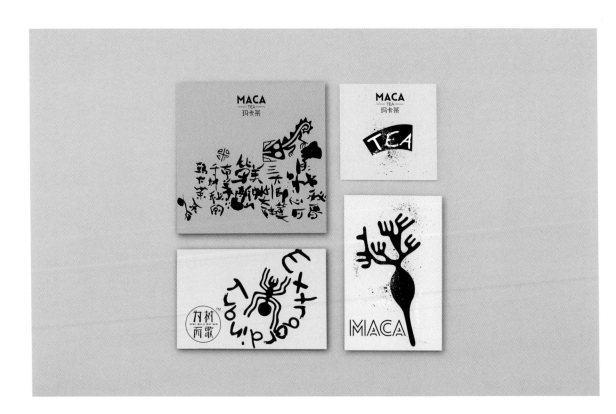

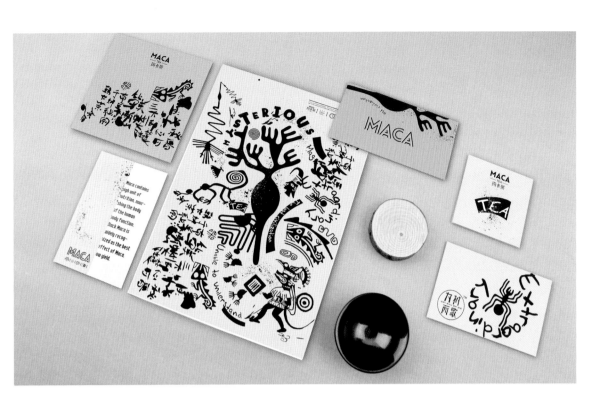

有食神

设计：1983ASIA

*"有食神"是一句粤语俚语，意思是"碰上了掌管饮食的神仙，将会大饱口福"。在东方星宿学中，食神掌管人类的"衣食住行"。食神心性温和、举止大方、气质高雅。他厨艺精湛、有口福、乐观向上。他总是追求愉悦而幸福的生活乐趣，享受每时每刻的生活时光，悠游自足。

1983ASIA 希望这个品牌视觉识别系统能够系统地展现粤菜的特色。作为南海的航运中心，广州得天独厚，很快就成为"海上丝绸之路"的最早发祥地，并逐渐形成三大南粤文化地区——广佛、客家、潮汕。1983ASIA 在设计过程中，注入了这三地的文化内涵，打造出欢腾、热闹的视觉效果。

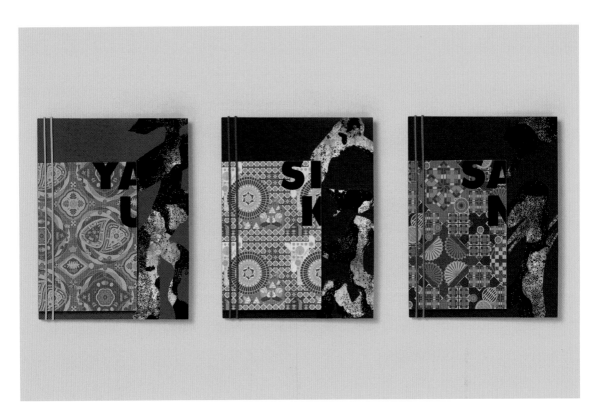

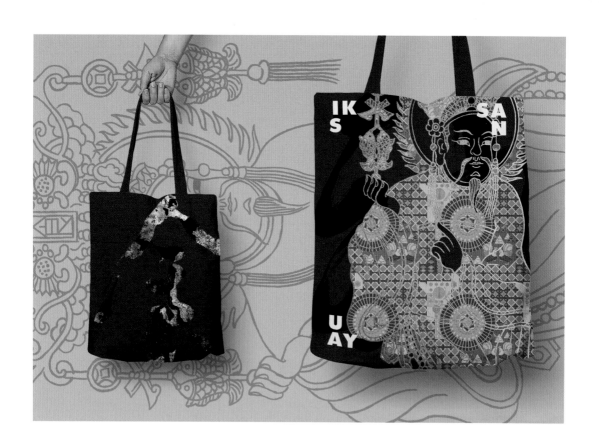

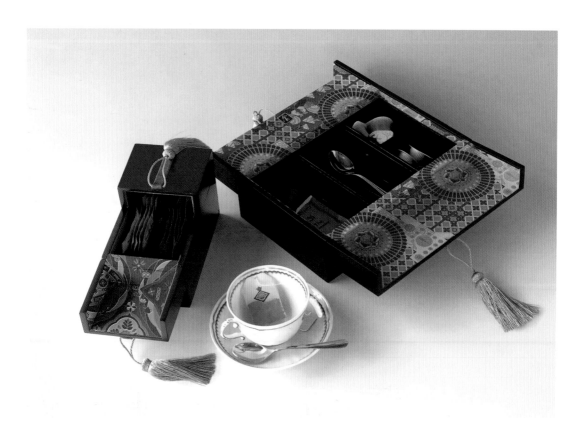

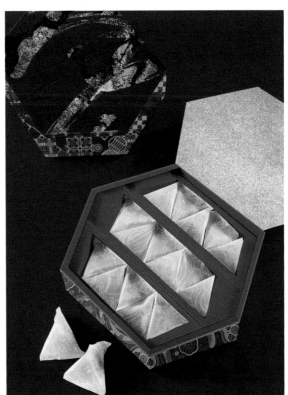

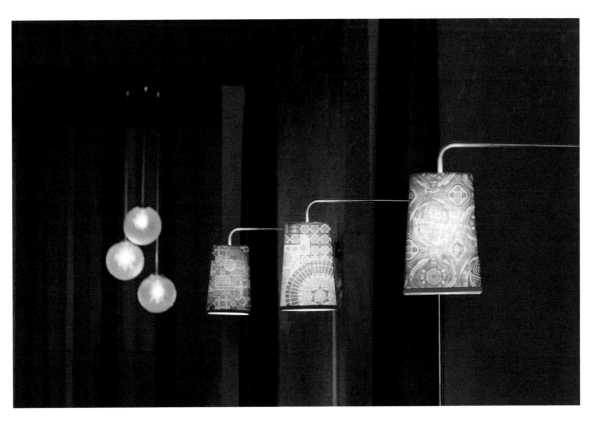

Ubon

设计：Estudio Yeyé 设计工作室
摄影：Estudio Yeyé 设计工作室

*品牌的灵感来源于泰国的乌汶地区。
乌汶以其莲花文化闻名遐迩，当地的
佛寺更是美不胜收。

Ubon 致力于还原菜肴的本色，向中
东各地传播正宗的泰国口味。该品牌
想推广一些大众未必知晓的经典曼谷
食物，比如千年前的泰国食谱，让食
客了解真正的热带饮食。设计团队选
用黑白色的托盘，以紫色点缀，色调
更鲜明，风格大胆而有力。

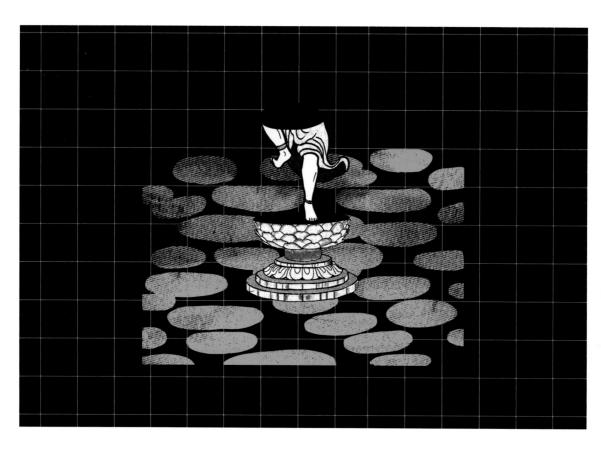

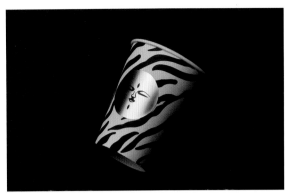

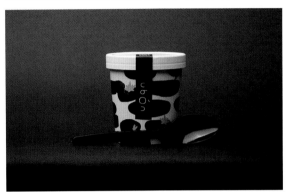

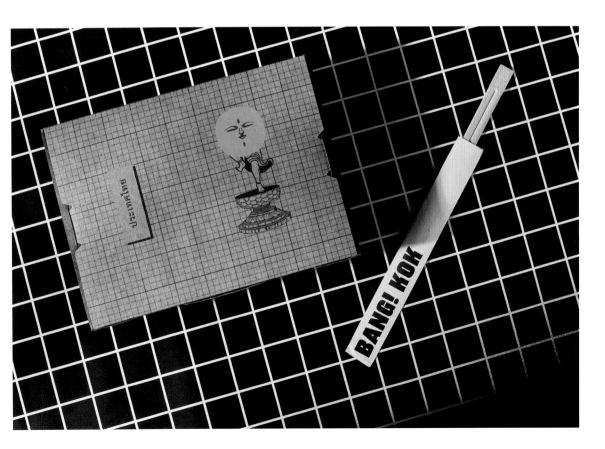

禅

设计：1983ASIA

..

*"五彩祥云"和"如意"这样的图案承载着人们远大的抱负和美好的祝福，因此被广泛用于中国传统服饰的装饰中。

禅是中国高端家居品牌。1983ASIA收集和研究了许多中国传统元素，尝试结合这些传统元素打造一个具有新定义的高端品牌。考虑到品牌的未来发展，设计师选取了不同的材质和色彩打造了不同的产品系列，帮助品牌实现价值的最大化。

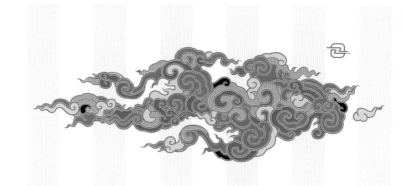

秦里饼

设计：荣誉品牌策略

..

* 秦皇岛位于中国河北省，是坐落在中国东北沿海的一个港口城市。它一面朝海，三面环山。这里标志着长城的开始，"天下第一关"山海关便在此地。

秦里饼的包装设计传承了秦皇岛文化精粹，设计师用线描插画描绘出每一个历史场景，形成这个品牌包装特有的视觉识别元素。因此，整个包装就像一幅壮丽的图画——画中山河秀丽、建筑宏伟、铁马奔腾、波涛汹涌。

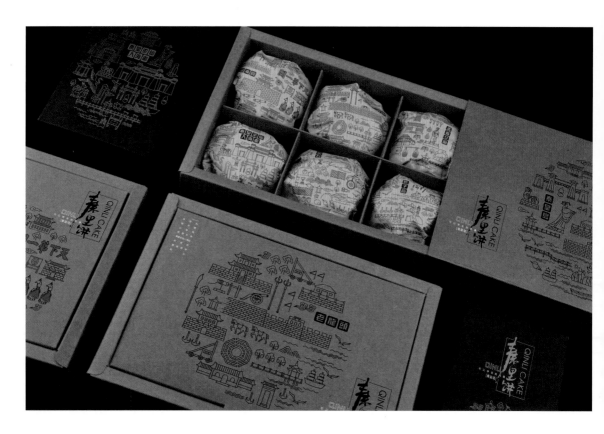

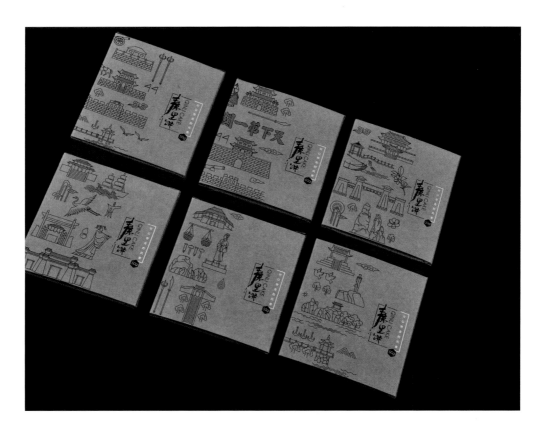

三山

设计：李宜轩

．．．．．．．．．．．．．．．．．．．．．．．．．．．

*** 水墨画源自中国，跟书法一样，都是用墨水进行创作。千百年来，这种艺术形式深受文人墨客喜爱。**

"三山"是一个艺术展览。艺术家的修炼之旅就好比攀登高山。他们在个人、作品、外在世界之间来回探看，在作品的本质、意义、行为上反复探问。漫漫旅程，艺术家经历追寻、探索和游历后，发现创作不只是座山，更像是一段迷雾缭绕的旅途，而他们总是在路上。

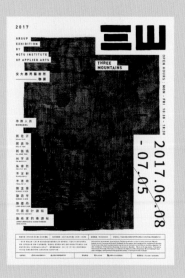

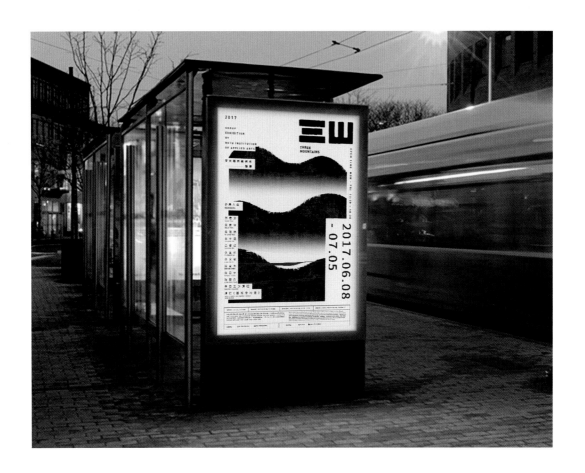

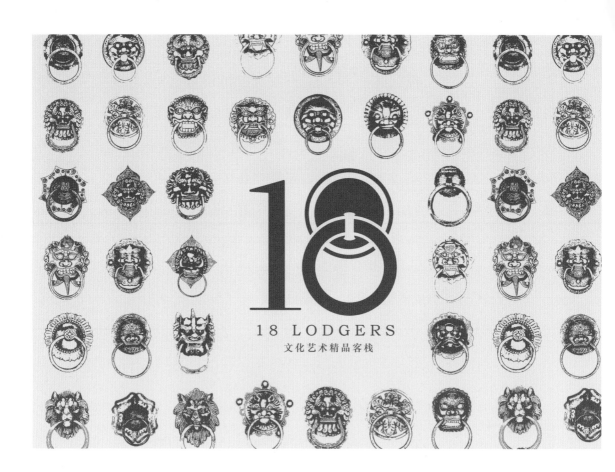

18 家房客

设计：奥驰品牌设计
（Auch Brand Design）

..

*** 岭南文化指的是中国华南两省广东
和广西的地域文化，在中国社会中影
响深远，也是中国香港和中国澳门的
文化根基。**

18 家房客是一家集文创、展览、手工
艺品、餐饮和住宿于一体的酒店。这里
的一砖一瓦都充满着文化气息，流连其
中便能领略到岭南文化的独特韵味。

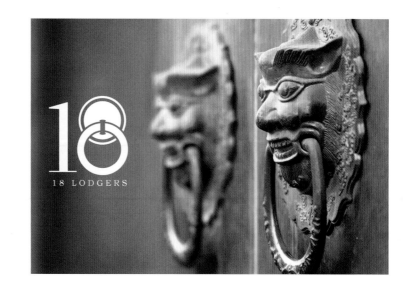

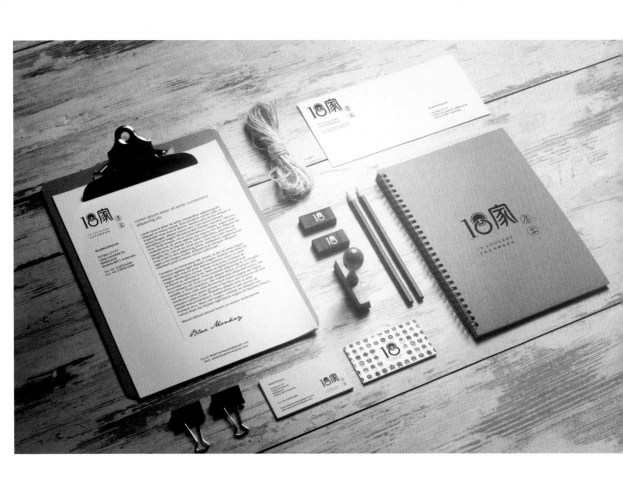

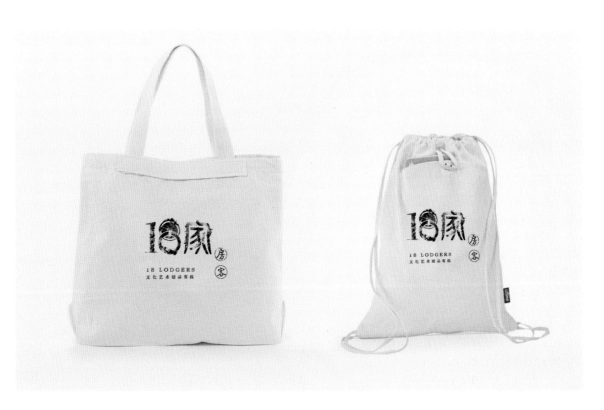

猴年快乐

设计：早鸟形象设计（EARLYBIRDS DESIGN）

* 根据中国历法排位，在中国十二生肖中猴子排名第九位。

猴年来临之际，设计师推出猴子面具和画有猴子形象的贺卡。设计师运用几何图形和线条勾勒出猴子的轮廓，创造出让人意想不到的视觉效果。礼盒的正面印有香蕉图案，里外呼应，整体风格和谐一致，充满活力又带一丝暖意。

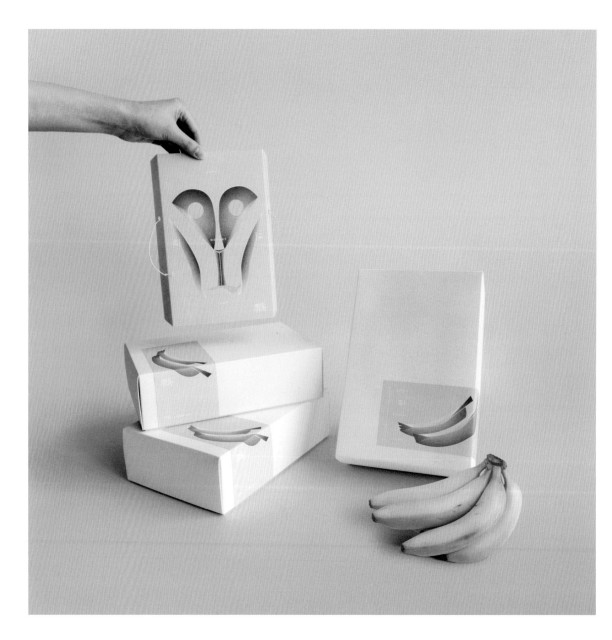

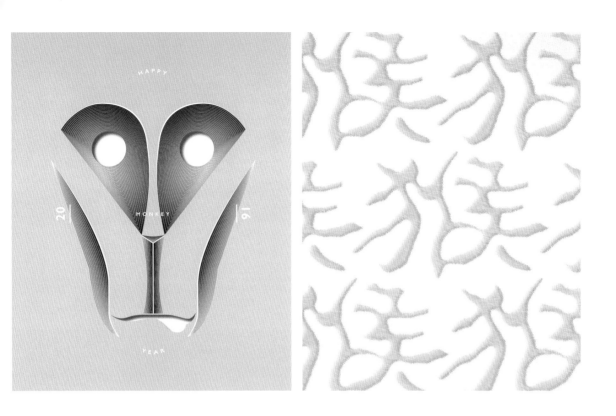

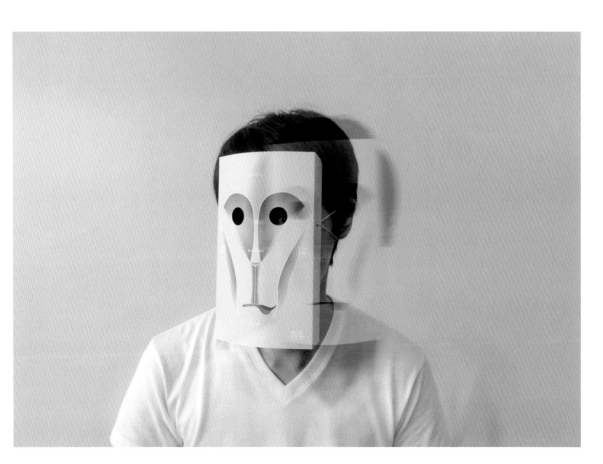

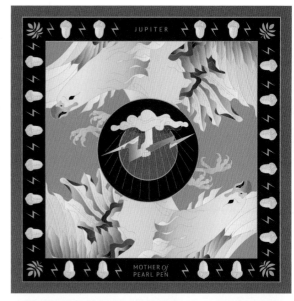

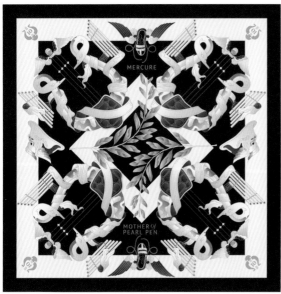

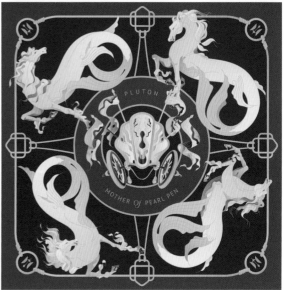

BLUSaigon

设计：GM Creative，阮南（Nam Nguyen）

* 胡志明市，旧称西贡市，是越南最大的城市及其五个中央直辖市之一，为越南经济、贸易、交通及文化中心。它曾是法国殖民地科钦纳（Cochinchina）的首府，在 1955 年至 1975 年间是越南共和国的首都。

"Blu"是英文单词"Blue"的缩写，表示"蓝色"的意思，既代表海洋，也代表蓝天。海洋，对纽扣制作家族企业而言，是珍珠母的家乡，无边无际。天空是太阳升起、云彩飘扬的地方，孕育着地球万物。而"Saigon"指的是西贡。两个单词的合体"BLUSaigon"让人联想到越南独特的文化和悠久的历史，同时也融合了西方文化。

web@blusaigon.com
www.blusaigon.com
120E Nguyễn Đình Chiểu,
P.8, Q. Phú Nhuận, HCM

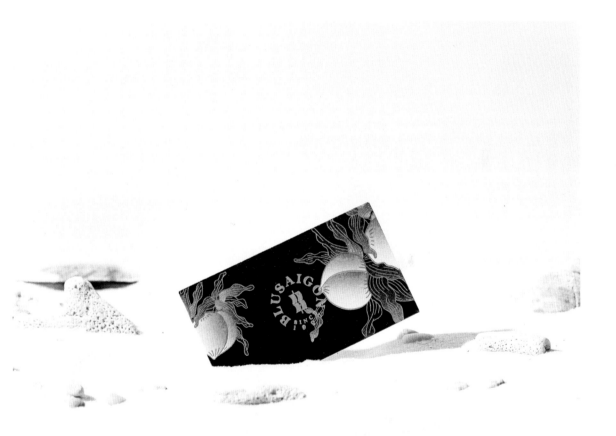

杂鱼天妇罗

设计：Grand Deluxe 设计公司

...

* 风吕敷是一种传统的日式包裹布，用于搬运、包装礼物或收纳物品。

这是为日本当地一家著名鱼糕公司的杂鱼天妇罗而创作的品牌视觉识别设计。由于这家公司名称的首个汉字刚好是"鱼"，因此设计团队把品牌标志设计成鱼形状。包装袋的底部是波浪状图案，象征着该品牌卓越的渔业产品。考虑到该公司的悠久历史，设计团队在品牌重塑中还融入了极具日本传统文化气息的风吕敷的造型。

香甜虾

设计 : 古格王朝

* 火锅是一种中式烹饪方法：在餐桌中间放上一个炉，炉上放置加入汤料的锅，一边慢慢煮汤，一边放入各种食材。中国四川有着各式各样的火锅汤料。

视觉上，设计师选择了"四川风味"作为突显品牌形象的重点。人们从世界各地而来，相聚四川，品尝四川风味的美食。从艺术角度上，设计师把火锅概念与图形相结合，打造形象的品牌视觉识别系统，向来自四方的食客展示"顶级家乡风味"。

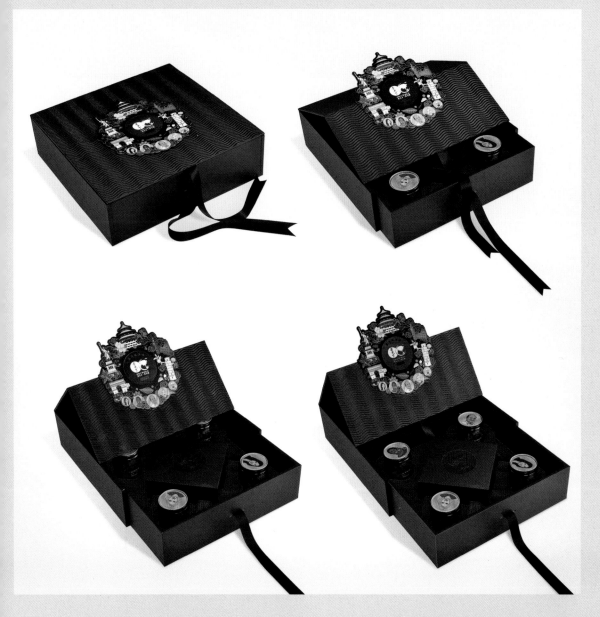

金汤玉露

设计：7654321 设计工作室

..

*** 作品的灵感来自中国古代隐居的诗人们，并试图呈现他们的生活态度。**

整个设计围绕着优美的诗句展开：琉璃钟，琥珀浓；琼台玉露，凝华馥雍容；集千萃，采万长；瑶池金汤，傲岩骨花香；臻灵秀，醉仙翁；艳溢香融，揽胜碧水丹山。

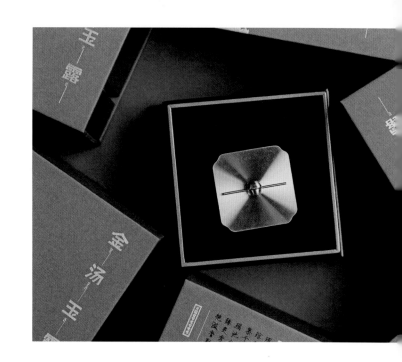

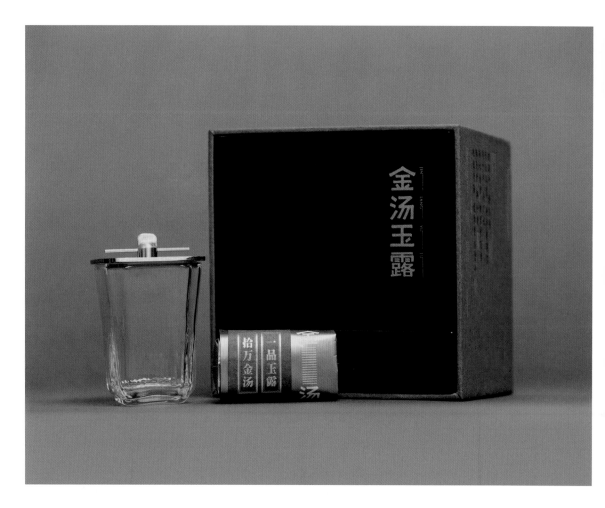

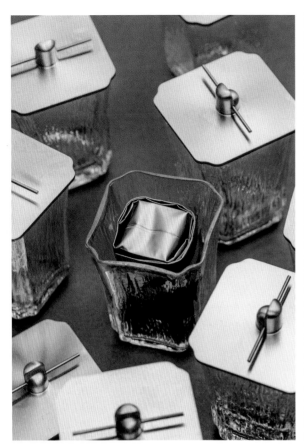

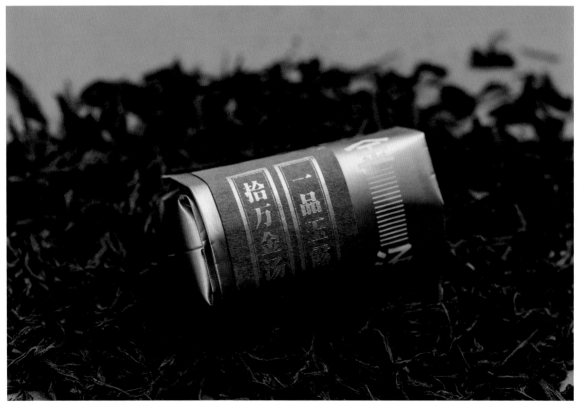

The Happy 8 连锁酒店

设计：1983ASIA

* 设计灵感来自马来西亚当地鲜艳的色彩风格、神秘的民族符号以及多元的民族文化。

The Happy 8 是马来西亚的一个高端连锁酒店品牌。该品牌的创作灵感源自南洋文化与艺术的碰撞。The Happy 8 汲取了当地民宿的魅力，以一种独特的方式重新诠释了这个国家的文化。The Happy 8 已经形成了一套完整的品牌视觉识别系统，每一个细节都别具匠心。在这里，住客们能体会到热情好客的南洋文化，领略到文化交融中彼此间的相敬共融、满心欢喜。

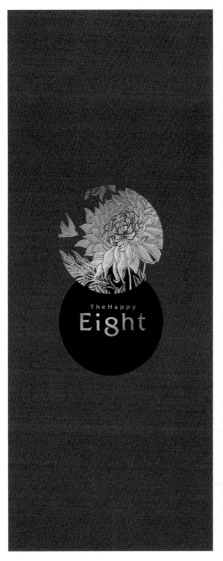

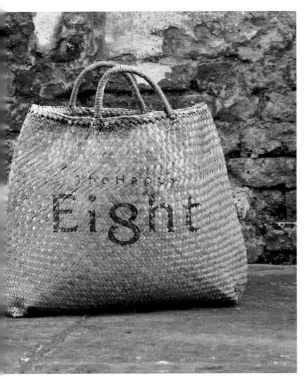

五福临门大礼盒

设计：7654321 设计工作室

*** 在中国，"五福"分别是寿比南山、恭喜发财、健康安宁、品德高尚、善始善终。**

图中的五福临门是一款新年礼盒。"五福"最初载于《尚书》："一曰寿，二曰富，三曰康宁，四曰攸好德，五曰考终命。"中国是这样来定义福气的：长寿、富贵、康宁、好德、善终。

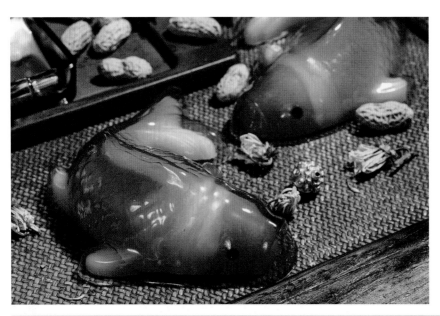

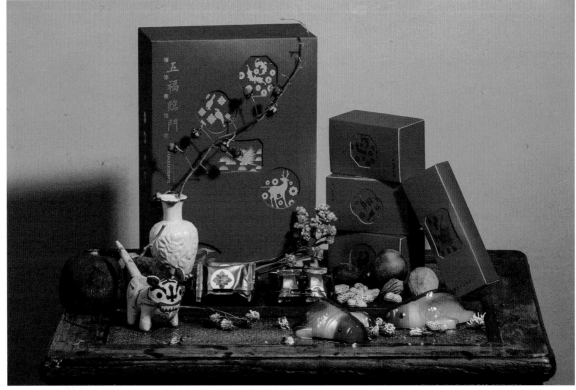

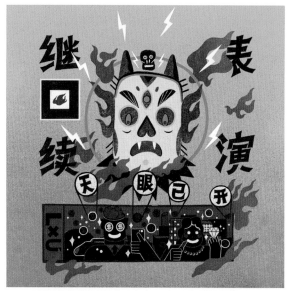
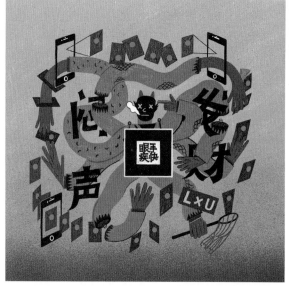
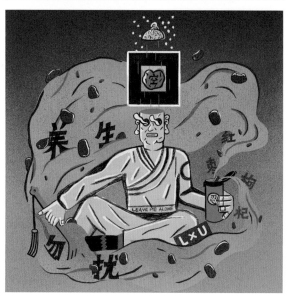
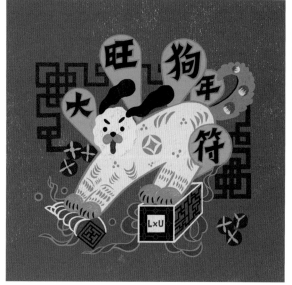

狗年布狗袋
（"Not Go Die"）

设计：LxU

* 中国十二生肖根据中国历法排位，狗排在第十一位。

狗年来临之际，LxU 设计了作品"Not Go Die"（英文字面意思是"不死"，"Go Die"发音类似"狗袋"）。这个系列的产品上采用了最新的 AR 技术，立体生动地表达了年青一代对中国新年里经常遇到的问题的吐槽和想法。

该作品运用 html5 技术创建了 AR 动画，所有的图形和动画设计中均蕴含着深意：表面上，这个动画被用来躲避问题，但实际上，它是帮助人们更好地理解对方，并度过一个真正快乐的新年。

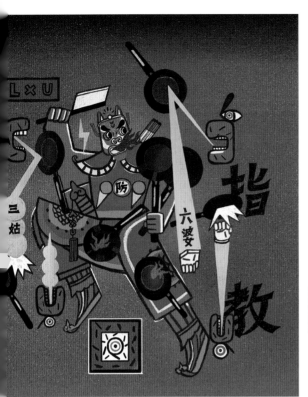

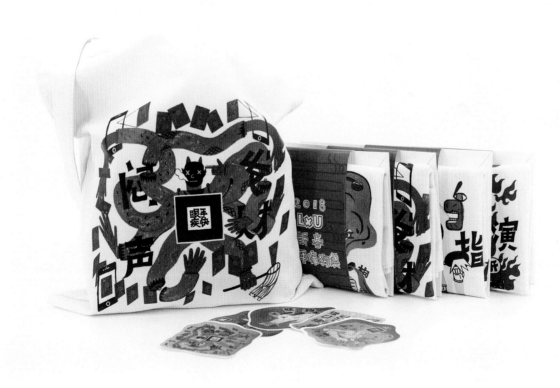

东方御礼

设计：Shawn Goh 平面设计研究所
(Shawn Goh Graphic Design Lab.)

* 肉干是中国特有的一种食品，指经腌制及
干燥处理后的肉类，通常以鸡肉、猪肉或牛
肉制成。

中国肉干是一种极受欢迎的美食，过年的时候经常可以吃到。人们通常
会把肉干作为礼品赠送给亲朋好友。中国的这种送礼习俗在日本也很常
见，日文中就有不少表示"土特产"的词语，比如"お土産"或"手土
産"。因此，该作品的设计以中国风为主，同时使用了一些日本吉祥元素。
礼品盒满载着新年祝福，传递给收礼的人或者消费者。

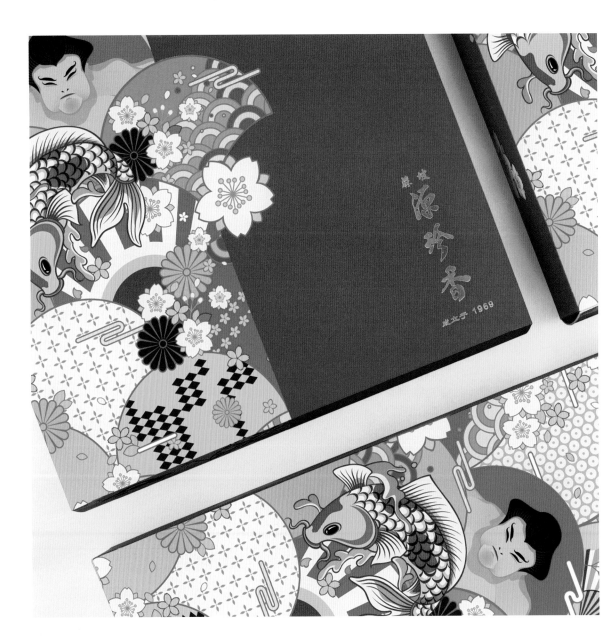

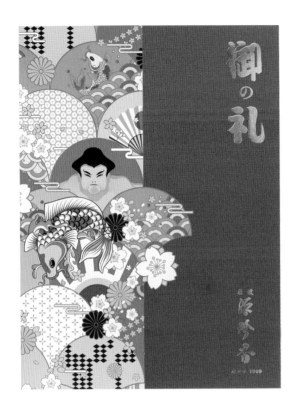

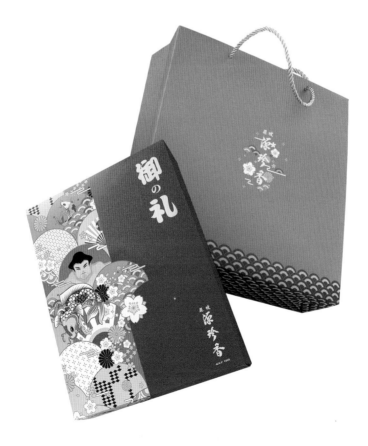

台北地铁：
2018 狗年纪念票

设计：半夜设计（Midnight Design）

*在中国台湾，有"流浪狗带来财富"的说法。

台北地铁推出的"2018 狗年纪念票"的封面设计围绕一句俗语"流浪狗带来财富"展开，封底是"家庭团聚"的主题。整个包装设计传达了"招财"的寓意——打开包装，红包从中间被推出来，寓意"财富到来"。

2018 中国传家日历

设计：有礼有节™

* 2018 年传家日历主要由四部分组成：岁时节庆、节气生活、文化基因和生活智慧，这些都是中国传统文化。日历涵盖了节日、建筑、生活、娱乐等多方面的内容。

传家日历的设计围绕着"家"这个主题展开，耗时 300 天，有礼有节的设计师们精心设计了 377 幅原创插画。与此同时，他们还开发了一个"中国传家日历"应用程序，这样人们就可以随身携带"日历"，随时创建个性日历。日历中的几十个重要节日都嵌入了 AR 技术，使用者只要登录应用程序，扫描一下，即可观赏精彩的动画和缤纷的色彩。

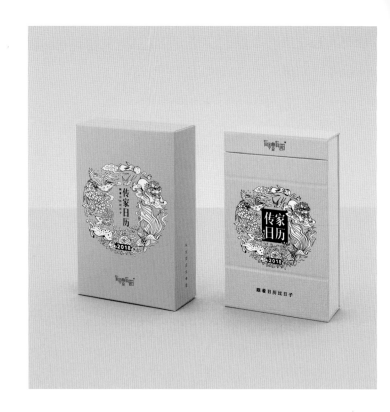

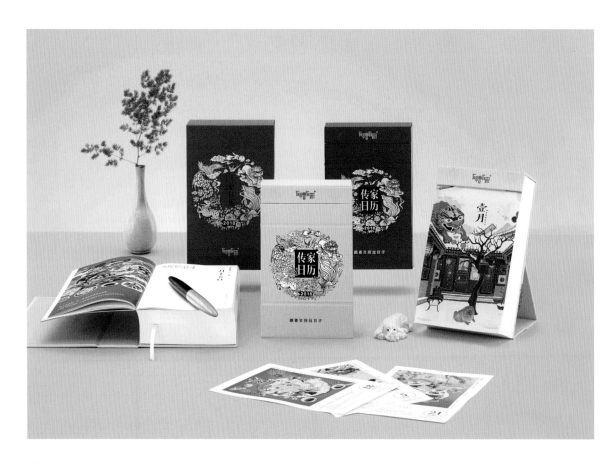

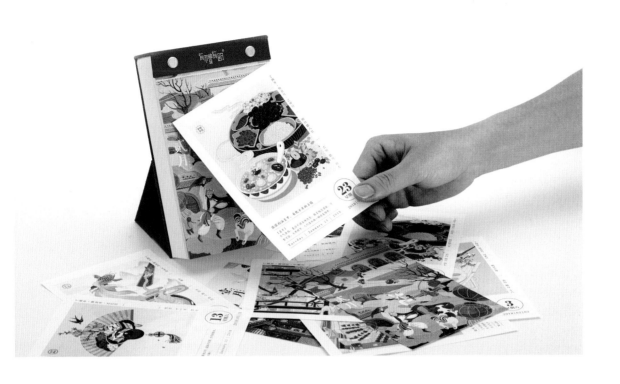

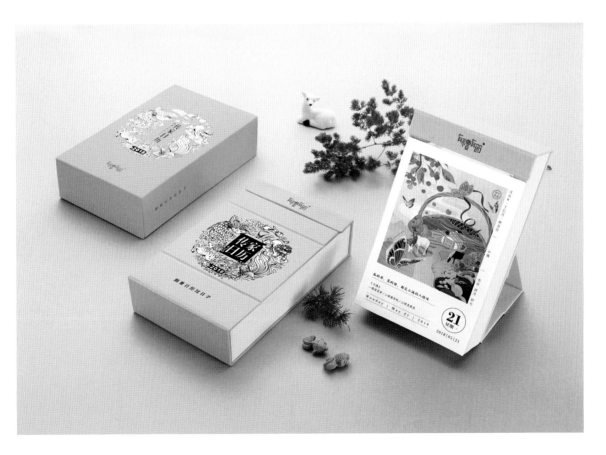

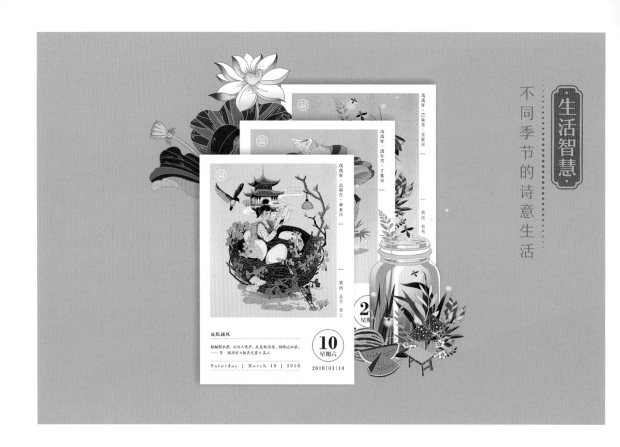

生活智慧

不同季节的诗意生活

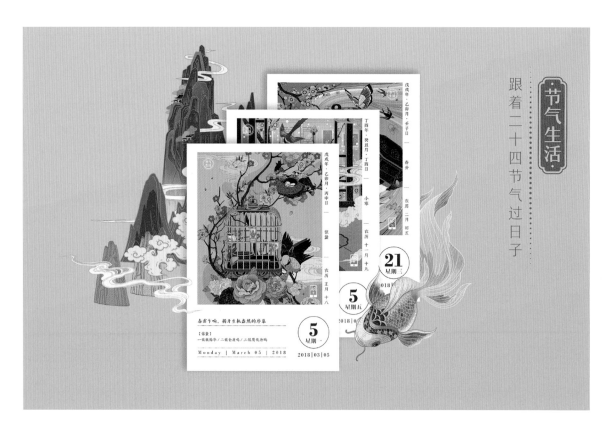

节气生活

跟着二十四节气过日子

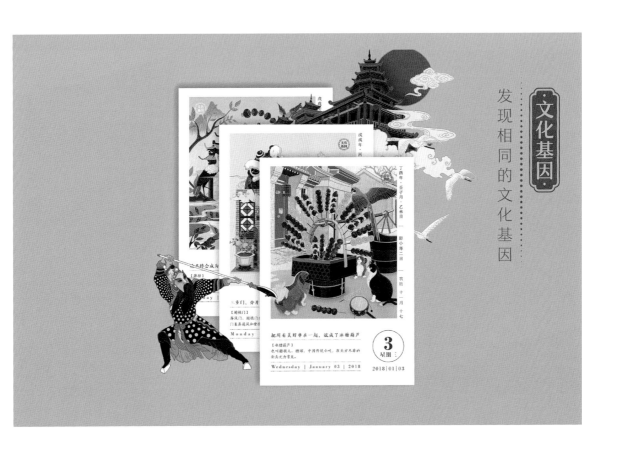

・文化基因・

发现相同的文化基因

把所有美好事在一起，就成了冰糖葫芦

【冰糖葫芦】
也叫糖葫芦，糖球，中国传统小吃，在北方冬季的街头比为常见。

3 星期三

Wednesday | January 03 | 2018

2018 | 01 | 03

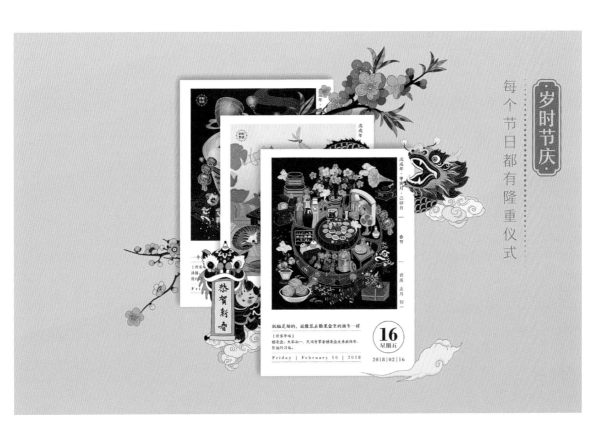

・岁时节庆・

每个节日都有隆重仪式

祝福是甜的，就像装在糖果盒里的新年一样

【传家年味】
糖果盒，大年初一，民间有带着糖果盒走亲戚拜年，祭祖的习俗。

16 星期五

Friday | February 16 | 2018

2018 | 02 | 16

中国台湾小吃铅笔画系列　　设计：兔子的右脑设计（Right Brains of Rabbits）　　摄影：林奕廷

＊作品使用了中国台湾的小吃和灯笼作为主要的视觉元素。

中国台湾的多元文化背景衍生出很多美味的地道小吃。设计师参考中国台湾街头小摊的传统形象，绘出各种小吃。

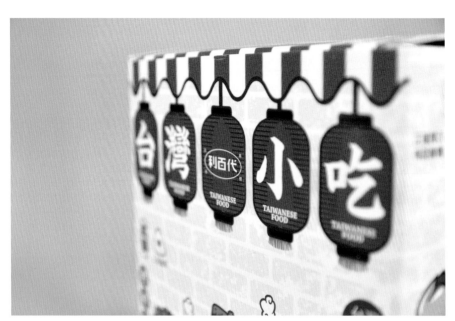

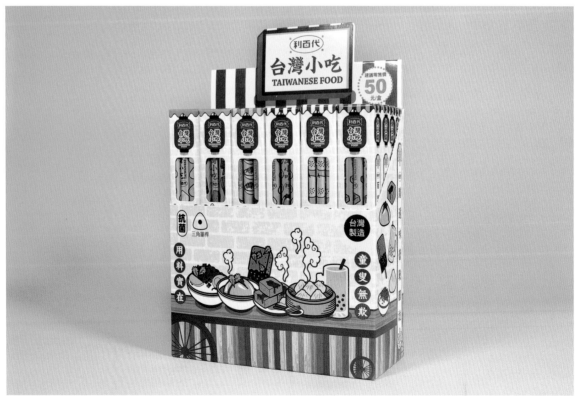

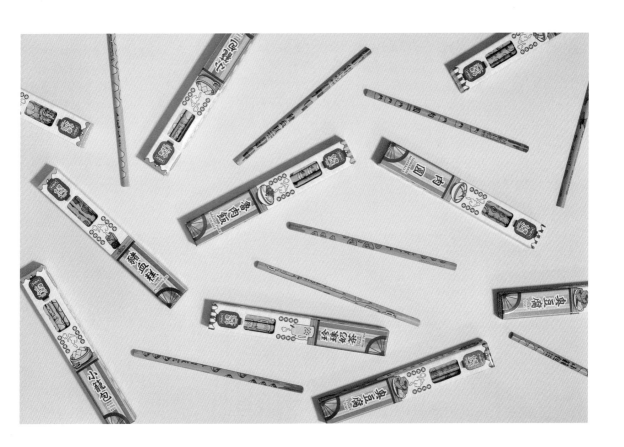

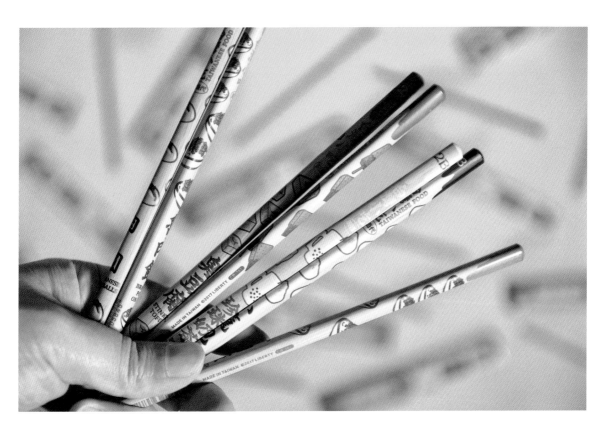

和乐不争

设计：连佳慧（Lien Chia-Hui）　　　　摄影：Plus Photography

*"心灵环保"是法鼓山创办人圣严大禅师于 1992 年提出的，它是圣严大禅师哲学思想的核心。

这个品牌的理念是提高人类的素养，使人类能够面对现实，以健康的心灵去解决问题。该视觉设计的重点在于表现出"莲花出淤泥而不染"这个概念。如此一来，"莲花"就自然产生了"心灵净化"的寓意。

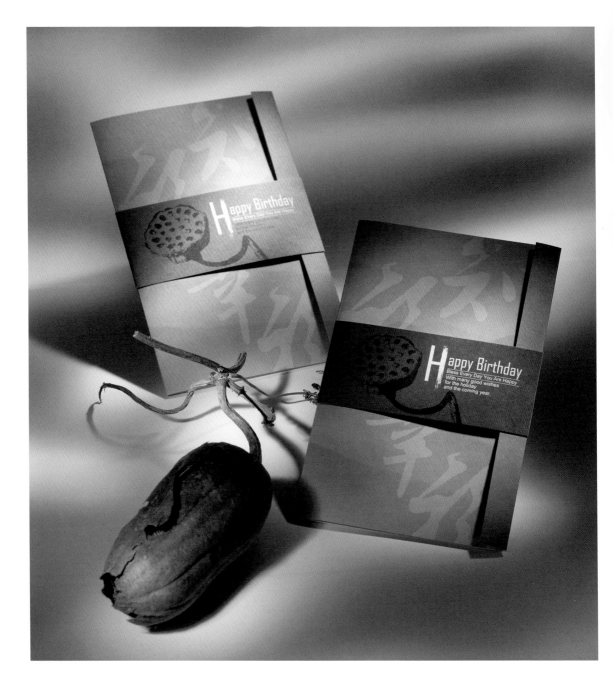

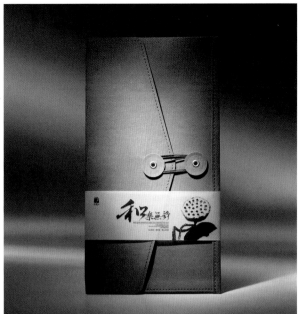

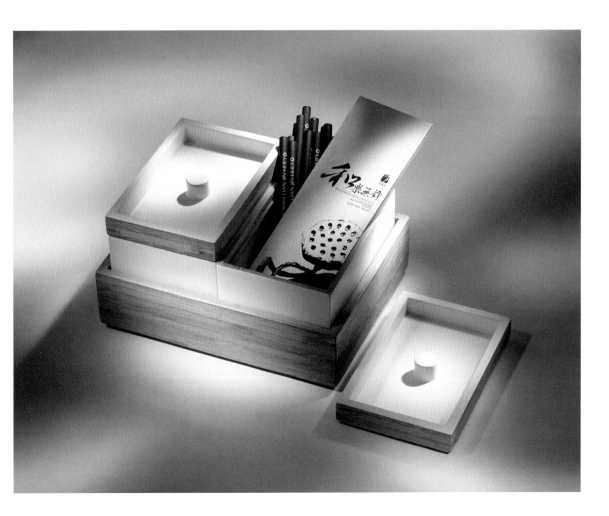

黔枝御叶鸟王茶

设计：上行设计

..

*** 作品的主要视觉元素是传统的百鸟之王——凤凰的图案。**

黔枝御叶鸟王茶的寓意是鸟王低头来细闻当地的老茶。茶叶的包装设计让人联想到一幅自然仙境画：林木深处，大树参天，湖泊成群，山间鸟儿歌唱，野花飘香。黔枝御叶鸟王茶是清朝八大名茶之一，也是当时的宫廷贡茶。

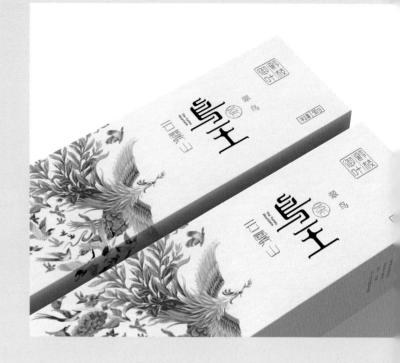

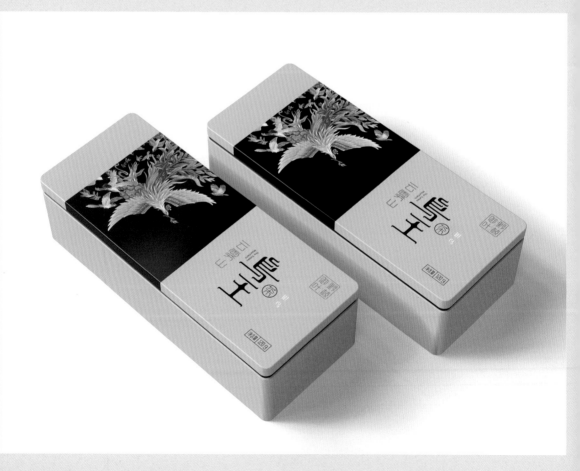

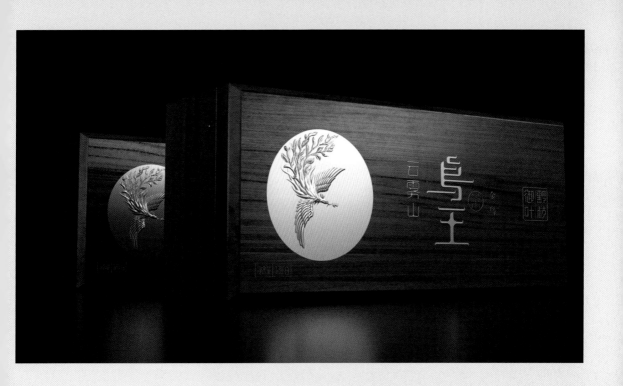

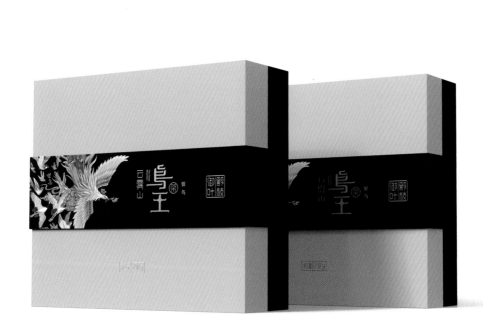

中国新年长寿红包

设计：TSUBAKI

* 六福指的是长寿、富裕、和平、美德、团结和孝顺。

作品的灵感来自"六福"，寓意繁荣富强。红包上画有象征财富的古代铜钱，配以曲线装饰。设计团队把红包设计成盒子的样子，收红包的人会感到很好奇，想知道里面藏着什么惊喜。

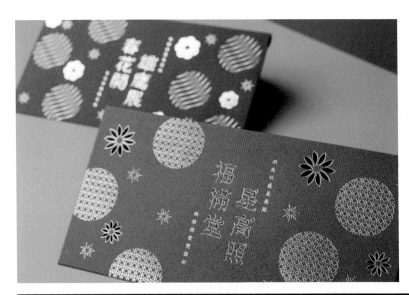

武

设计：1983ASIA

*官补，指明清时期专门为文官和武官官服上织缀所设计的织物，也是中国图腾崇拜的最佳例证，因为它详细地诠释了"瑞兽"对华人的意义。

1983ASIA 打破了时间和空间的界限，在"武"系列作品中融入官补的故事，设计出惟妙惟肖的图案视觉，体现出亚洲传统文化的影响深远。通过该作品，他们希望传统文化得以传承。

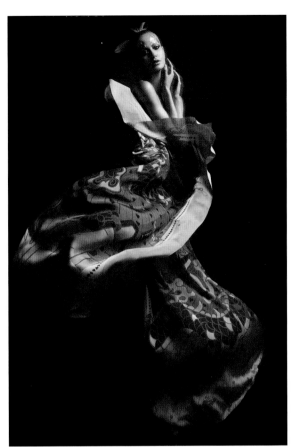

AMAZING
1983ASIA

AMAZING
1983ASIA

AMAZING
1983ASIA

AMAZING
1983ASIA

泥好

设计：见山文化传播有限公司

..

* 中国民间相传人类是由女娲用泥土捏制而来。中国民间艺术家效仿女娲，用泥土捏制精致的泥人。明代，泥俑创作进入鼎盛时期，成为极受欢迎的艺术形式之一。

文化项目"泥好"致敬泥俑，希望这个中国传统民间艺术重现人间。它将观众带回到童年时期，回忆自己捏泥娃娃的时刻。

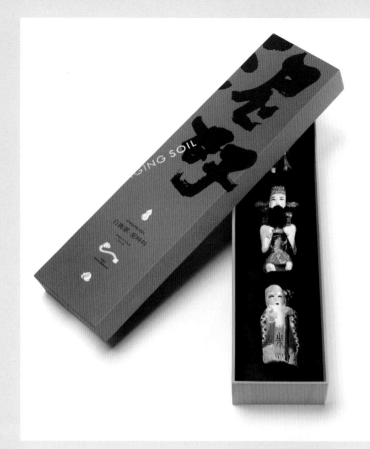

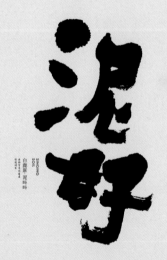

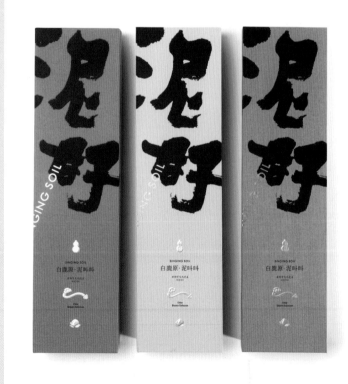

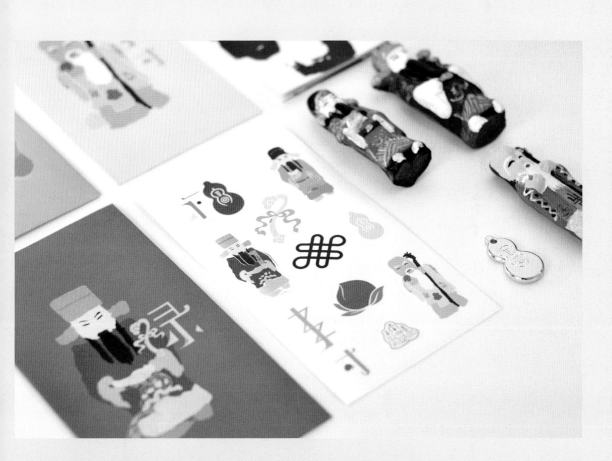

《五行本体论》

设计：锵铁文化传播（NPFE PRESENTS）

* 五行是中国古代哲学的一种系统观，古人把宇宙万物根据其特征划分成火、水、木、金、土五大类，对应宇宙的火星、水星、木星、金星、土星。传统上，中国人可以用五行来解释很多现象，从宇宙运行到人体内部器官的相互影响，从朝代兴亡到药物的相互作用，都离不开五行理论。

五行是中国历史上一种古老的哲学。它相信火、水、木、金、土是世界万物的抽象形态。《五行本体论》是一本研究世界起源的书，探讨生活中源源不断的变化。这本书从设计到装帧，一切从简。

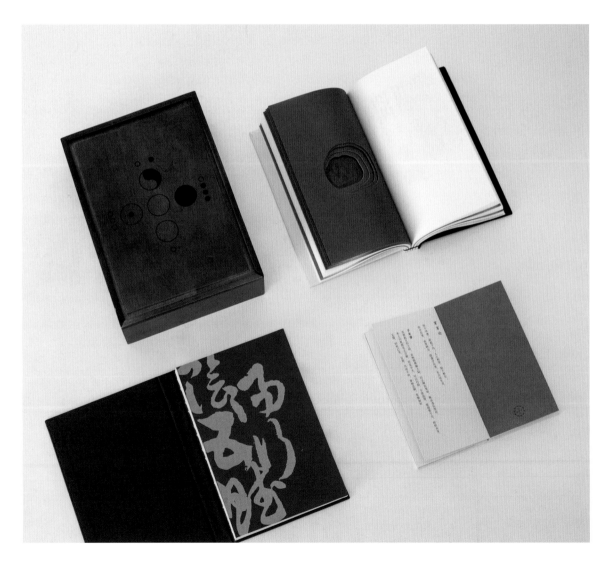

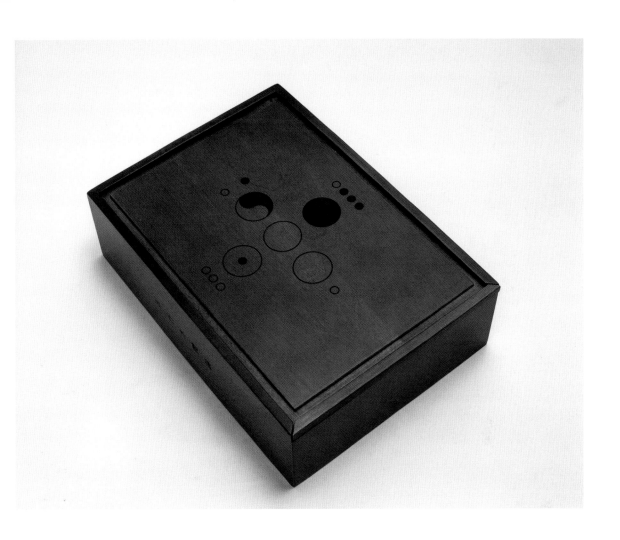

乐天度假酒店月饼礼盒

设计：Incamedia　　　摄影：Incamedia

* 礼盒设计融合了许多中秋节的传统元素，传递出节日的喜庆感。

这些插画的设计灵感来自各种中秋节元素，如星、手工制罐灯、鲤鱼灯和狮子头等。

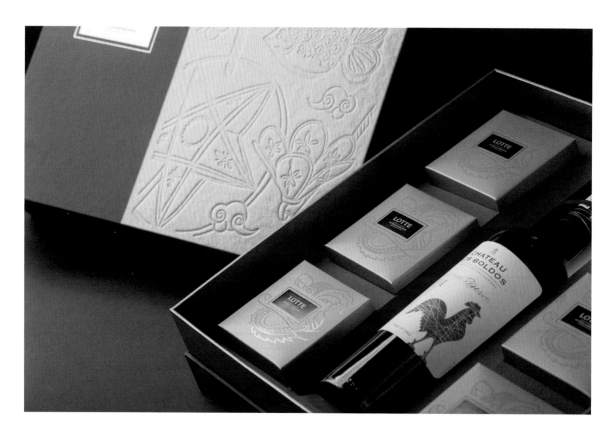

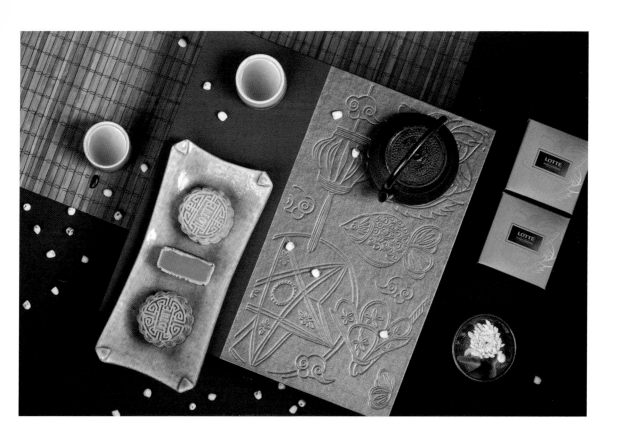

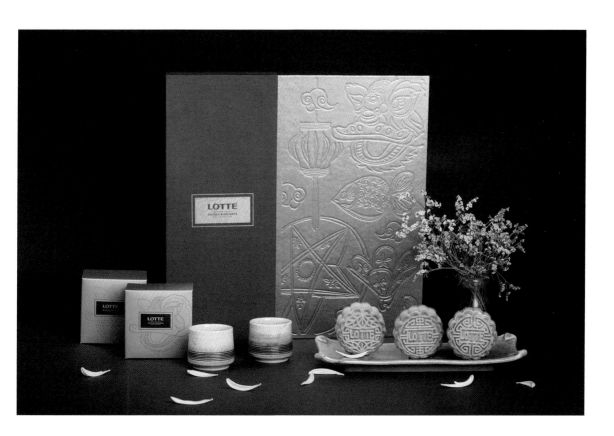

芙蓉花开

设计 : 古格王朝

* 成都是中国四川省省会，是一个副省级城市。它也被称为"天府之国"和"富饶之地"。

该作品以成都的芙蓉为背景，以城市繁荣为内容，将丰富的文化遗产和特色产品以插画的形式呈现，分布在一朵芙蓉花中。礼品盒由牛皮纸、麻绳等自然材料制作而成，象征着农产品的原生态生产机制，也体现了成都的人文氛围。

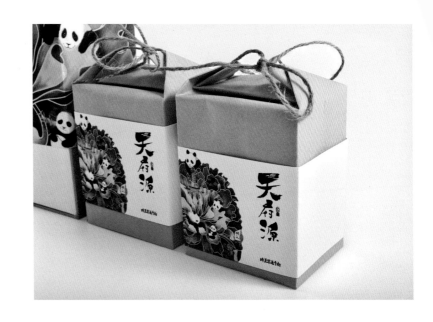

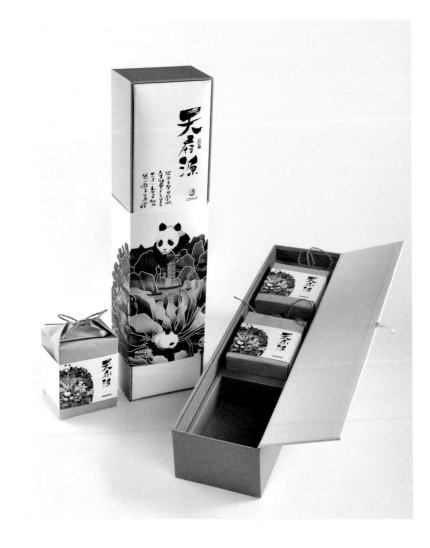

索 引

1983ASIA

1983ASIA 由苏素（Su Su）与杨松耀（Songyao Yang）于 2012 年在深圳共同创立。2017 年他们成立亚洲美学工作室，专门研究亚洲文化和平面设计艺术。这个独特的组合掀起了国际上亚洲混搭视觉美学的浪潮。1983ASIA 是 IDA 国际设计师协会的会员。他们的作品曾在伦敦、米兰、柏林、东京等城市展出，并屡获殊荣，如亚太设计奖、HKDA 香港设计环球大奖、全球设计奖等。

www.1983asia.com

7654321 设计工作室

7654321 设计工作室是一个极具创意和执行力的工作室。他们为各类客户提供设计咨询服务，其中包括语言概念的分析、品牌的定义以及准确的市场定位。

https://www.behance.net/7654321studio

ABCDESIGN

ABCDESIGN 是一家总部设在中国香港的设计和品牌工作室。它提供全方位的设计服务，包括品牌策划、品牌形象、活动策划、营销策略以及包装、书籍设计和网站设计。它还提供摄影、摄像服务的解决方案。设计师相信他们的激情和创造力会给客户带来正能量。这是一支由设计师、摄影师、营销人员等不同领域的专业人士组成的专家团队。这支团队齐心合力，一起提出新的想法和品牌解决方案。

www.abcdesign.com.hk

And A Half 品牌设计工作室

And A Half 品牌设计工作室（And A Half Branding and Design Studio）总部设在菲律宾马尼拉，是一个品牌咨询和设计工作室，专门从事品牌建设工作，此外，还为初创企业、公司和社区提供解决方案。该品牌的设计师团队擅长解决问题和创造新形式的价值。创作初期，设计师们会与客户先建立一种合作伙伴关系，自始至终双方平等参与，大家相互尊重。在这种真诚相待的氛围下的设计意见真实，设计方向清晰，能够迅速完成作品，而且成果令人满意。

www.and–a–half.ph

Andon 日常设计公司

Andon 日常设计公司（Andon Design Daily Co., Ltd）的设计师们热情洋溢，他们把设计带入生活中，创造了真正有价值的体验。理解客户的基本需求后，他们总是提出各种实验性的解决方案，并从中选取最优方案。他们与客户建立了密切的合作关系，帮助他们表达自己的观点，得出很具创造性的有意义的结果。

www.andondesigndaily.com

Asthetíque 设计集团

Asthetíque 设计集团（Asthetíque Group）是一家多元的国际设计公司，由朱利安·阿尔伯蒂尼（Julien Albertini）和阿林娜·皮姆基纳（Alina Pimkina）创立。凭着设计师与生俱来的创意感和创作直觉，在他们的带领下，Asthetíque 设计集团在不同的行业里打造出许多杰出的作品。设计并非单一的线性工作，公司要时刻保持活力，这在创作一些综合性项目时显得尤其重要。

www.asthetiquegroup.com

Estudio Yeyé 设计工作室

Estudio Yeyé 设计工作室是一家专注于跨领域设计的工作室，其工作范围包括品牌视觉识别系统、网络设计、室内设计、包装设计、排版设计、插画、艺术指导、数字设计、环境设计等。他们宣扬和传播世界新秩序，品牌是他们的见证。他们崇尚揭露真相和反对虚假偶像。他们认为：设计是诚实的说话方式；设计是真理，广告是谎言。他们拒绝旧有的营销形式，认同"设计是人类创造的唯一语言"这一说法。

yeye.design

GM Creative

GM Creative 中的 GM 是越南语中"米和盐"（Gao-Muoi）的首字母缩写。他们希望通过设计维持生计，同时表达自己的思想，塑造新灵魂。

gaomuoicreative.com

Grand Deluxe 设计公司

Grand Deluxe 设计公司是松本弘二（Koji Matsumoto）创立的一家平面设计工作室，位于日本爱媛县。自 2005 年成立以来，多次获得设计奖项，其中包括 ONE SHOW 金奖、纽约广告银奖（New York ADC）、D&AD 铜奖以及 Pentawards 银奖。

www.grand–deluxe.com

Hoa Nguyen (AJ)

Hoa Nguyen(AJ) 是来自越南的跨界设计师，致力于品牌形象和印刷品设计。

Ajnguyen.com

Hue 设计工作室

Hue 设计工作室（Hue Studio）是一家位于澳大利亚的设计工作室。Hue 设计工作室由 Vian risanto 于 2005 年创立，专业从事酒店、建筑和商业领域的创意设计和品牌开发。该工作室喜欢创造性地解决问题，创造出量身定制的有效设计解决方案，这些方案往往能吸引人眼球、参与度很高和启迪心智。

www.huestudio.com.au

P026–027

i'll studio

i'll studio 通过艺术和设计与每个人分享他们的情感。他们创作的都是收藏级的作品，往往能够展现个人，或者表达个人内心。

www.fb.com/iwillstudio

P164–165

Incamedia

Incamedia 成立于 2006 年，由一群年轻、充满活力和热情充沛的设计师组成，是越南领先的设计公司之一。在越南，他们为一些大公司和国际品牌提供服务。Incamedia 提出的设计和印刷工艺方案都是极其新颖、极具创新意义的。

www.incamedia.vn

P158–159，P230–231

just-o 工作室

just-o 工作室由两个设计师创立，他们热衷于设计和打造品牌。这些年来，他们已经为许多地方企业打造品牌识别系统。他们认为，设计就是要创造出对人有影响和有意义的作品。

www.behance.net/JustOStudio

P154–155

KittoKatsu 设计公司

KittoKatsu 设计公司成立于 2015 年，是德国一家专业从事品牌战略和设计的小型机构。他们跟不同的客户合作，从个人到机构，从本地企业到全球品牌。他们相信完善的品牌管理是公司的核心环节。因此，在每个项目中，Kittokatsu 旨在结合品牌战略和设计，与客户一起开发品牌个性，然后将其转化为独特的视觉形象。

www.kittokatsu.de

P016–017，P160–161

La Come Di 品牌工作室

La Come Di 品牌工作室位于迪拜，是一个时尚品牌。他们的设计以图形和色块的运用著称，足以和任何时尚主流媲美。La Come Di 品牌工作室涉足的领域很广，包括设计、艺术、摄影和插画等，他们的产品充满激情，在他们的设计中，人们会接触到不同的故事，并深有体会。

www.lacomedi.com

P072–073

LxU

LxU 是一家内容营销与设计创新公司，创立于 2011 年。立足设计、技术、广告三大领域，并通过三者的解构与重组，建立起一套多元跨度的工作体系。力求为客户提供信息传达的创意解决方案，创造优良的信息呈现形式，搭建信息与人沟通的最佳桥梁。

www.lxustudio.com

P204–205

MAROG 创意事务所

MAROG 创意事务所（MAROG Creative Agency）总部设在亚美尼亚的首都埃里温，为当地和跨国公司提供广告、品牌和平面设计、活动管理等服务。

www.marog.co

P038–039

Paperlux 工作室

Paperlux 工作室（Paperlux Studio）成立于 2006 年，集结了品牌专家、设计师、素材爱好者和项目奇才，设计风格多样，不拘一格，专注于数字和纸媒工具的应用。他们以工作室、办公室和工作坊等形式开展工作，在与多个国际品牌合作的过程中，他们的设计和工艺逐渐成长。Paperlux 工作室以及业务重心位于德国汉堡善泽区（Schanzenviertel）。

paperlux.com

P036–037

Pengguin

Pengguin 是一个多元设计工作室，总部设在中国香港。他们相信优秀的设计总能带来正能量，给人一种视觉满足感。同时，他们也是擅长讲故事的人，热衷于通过捕捉空间和视觉环境之间的微妙关系来分享不同的故事和概念。

pengguin.hk

P153

SAFARI 设计公司

SAFARI 设计公司由古川智基和荻田纯于 2003 年成立，从事各领域的艺术指导和设计，包括品牌设计、包装设计、排版设计、网络设计和空间设计。公司名称"Safari"在阿拉伯语中的意思是"冒险"，传达了他们"永远珍视好奇心"的理念。

www.safari-design.com

P124–125

Shawn Goh 平面设计研究所

Shawn Goh 平面设计研究所（Shawn Goh Graphic Design Lab.）由吴振祥（Shawn Goh）于 2014 年创立，现在已经成为马来西亚顶尖的设计公司之一，得到了国内外各种设计协会的认可。此外，他们的作品屡次在意大利、韩国和德国等国获得奖项。原创、独特、定制和创新的设计是他们对客户最大的承诺。

www.behance.net/Shawngoh

Ta Quang Huy

Ta Quang Huy 是一位来自越南的年轻设计师。

huytadesign.com

The Creative Method

The Creative Method 成立于 2005 年，目标是创作出至高质量的设计，追求更好的方案。它专注的重点一直并将永远是打造既有实用性又具有影响力的、独创性的杰出品牌。

www.thecreativemethod.com

Thinking*Room

Thinking*Room 是一家位于印度尼西亚雅加达的设计公司。凭着创作直觉和精湛的手艺，设计师们总能使用一些传统或非传统的方式来传达品牌的不同要素。他们提供全方位设计服务，专注于品牌形象、品牌战略、内容创作、产品和包装设计、书籍设计、网站设计、社交媒体、动态图形、室内设计、展览、装置设计、环境设计等。

thinkingroominc.com

TICK.DESIGN

TICK.DESIGN 成立于 2015 年，致力于创造新鲜感的视觉体验，为客户打造独一无二的设计。他们的客户来自各行各业，TICK.DESIGN 为客户提供品牌分析和市场评估，发掘其品牌的核心精神，进而执行设计项目。他们为客户度身定做的设计方案让品牌的创意执行更加精准，赋予了品牌个性，提高了品牌价值，萃取出独特的魅力与创意。

www.tick-design.com

TSUBAKI

TSUBAKI 由林杰和杜 Vivian Toh 于 2007 年创立。TSUBAKI 是一个日语词语，意思是茶花。茶花的花语是"好运气"。作为一家创意工作室，TSUBAKI 专注于品牌设计和视觉传达。在过去的十年里，他们取得了突飞猛进的发展，近几年获得了众多国际设计奖项。

www.tsubakistudio.net

阿德里安·休斯

阿德里安·休斯（Adrienne Hugh）是一位生活在美国纽约的视觉创意人士，毕业于罗德岛设计学院。她通过多元的媒介创作具有视觉冲击力的作品，致力于创作出有意义的作品。

adriennehugh.com

安藤阳介

安藤阳介（Yosuke Ando）是一位自由平面设计师，专注于文字设计和插画创作，目前居住在日本东京。安藤阳介曾长时间在澳大利亚工作和生活。在那里，他先是与 Like Minded 工作室的 Luca Ionescu 合作，然后又在 M&C Saatchi 担任设计师。

www.yske.net

奥驰品牌设计

奥驰品牌设计（Auch Brand Design）是中国一家高端品牌设计机构。它提供品牌战略咨询、品牌定位、品牌形象和升级设计、商业室内设计和品牌营销等服务。它有效地促进了消费者对品牌建设的参与。

www.hkauch.com

奥斯卡·巴斯蒂达斯

奥斯卡·巴斯蒂达斯（Oscar Bastidas），也被称为"Mor8"，是一位委内瑞拉的艺术总监，专门负责品牌设计。他现在居住在纽约布鲁克林。奥斯卡有超过 11 年的广告设计和艺术创作经验。目前，他的艺术品风格盛行于不同国家的众多行业。

mor8graphic.com

半夜设计

半夜设计（Midnight Design）团队的设计师来自各个领域，非常有才华。他们沉醉于头脑风暴，在思想的交流与碰撞中产生各种有创意的想法，产生各种充满活力和非凡的设计。半夜设计致力于通过独特的视角和动态分析来解决客户的需求。他们珍视客户的信任，重视他们的要求，经常将两者结合，取得平衡，从而获得满意的结果。

www.behance.net/designinmidnight

参冶创意

参冶创意（SanYe Design Associates）注重视觉美感，他们力求传达出品牌当中的美感。随着审美和文化经验的积累，他们将这份"感性的力量"融入到产品视觉设计与包装设计当中，创造品牌视觉识别系统。他们揭示了视觉设计所赋予品牌形象的三个核心的价值：美学艺术、文化意涵以及感染力。

www.3yadesign.com

P132-133

大家创库

大家创库（UNIDEA BANK）以策略为指导，以视觉传达为手段，以产品开发为目标。擅于挖掘产品的"隐形价值"，还原商品的"本身价值"，以国际视野推动本土品牌的升级，他们力图为每个项目打造合适的设计。

www.unidea-bank.com

P066，P067

东方典范概念

在越南语中，"Dong Hoa"字面的意思是"东方典范"。东方典范概念（Dong Hoa Concept）是由 Quyen TN Le 和 Thuan Hoang 一起创立的。Quyen TN Le 擅长传统、奢华的设计风格；Thuan Hoang 则精于创意设计，而且有着丰富的包装设计经验，作品兼具功能性和观赏性。他们联手旨在创作更多能够展示亚洲文化元素的功能性产品。

www.behance.net/donghoacon2dfb

P080-081

范瑞麟

范瑞麟（Shuilun Fan）毕业于中国香港理工大学，目前是一名视觉传达设计师。

www.fanshuilun.com

P092-093

古格王朝

古格王朝（Guge Dynasty）是中国食品行业知名的品牌设计顾问。自 2002 年成立以来，与中国和世界 500 强食品企业合作，总产值超过 1000 亿元。古格王朝曾获得 WorldStar 包装设计奖、Pentwanrds 金奖、红点最佳设计奖（Red Dot Best Outstanding Design Award）等。

www.ycguge.com

P168，P197，P232

合子品牌设计有限公司

合子品牌设计有限公司（The Box Brand Design Ltd.）是一个专注于思考和执行的团队。头脑风暴和多样化的想法是他们所热衷的。合子品牌设计认为，策略并不能从教科书中列出理论。事实上，他们通过遵循品牌原则来分析和挖掘他们的客户核心价值。因此，客户可以通过具体的实施计划来执行这些步骤。

www.boxbranddesign.com

P166-167，P170-171

胡梦嘉

胡梦嘉(Mengchia Hu)是一个平面设计师。她喜欢以各种形式进行创作，特别是在文化中展开创作。设计和创作是她生活的一部分。通过设计，她可以更好地理解自己。她坚信，设计的本质不仅是创造美丽的事物，而且要解决更多的问题。

reurl.cc/xE94e

P104-105

黄郁芳

黄郁芳（Yu-fang Huang）来自中国台湾中部的一个小镇，她家的老房子坐落在小镇某处的高山下，湖水旁。她目前居住在台北市，过着忙碌的生活。传统或现代，艺术或商业，小众或主流，她都努力地去创造各种羁绊。

www.behance.net/letterofcat

P088-089

见山文化传播有限公司

见山文化传播有限公司（Hills Culture Communication）致力于设计和艺术领域的研究与探索，涉足平面设计、商业空间和产品设计等多个领域。它活跃在各式设计和艺术展览中，并不断尝试去打破艺术、设计和生活之间的界限。

www.jianshan816.com

P099，P226-227

九乘九设计

九乘九设计（9×9 Design）主要提供平面视觉形象、品牌视觉识别与传播、插画、书籍设计等服务。他们专注设计研究与过程，经常打破常规，用独特的视觉语言和思维重新定义生活中常见的元素。然后将视觉化讯息传播给客户和大众，确立人与设计之间的情感化表达。

https://www.zcool.com.cn/u/1931300

P060-061，P162-163

李程

李程（Langcer Lee）生活在天津，从事品牌设计多年。他获得过多项奖项，其中包括金点设计奖（Golden Pin Design Award）、广东之星创意设计奖（GBDO）、北京礼品设计奖（Beijing Gift）、站酷 2018 年设计奖（ZCOOL Award 2018）等。同时，他还是 Litete 品牌设计的创始人。Litete 是一家为数百家企业提供设计服务的公司，业务服务遍及全国和海外。

www.behance.net/Langcer

P169

李佳灵

李佳灵（Jialing Li）是一位设计师，来往工作于上海和台北两地。他就读于中国台湾大学科学和技术学院的设计研究所，擅长文字设计和字型设计。

www.behance.net/lee-SH

P014-015

李杰庭

李杰庭（Chieh-ting Lee），毕业于中国台湾科技大学，主修商业设计，目前生活在中国台湾台北市，是一名平面设计师。他曾多次获得设计奖项，其中包括 2015 年中国台湾国际学生设计大赛奖、中国台湾国际平面设计奖、AskuraNaomi 奖、2015 年上海亚洲平面设计奖、2015 年中国澳门双年设计奖、2015 年混合国际印刷设计奖。他创作的一个重要手法是，在作品中试验不同的材料，呈现不同的视觉效果。

www.behance.net/leechiehting

P052, P062-063

李宜轩

李宜轩（Yi-Hsuan Li）是一位来自中国台湾的视觉设计师，其设计作品以极简主义风格和东方风格为主。她总是将传统和现代的元素结合起来，用其独特的审美体验来表达不同的观点。她的设计赢得了"2016 年亚洲设计大赛奖"等众多奖项。

www.yihsuanli.com

P028-029, P114-115, P142-143, P188-189

连佳蕙

连佳蕙（Lien Chia-hui）是 YiJia 视觉标识设计有限公司的创意总监。她也是东方设计大学设计中心主任及工艺美术系助理教授。她的专业设计领域包括品牌设计、平面设计、包装设计、书籍设计和展览视觉设计。她为来自不同行业的客户设计了各种项目，同时，她也获得了许多奖项。

www.facebook.com/superpolly0217

P216-217

两只老虎设计工作室

两只老虎设计工作室（2TIGERS Design）是一个多元化的小型工作室，打造隽永迷人、有趣好玩的作品是设计师们的工作宗旨。他们希望为客户创造"具有市场价值，彰显品牌独特性"的设计，进而建立品牌，产生实际利润。

www.2tigersdesign.com

P128-129, P130-131

刘小越

刘小越（Xiaoyue Liu）是一名设计师和插画师，在中国出生和成长，目前居住在纽约。

xiaoyueliu.com

P050-051

炉宏文

炉宏文（Hong-Wun Lu）是一名平面设计师，专业从事视觉形象设计、字体设计、海报设计等工作。2014 年，他参加了上海世博会博物馆标志的构思项目。他曾获得多项国际设计奖，并出版了书籍《国际海报设计观研究》（*The Research on the Viewpoints of International Poster Design*）。

www.behance.net/LuHongWun

P070-071

鲁奇舫

鲁奇舫（Qifang Lu）是一位自由插画家，他的性格像猫一样温暖、随和，对世界充满好奇。他的插画以无限的想象力向观众展示了一种饱满、温暖、自由、灵动的风格。

luqifang.lofter.com

P098

美可特品牌设计有限公司

自 1988 年成立以来，美可特品牌设计有限公司（Victor Branding Design Corp.）一直以"成为客户的设计伙伴"为使命，长时间致力于视觉设计、平面设计、包装设计、网站设计和咨询等领域，形成了一支多维的专业服务团队。

www.victad.com.tw

P042-043, P048-049, P172

美凯诚创

美凯诚创（MC Brand）注重品牌的价值，坚持对目标消费者群体进行精细化研究，为企业提供一整套业务创新服务，如商业模式研究、目标客户群研究、行业创新定位、营销结构梳理、运营建议等。

m.mc-vi.com

P074-075

蜜蜂设计

蜜蜂设计（Bee Design）是来自西安的杰出新晋设计团队。他们相信，未来将是一个充满艺术的时代。他们追求有灵魂的事物，他们的设计初衷是创造有价值的和有艺术感的作品。蜜蜂设计的自我定位是给顾客提供超值的产品。他们希望能打造自己的品牌，创造自己的未来。

www.behance.net/bee_design

P108-109

妙手回潮

妙手回潮（Miao Shou Hui Chao）的宗旨是从年轻的视角出发，实现中国传统文化的再生，希望将文化转化为设计内容，输出精华。他们的精品设计遍布老百姓日常生活的各个层面。他们想把现代生活与中国传统文化串联起来。

www.mshc2018.com

P019, P058-059

邱薇瑜，周焦百合，江佩璇，李姿萱，高俪庭，徐思颖

这个设计团队共有 6 人，均来自中国台湾树德科技大学视觉传达设计系。

www.behance.net/LilyArk

P144–147

锋铁文化传播

锋铁文化传播（NPFE PRESENTS）是一家领先的商业品牌设计公司，极具创造性。他们帮助成长中的企业创造独特的品牌形象，使其与众不同。锋铁主要致力于品牌重塑、品牌营销和公共关系、品牌设计、产品和包装设计以及书籍设计。通过有效和快速的信息获取和转换、多维集成通信和有效的服务能力，他们专为全球商业提供创造性服务。

www.npfe.cn

P228–229

荣誉品牌策略

荣誉品牌策略（ROYU Brand Design）成立于 2006 年，以感情塑造品牌为主要策略。10 多年来，它专注于品牌形象和推广以及品牌服务。其专业理念和高效的执行力不仅让他们赢得了许多客户的信任和赞誉，也助力他们赢得了 100 多项专业奖项。

P082–083，P176–177，P186–187

容品牌

容品牌（Rong Brand）成立于 2009 年，强调认知和美学的平衡，注重商业效果和民族美学并重。这里没有高高在上的指导思想，也不主张设计师的个人意愿。容品牌以最坚实的信念、最有效的方式在市场中"奋斗"。

https://www.behance.net/rongbrand0cf3

P056–057，P064–065

山崎雄介

山崎雄介（Yusuke Yamazaki）是来自多伦多的平面设计师。出生于日本静冈。他的设计作品注重专业和细节，并借鉴不同的文化元素，作品丰富多样。即使是普通的互动装置，在他手里也会变得意义非凡。

www.behance.net/yusukey

P076–079

上行设计

经过 11 年的努力，上行设计（Sun Shine）已跻身中国著名设计公司行列。它的许多设计方案都取得成功，并对市场带来很大的影响。虽然它位于贵州，但贵州的偏远并没有阻止这群设计师追求梦想。反而，他们持续从贵州这块宝地汲取独特而珍贵的设计灵感。文化的养分使得他们与众不同。

www.sunsund.com

P068–069，P218–219

石川设计事务所

石川设计事务所（Tomshi And Associates）是一家综合创意设计事务所，专注于个性化品牌体验，以设计思维介入不同领域，提供丰富而有效的视觉解决方案。他们的服务范围包括：品牌视觉识别系统、零售店空间设计、橱窗设计与装置设计、包装设计与产品设计等。

www.tomshi.com

P110–111，P116–117，P122–123

兔子的右脑设计

兔子的右脑设计（Right Brains of Rabbits）通过使用右脑情感思维方式来创造设计。他们强调创造性思维，强调设计的美感和追求作品的质量。他们在努力实现美学目标的优化。

rabbits.com.tw

P214–215

王富贵工作室

王富贵工作室（Wang Fugui Design）的设计初衷是希望世界变得更美好。设计师为一些公益性组织、一些普通商店和小作坊提供免费设计，希望每个人都能享受到更好的设计。

www.gtn9.com/user_show. aspx?id=85CD9788F2F2D45E

P118–119

新雨创意

新雨创意（xycreative）位于北京，致力于打造更年轻、更专业的品牌服务。

www.xycreative.cn

P156–157

徐瑞

徐瑞(Rui Xu)是清华大学视觉传达系硕士，目前是一位独立的平面设计师。他的作品曾在多地展出，并获得多个奖项。

weibo.com/u/5770271525

P102–103

亚洲吃面公司

在消费升级的大背景下，亚洲吃面公司（Asia Chimian Company）整合了文化与创意产业这些优势资源，直接面对消费者，将创造力转化为商业价值，为消费者提供潮流的、有趣的生活和餐饮体验。

www.zcool.com.cn/u/14621502

P134–135

杨灿

杨灿（Can Yang）是一名来自中国的自由平面设计师，于 2018 年毕业于罗德岛设计学院（平面设计专业美术学士）。她创造和追求介于设计和文化交流之间的项目，主要涉猎品牌标志、交互设计、排版设计和概念艺术等领域。

www.behance.net/canyang94

P112–113

杨全稳

杨全稳（Quanwen Yang）是上海听者品牌设计有限公司（TOOZ）的设计师。在 TOOZ，设计师从事品牌设计和研究，他们擅长挖掘、塑造品牌独有的文化和规划设计。他们的设计风格独具特色，用设计塑造品牌个性，形成了品牌差异化。

www.behance.net/457283407ef78

P152

应时发生品牌管理有限公司

应时发生品牌管理有限公司（YINGSHI & FASHENG）将品牌战略视为核心价值，致力于为客户解决问题。他们专注品牌塑造、内容创意营销与设计。基于对中国市场和国内消费者的观察和研究，他们持续探索"感官"在平面设计中的作用，以及"策略"在营销中的意义。

www.gtn9.com/user_show.aspx?id=9DD7F0E81B887590

P106–107

有礼有节™

有礼有节™（YOULIYOUJIE™）成立于 2014 年，目前已建立起自己的产品体系，其包括生活、文化、教育和节日等不同系列。同时，他们将品牌研究、推广、供应和仓库配置的过程系统化，逐渐成长为极具代表性的中国文化品牌。

www.behance.net/yimixiaoxin

P100–101，P126–127，P210–213

早鸟形象设计

早鸟代表了充满能量和生命力的一天的开始。早鸟形象设计（EARLYBIRDS DESIGN）坚信设计不仅是要创造美、创造价值，更多是一种回归自然生活的态度。早鸟形象设计由张晋嘉（Arron Chang）创立于中国台湾台北市。设计师透过创意思考和专业的系统性规划，创造出各种独特的品牌形象。

ebsdesign.com.tw

P192–193

张晗

张晗（Han Zhang）在杨中力营销咨询公司（Yang Zhongli Marketing）担任创意总监，杨中力营销咨询公司在上海、广州和武汉均设有办公室。张晗是深圳平面设计协会（SGDA）的成员。他坚持"高度原创"的作品，擅于"图形化、线条化字体"的创作。他习惯于从战略、内容和前景三个层面出发，探索新颖的、适用于商业领域的创新项目。

www.behance.net/zhanghandesign

P053，P054–055

张昊成

张昊成（Haocheng Zhang）是一位年轻的视觉设计师和摄影师。他的海报作品被收集在 2017 年玻利维亚国际海报双年展（BICeBe 2017）和韩国当代设计集当中。

www.behance.net/zhanghawso20b2

P084–085

张嘉恩

张嘉恩（Margaret Cheung）毕业于中国香港设计学院和伯明翰城市大学的视觉传达系，主修品牌设计。现在她是一位平面设计师，致力于品牌形象开发和中国文字设计。

www.ckymdesign.com

P034–035

张晓宁

张晓宁（Xiaoning Zhang）是一位新晋设计师，他擅长品牌和包装设计，主张在设计中把握商业价值和艺术性的平衡，并致力于中国传统元素与现代设计的碰撞与融合。

zxn-design.com

P148–149

之间设计

之间设计（One & One Design）专注于品牌整合、品牌包装、视觉设计等领域。他们相信利用自己的专业技能能带来更多创新的原创作品。他们希望打造科学、创新和国际化的设计，为客户创造美好的品牌体系。

www.behance.net/1and1design

P086–087

致 谢

我们在此感谢各个设计公司、各位设计师以及摄影师慷慨投稿，允许本书收录及分享他们的作品。我们同样对所有为本书做出卓越贡献而名字未被列出的人致以谢意。